명화로 읽는
합스부르크 역사

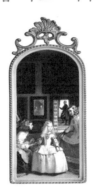

名画で読み解く ハプスブルク家12の物語

Original Japanese title: MEIGA DE YOMITOKU HABSBURG KE 12 NO MONOGATARI
Copyright © Kyoko Nakano 2008
Original Japanese edition published by Kobunsha Co., Ltd.
Korean translation rights arranged with Kobunsha Co., Ltd.
through The English Agency (Japan) Ltd. and Danny Hong Agency

역사가
흐르는
미술관
1

명화로 읽는 합스부르크 역사

나카노 교코 지음 | 이유라 옮김

한경arte

들어가며

합스부르크왕조는 중세부터 20세기 초까지 약 650년에 걸쳐 유례없이 긴 명맥을 유지했습니다. 그 긴 시간 동안 신성로마제국 황제 자리를 독점하다시피 하며 유럽 중심부에 자리를 잡고서, 주변 국가들과 적극적인 혼인 관계를 맺으면서 그물 모양으로 영토를 확장해나갔습니다. 합스부르크왕조야말로 유럽사의 핵심이자 기반을 이룬다고 해도 과언이 아닙니다. 이토록 폭넓은 역사를 지닌 만큼, 인물과 사건이 웬만한 장편소설 못지않게 파란만장한 것이 당연합니다.

합스부르크 2대 미녀 중 한 명인 마리 앙투아네트는 기요틴의 이슬이 되었고, 다른 한 명인 엘리자베트 황후는 무정부주의자의 손에 죽었습니다. 펠리페 2세는 군사를 확충하고 이단 심문을 행해 세계사에서 확고부동한 악역을 담당하고 있으며, 혈족결혼을 거듭한 끝

에 태어난 카를로스 2세는 에스파냐의 합스부르크가를 끝장내고 말 았습니다. 억지로 나폴레옹 보나파르트와 결혼한 마리 루이즈는 나 폴레옹 2세를 낳았고, 프란츠 요제프의 동생 막시밀리안은 머나먼 멕시코의 황제가 되었으나 총살당했습니다.

사람들이 합스부르크 관련 서적을 계속 찾는 이유는, 이렇듯 역사 와 인간이 직조하는 화려하고도 피로 물든 세계가 때로는 한없는 낭 만을 일깨우고, 때로는 온몸의 털이 곤두서는 공포를 선사하며, 나아 가 현대의 유럽 통합과도 겹치는 면이 있기 때문일 것입니다.

또한 합스부르크제국은 수많은 예술 작품의 배경이 되었습니다. 베르디의 오페라 〈카를로스〉(프리드리히 실러 원작), 슈테판 츠바이크의 전기 《마리 앙투아네트》, 실베스터 르베이의 뮤지컬 〈엘리자벳〉 같은 걸작을 비롯해 회화 작품에서도 알브레히트 뒤러, 베첼리오 티치아 노, 디에고 벨라스케스, 엘 그레코 같은 천재들이 붓을 놀렸습니다.

이 책에서는 이들의 명화를 해설하면서 합스부르크제국의 역사를 살짝 들여다보고자 합니다. 그러나 이 작은 시도는 상당히 편향적일 것입니다. 쟁쟁한 화가를 배출하고 키워낸 에스파냐와 달리, 독일어 권은 '눈으로 즐기는 사람(=화가)'이 아닌 '귀로 즐기는 사람(=음악가)' 이 대부분이라 근현대 이전 미술사에 남아 있는 화가라고 해봤자 알 브레히트 뒤러나 루카스 크라나흐 정도밖에 없기 때문입니다. 덕분 에 오스트리아의 합스부르크 계통에는 명화라 부를 만한 작품이 드

물고, 안타깝게도 합스부르크를 대표하는 여걸 마리아 테레지아조차 가치 있는 초상화라곤 한 장도 남아 있지 않을 정도니 말입니다. 어찌 보면 이 또한 문화사적 편향이라 할 수 있을 것입니다.

앞으로 독자 여러분이 알브레히트 뒤러부터 에두아르 마네에 이르기까지 화가의 예리한 시선으로 그려낸 12작품을 통해 위인들의 존재감을 느끼고, 그림이 전하는 놀라움과 신비함을 느끼게 된다면 기쁠 것 같습니다.

합스부르크 가계도

*주: 에스파냐 합스부르크가는 녹색으로 표시했다.
이 가계도에서는 책의 내용과 관련된 인물만 수록하고 있으며, 특히 자세히
다루는 인물은 생몰년을 표시했다.

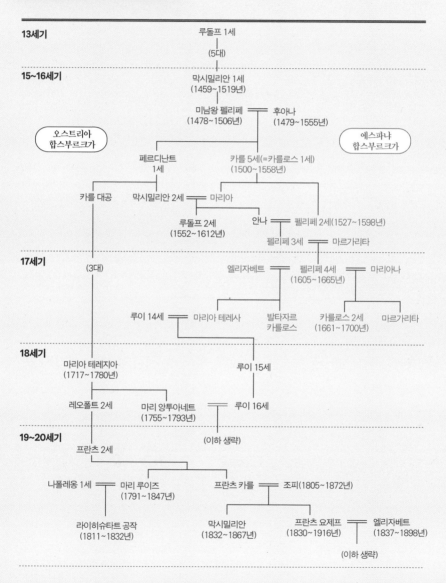

13세기

루돌프 1세

(5대)

15~16세기

막시밀리안 1세
(1459~1519년)

미남왕 펠리페 ══ 후아나
(1478~1506년) (1479~1555년)

오스트리아
합스부르크가

에스파냐
합스부르크가

페르디난트
1세

카를 5세(=카를로스 1세)
(1500~1558년)

카를 대공

막시밀리안 2세 ══ 마리아

루돌프 2세
(1552~1612년)

안나 ══ 펠리페 2세(1527~1598년)

펠리페 3세 ══ 마르가리타

17세기

(3대)

엘리자베트 ══ 펠리페 4세 ══ 마리아나
 (1605~1665년)

루이 14세 ══ 마리아 테레사 발타자르
 카를로스

카를로스 2세 마르가리타
(1661~1700년)

18세기

마리아 테레지아
(1717~1780년)

루이 15세

레오폴트 2세 ══ 마리 앙투아네트 ══ 루이 16세
 (1755~1793년)

19~20세기

프란츠 2세

(이하 생략)

나폴레옹 1세 ══ 마리 루이즈
 (1791~1847년)

프란츠 카를 ══ 조피(1805~1872년)

라이히슈타트 공작
(1811~1832년)

막시밀리안
(1832~1867년)

프란츠 요제프 ══ 엘리자베트
(1830~1916년) (1837~1898년)

(이하 생략)

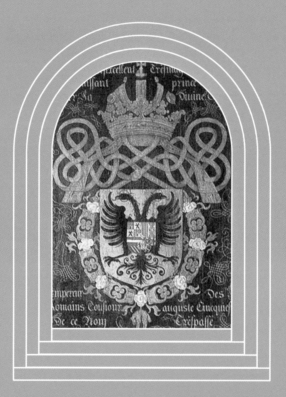

카를 5세의 문장(합스부르크가의 상징인 쌍두 독수리가 그려져 있다)

신에게 선택받은 존재,
합스부르크가

Habsburgerreich

푸른 피의 일족

합스부르크 가문 사람들은 신에게 선택받은 특별한 존재인 자신들의 고귀한 푸른 피를 자랑스러워했는데, 다섯 종교와 열두 민족을 수 세기에 걸쳐 통솔하며 신성로마제국 황제의 자리를 독점하다시피 했다는 자신감이 이를 뒷받침했다.

합스부르크왕조의 지배권은 지금의 오스트리아, 독일, 스페인, 이탈리아, 벨기에, 네덜란드, 체코, 폴란드, 헝가리, 루마니아, 포르투갈, 브라질, 멕시코, 캘리포니아, 인도네시아까지 미치고 있었다. 한 사람이 가장 많은 나라의 군주를 겸한 사례도 합스부르크가였으며, 카를 5세는 유럽 역사상 가장 많은 70가지 이상의 직함을 가졌다. 마리아 테레지아의 정식 칭호도 '오스트리아 대공 겸 슈타이어마르크 공작 겸 케른텐 공작 겸 티롤 백작 겸 보헤미아 여왕 겸 헝가리 여왕 겸⋯⋯' 하는 식으로 '겸'이 장장 40번 이상 이어진다. 프란츠 요제프가 대관식을 올린 19세기 중반, 제국 말기였을 때조차 영지 면적은 러시아를 제외하고 유럽 최대였다.

매우 강대한 이 일족의 기원은 의외로 오스트리아도 독일도 아닌, 10세기 말쯤 스위스 북동부의 시골구석에서 등장한 약소 호족이다. 그 호족으로부터 2, 3대가 지난 11세기 초, '합스부르크성 하비히츠

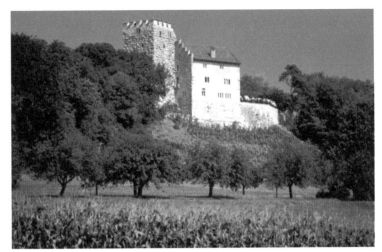

현존하는 합스부르크성

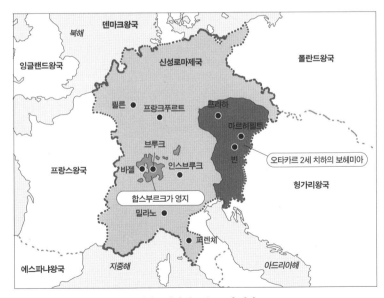

13세기 중반의 합스부르크가 세력도

부르크(Habichtsburg)'가 세워졌다(성채 일부가 스위스 브루크에 지금도 남아 있다). 하비히트(Habicht)는 '사냥매', 부르크(Burg)는 '요새', '성채'라는 뜻이며, 여기에서 합스부르크(Habsburg)라는 명칭이 생긴 듯하다. 12세기가 되자 이 성을 본거지로 삼은 후손이 합스부르크 백작을 칭하게 되는데, 이를 합스부르크가의 시작으로 본다.

'백작'이라고는 하지만, 지금과 달리 혼돈 그 자체인 영지 찬탈 전쟁 시대였기 때문에 아마 이 작위는 본인이 멋대로 칭했을 가능성이 있다. 만일 그렇다 해도 백작을 칭했을 때 주위에서 납득했다면 이 시대의 일족이 이미 그만한 힘을 지니고 있었다는 방증이 된다. 실제로 합스부르크 영지는 여기저기 흩어져 있긴 해도, 바젤 지역을 포함해 라인강 상류 일대를 중심으로 꽤 늘어나고 있었다.

그리고 100년이 더 지난 13세기 초, 아직 가난한 시골 호족이던 합스부르크 백작 루돌프에게 운명의 전환점이라고 할 만한 큰 기회가 온다. 바로 신성로마제국 황제의 자리였다.

신성로마제국의 위엄과 권위

그 전에 먼저 '신성로마제국'이 무엇인지 설명할 필요가 있다. '제국'

이란 복수의 민족과 국가를 통합한 군주국을 말하며, '신성'이란 쉽게 말해 로마 교황이 왕관을 씌워주며 가톨릭의 맹주라고 보증했다는 뜻이다. 962년 오토 1세의 대관식으로 시작된 이 제국은 독일국(북부 이탈리아 포함) 왕이 자동으로 로마 교황의 승인하에 황제가 되는 구조였으며, 언젠가 전 이탈리아를 영유해 고대 로마제국을 재현하려는 실현 불가능한 꿈 그 자체였다.

참고로 나치는 이 신성로마제국(962~1806년)을 '제1제국', 뒤이은 프로이센의 비스마르크 시대(1871~1918년)를 '제2제국', 1934년부터 시작되는 히틀러 독재국가(1934~1945년)를 '제3제국'이라 불렀다. 독일 민족의 이상 국가 건설을 목표 삼아 명명했지만, 모두가 아는 대로 끔찍한 결과로 끝났다.

13세기로 이야기를 되돌리면, 독일은 겉으로는 여전히 신성로마제국의 지배하에 놓여 있었다. 하지만 실제로는 전국시대의 일본처럼 군웅할거(여러 영웅이 각기 한 지방씩 차지하고 세력을 다툼 - 옮긴이) 상태라 제후들이 발목을 잡는 바람에 좀처럼 중앙 집권 국가를 이룰 수 없었다. 힘으로 나라를 다스릴 영웅적 황제가 나타나지 않았기 때문에 독일 왕, 즉 신성로마 황제의 자리는 세습이 아니라 유력 제후 7명(선제후)에 의한 선거로 결정하게 되었다.

후세의 볼테르가 "신성하지도 않고 로마답지도 않고, 애초에 제국조차 아니다"라고 빈정거렸듯이 신성로마제국은 이미 명목상의 호

칭일 뿐이었고, 황제가 되었다고 해서 영토가 늘어나거나 권력이 집중되는 것도 아니었다.

하지만 재미있게도, 아무리 명목상이라고 한들 가톨릭의 권위와 고대 로마제국의 계승을 결합한 이 상징적 호칭에는 절대적인 심리적 위엄과 권위가 따라왔다. 부와 권력으로 직접 이어지지는 않지만, 일단 유럽 최고의 지위('황제'는 '왕 중의 왕'이라는 뜻이다)인 만큼 이보다 더한 명예는 없었다(독일 내 나라들을 현대의 영국, 러시아, 중국, 일본 등으로 비유하자면 황제는 미국 대통령 겸 유엔 사무총장이라고도 할 수 있겠다). 그래서 제위를 둘러싸고 치열한 쟁탈전이 벌어진 것이다.

선제후들은 누군가 뛰어난 인물 한 명이 나타나는 것을 바라지 않았고, 이런저런 이유를 대며 독일 왕 선정을 계속해서 미루었다. 로마 교황이 재촉하는데도 불구하고 어이없게도 20년 동안이나 제위를 비워둔 채 방치하기도 했다[이를 '대공위(大空位)시대'라고 한다]. 기다리다 지친 교황이 직접 황제를 지명하려 나서자, 그제야 어쩔 수 없이 인선을 시작해 최대한 무능하고 자신들의 꼭두각시가 될 만한 남자를 골랐다. 그렇게 선택된 인물이…… 합스부르크 백작 루돌프였다.

제위를 둘러싼 싸움

선제후들에게 루돌프는 안성맞춤인 인물이었다. 가진 것은 알프스의 빈약한 영토밖에 없는 데다 나이도 55세로 많았고, 재산도 얼마 되지 않아 전쟁을 일으킬 능력도 없어 보였다. 황제라는 이름만 던져주면 무급 명예직이라도 좋다고 꼬리를 흔들며 충성을 바치고, 일이 잘못되어 봤자 다른 제후들에게 위협이 되지 못하리라 생각했다.

무지하다는 것은 무섭다. 이 시점에서는 그 누구도 루돌프의 야심과 저력을 깨닫지 못했다. 하지만 곧 알게 될 날이 다가왔다.

당시 급속히 세력을 확장하는 중이던 보헤미아 왕 오타카르 2세 (이 유능한 오타카르가 바로 선제후들이 절대 황제로 만들지 않으려던 상대였다)가 루돌프의 대관에 이의를 제기하며 로마 교황에게 직접 호소하고 나선 것이다. "합스부르크가라니, 어디서 굴러먹던 말 뼈다귀인지 모를 일족은 제위에 어울리지 않습니다!"

교황이 그 부분을 선제후들에게 추궁하자, 그들은 루돌프의 가톨릭 신앙이 얼마나 깊은지 들먹이며 그를 옹호했다. 그때 루돌프는 바젤 대주교와 한창 교전을 벌이던 중이었지만, 천재일우의 기회를 놓치지 않기 위해 즉시 강화를 맺고서 대관식을 치르러 돌아갔다(마치 혼노지의 변(일본 전국시대의 무장 오다 노부나가가 교토의 혼노지에서 부하에게

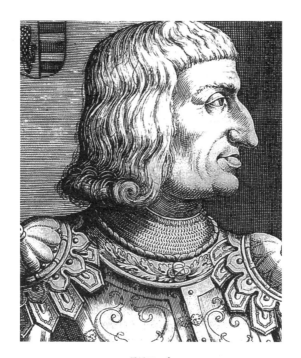

루돌프 1세

급습당해 살해된 사건 – 옮긴이)을 알고 즉시 병사를 물린 도요토미 히데요시 같다].

그리하여 일개 시골 백작은 신성로마 황제 루돌프 1세로 변신하고, 합스부르크왕조는 뜻하지 않은 행운을 잡아 (비틀거리면서도) 첫걸음을 내딛게 된다.

하지만 오타카르 2세와의 골은 갈수록 깊어져간다. 이 보헤미아 왕은 오스트리아 영주에게 후계자가 없다는 이유로 몇 년째 빈을 점령한 채, 루돌프 1세가 반환을 요구해도 계속 무시했다. 신성로마 황제에 당당히 반기를 든 것이다. 이제 실력 행사밖에 방법이 없었다. 루돌프의 결의에 선제후들도 찬성을 보냈지만, 그들은 입으로만 응원할 뿐 손을 빌려주지는 않고 강 건너 불구경만 하고 있었다. 그들 입장에서는 루돌프의 솜씨나 좀 보고, 둘이 싸우다 같이 망해서 영지를 분할하게 되는 것이 가장 좋은 그림이었다.

그리하여 대관식 후 5년이 지난 1278년, 빈 북동쪽의 마르히펠트에서 이름뿐인 황제가 이끄는 빈약한 군대와 재정이 풍족한 명문가의 왕이 이끄는 대규모 군대가 격돌하게 되었다. 모두들 루돌프에게 승산이 없다고 생각했다. 전쟁이 시작되자마자 늙은 루돌프는 한심하게 말에서 떨어졌다. 자칫하면 사람들의 예상대로 될 뻔한 순간이었다. 하지만 왕조를 지켜낼 수 있느냐 없느냐의 경계에 선 그는 죽기 살기로 다시 말에 기어올랐고, 싸움은 점점 우열을 가리기 어려워졌다.

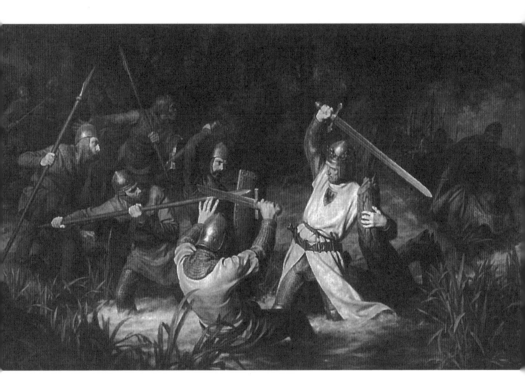

마르히펠트 전투(1278년)

마침내 루돌프는 전쟁에서 승리하게 되는데, 합스부르크가에서는 신앙심 깊은 그에게 신의 가호가 있었기 때문이라고 믿는 듯했지만 [측근들은 훗날 루돌프를 '신군(神君)'이라고 불렀다] 실제로는 적의 허를 찌른 기습 작전이 성공했던 것뿐이다.

당시의 전장은 보통 "멀리 있는 사람들은 소리를 잘 듣고, 가까이 있는 사람들은 눈으로 잘 보라(일본에서 옛 무사들이 이 문구를 외치고 자신의 내력을 읊은 뒤 일대일 결투로 전투를 개시했다고 한다 - 옮긴이)"라는 식이었다. 기사 간의 양식을 지키는 전투라 할 수 있다. 하지만 루돌프는 그렇게 하면 반드시 진다는 사실을 알고 있었다. 그래서 50, 60기의 복병을 준비하고 적이 방심한 틈을 노려 갑작스럽게 측면공격을 가했다. 혁명적 병법이라 해야 할까 아니면 기사답지 못한, 말 그대로 '어디서 굴러먹던 말 뼈다귀인지 모를' 비겁한 방법이라고 해야 할까? 미의식도 뭣도 없이 그저 이기기 위해 모든 것을 건 전법이었다. 허를 찔린 오타카르는 전사하고 적은 완전히 무너졌다.

무능한 시골 노인이라고 루돌프를 얕보았던 선제후들은 틀림없이 초조했을 것이다. 루돌프 1세는 이 전투로 보헤미아를 손안에 넣고 곧이어 오스트리아 일대도 자신의 영지로 삼았으며, 스위스 산속에서 오스트리아로 본거지를 옮겼다. 그 뒤 루돌프는 이탈리아에는 전혀 집착을 보이지 않고 오직 합스부르크왕조를 넓혀나가고 지키는 것만을 첫째 목표로 삼았다. 신성로마 황제의 자리를 합스부르크가가 세

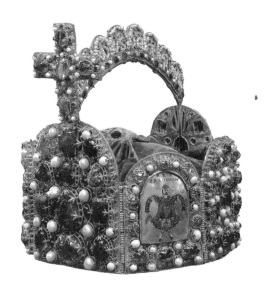

신성로마제국 황제의 관

습할 수 있도록 남은 10년의 인생을 모두 쏟아부어 싸운 것이다.

　루돌프 1세라는 파격적인 인물이 없었다면 합스부르크 가문은 알프스 지방의 일개 영주에서 벗어나지 못한 채 역사의 무대 위로 올라오지 못했을 것이다.

　어느 왕조나 시조는 강렬한 법이지만 루돌프의 나이와 입장을 생각했을 때 합스부르크왕조의 성립 과정은 특히 기적적으로 느껴진다. 루돌프가 있었기에 650년간 왕조를 유지했다는(에도시대 도쿠가와 막부 265년, 러시아 로마노프왕조 300년과 비교해보면 그 대단함을 알 수 있다) 진정한 기적이 일어난 것 아닐까 싶다.

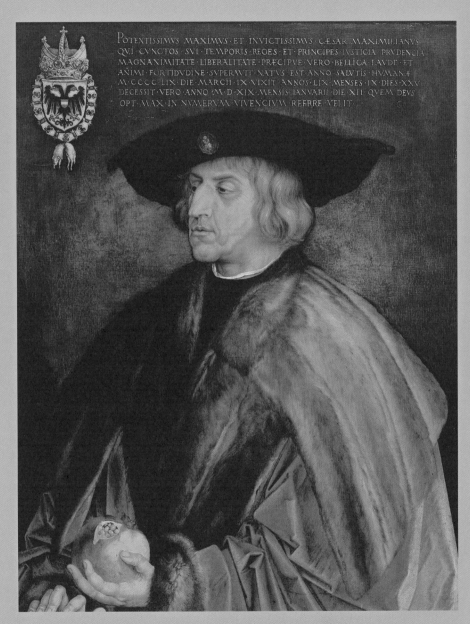

1519년, 유화, 빈미술사미술관, 74×62cm

제1장
알브레히트 뒤러,
막시밀리안 1세

Habsburgerreich

기사이자 예술가, 황금으로 빛나는 왕

루돌프 1세의 고군분투로 합스부르크가는 예전과 비교되지 않을 만큼 강대해졌다. 그러나 신성로마 황제의 자리를 순조롭게 세습할 수 있을 만큼 세상은 만만치 않았다. 선제후들은 합스부르크가를 경계하기 시작했고, 루돌프의 아들이 황제의 자리에 오르는 것만큼은 막아야 한다고 일치단결했다.

그렇게 황좌는 다른 가문으로 넘어가게 되었지만 그 아들이 곧바로 탈환하고, 그로 인해 암살당하고, 그러다 또 다른 가문에게 빼앗기고, 이번에는 손자가 되찾고, 또다시 전쟁이 일어나고, 증손자가 다시금 탈환에 나서고……. 마치 럭비공처럼 이쪽으로 왔다 저쪽으로 갔다를 거듭하다가 합스부르크가가 안정적으로 황위를 차지하게 되기까지는 무려 150년의 세월이 걸렸다.

그리고 50년이 더 지난 15세기 말, 독일 왕 겸 신성로마 황제의 황좌를 차지하게 된 막시밀리안 1세는 정말 오랜만에 합스부르크가가 배출한 영웅이었다.

'중세 최후의 기사'라는 칭호를 얻었던 막시밀리안 1세. 그가 그토록 칭송받은 이유는 치세 26년 중 25차례나 원정을 떠났으며, 심지어 전쟁 중에도 선조 때처럼 기습 작전을 펼친 것이 아니라 항상 최

전선에 서서 정정당당히 기사답게 싸웠기 때문이었다. 그리고 막시밀리안 1세는 많은 용병을 고용했는데(그래서 '용병제도의 아버지'라고 불리기도 했다) 그들과 주종관계를 맺고 어디까지나 전쟁은 수단에 지나지 않는다는 뜻을 분명히 밝혔다. 또한 영토를 부르고뉴, 에스파냐, 헝가리까지 확장하고, 국호도 '독일 국민의 신성로마제국'으로 바꾸었으며, 고대 로마제국을 재건하기보다 독일어권의 합스부르크왕조를 강화하는 데 힘쓰며 실제로 유럽에서 손꼽히는 명문가로 끌어올렸다.

더욱이 이 용맹무쌍한 기사는 '독일 최초의 르네상스인'이었으며, 인문주의자와 예술가들을 비호하고 스스로도 시를 썼다고 알려져 있다. 현재 빈소년합창단의 바탕이 된 궁정 예배당 소년 성가대를 창설한 사람도 막시밀리안 1세였다.

막시밀리안 1세의 궁정은 빈이 아니라 인스브루크(암염의 산지이기에 재정상 유리했다)에 위치했기 때문에, 티롤의 이 작은 마을에는 지금도 영화로웠던 시기의 흔적인 '작은 황금 지붕'이 관광 명소로 남아 있다. 이 황금 지붕은 광장에서 열리는 마상 창 시합을 관전하기 위해 막시밀리안 1세가 기존의 영주관에 발코니를 증축하고 2,657장이나 되는 지붕의 동판 전부에 금박을 입혀 만든 것이었다. 효과는 절대적이었다. 태양을 반사한 빛이 찬란하게 반짝이며 난간에 선 황제의 모습을 황금빛으로 덮었고, 사람들은 그 장엄한 모습에 자기도 모르게 엎드려 절하고 싶어졌던 것이다.

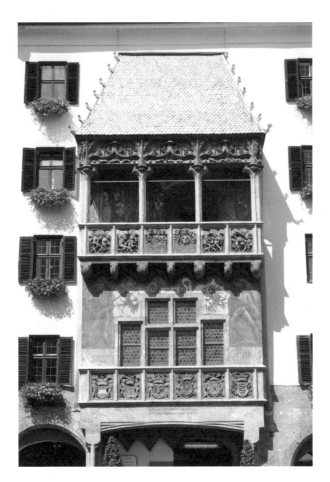

현존하는 '작은 황금 지붕'

이처럼 노련한 정치가 막시밀리안 1세가 예술을 프로파간다로 이용하지 않을 리 없었다. 그는 일찍이 명성이 높던 알브레히트 뒤러에게 〈개선문〉, 〈개선차〉 같은 큰 목판화와 신하들에게 나누어 줄 기도서의 삽화 등을 지속적으로 주문했다. 다만 계속된 전쟁으로 아우크스부르크의 거상 푸거 가문에 거액의 빚을 진 상황이라, 자금 부족 때문에 뒤러를 궁정화가로 고용해 모든 비용을 전담해줄 수는 없었고 유화 대작도 끝내 의뢰하지 못했다. 그러나 적은 금액으로 합스부르크의 위엄과 권위를 널리 알리는 데는 오히려 판화(전부 1,000종류라고 전한다) 쪽이 효과적이었던 것으로 보인다.

사후의 그림이 말하는 것

〈막시밀리안 1세〉. 이 작품은 황제가 직접 의뢰한 유채 초상화이며, 크기는 74센티미터×62센티미터로 작지만 모델의 높은 품격을 잘 드러내는 수작이다.

두 차례나 이탈리아에 가서 현지의 르네상스 회화를 배우고 돌아온 뒤러는 날카롭고 집요한 독일적 선묘에 이탈리아의 우아한 아름다움을 가미했다. 판화처럼 보이는 기존의 특색은 약해졌지만, 한눈에

뒤러, 〈개선문〉(1515년)

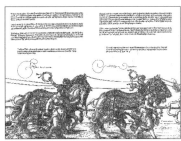

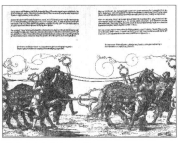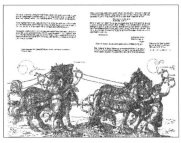

뒤러, 〈개선차〉(1522년)

뒤러의 모노그램 예시(1500년 작품에서 확대)

그의 필치라는 것을 알 수 있는 독특한 개성과 운치는 그대로 남았다.

그림 오른쪽, 모자 끝과 같은 높이에 연노란색으로 작게(인쇄물에서
는 잘 보이지 않을지도 모르지만) AD라는 모노그램이 있는 것을 눈치챘는
가? 알브레히트의 A와 뒤러의 D를 조합한, 요즘으로 치자면 명품 로
고 같은 것이다. 뒤러는 독일 최고의 화가다운 자부심을 담아(이름난
화가가 드문 독일에서 지금도 뒤러는 최고의 화가로 평가받는다) 도리이(鳥居: 일
본 신사의 입구에 세우는 기둥 – 옮긴이)와 비슷한 형태의 A 안에 D가 자리
잡은 감각적인 모노그램을 모든 완성작에 그려 넣었다(다만 이 모노그
램이 유명해지자, 서명보다 훨씬 쉽게 흉내 낼 수 있다는 약점 때문에 오히려 여기저
기에서 위작이 성행하게 되었다).

이 시대 초상화의 통례에 따라, 막시밀리안 1세의 초상화 역시 격
식에 구애받지 않는 4분의 3 정면도의 상반신 초상이다.

막시밀리안 1세는 검은색 벨벳으로 만든 큰 팔레트(베레모의 일종)
를 쓰고서 짙은 녹색을 배경으로 서 있다. 오른손은 아마도 탁자나

지구본에 가볍게 얹고 있는 듯하다. 왼손에는 석류를 들고 있다. 석류는 과육에 씨가 빽빽하게 들어차 있어서 '풍요'의 상징으로 여겨지는 한편, 무수히 많은 씨앗이 튼튼한 껍질에 감싸여 있다는 점에서 군주를 섬기는 이들의 결속을 상징하기도 한다. 많은 나라를 통괄하는 신성로마 황제에게 걸맞은 상징물이라 할 수 있다.

막시밀리안 1세는 모피 안감을 받친 상당히 호화로운 붉은색 외투를 입고 있다. 옷깃과 소맷부리는 바깥쪽으로 접고 있는데, 옷깃의 접은 부분이 어깨와 상완을 완전히 덮을 정도인 것은 충분한 방한이 필요했기 때문이다. 북쪽 나라의 추위가 사무칠 나이라는 것은 잿빛이 된 머리카락, 눈 밑 그늘, 처진 볼과 얼굴 전체의 주름을 보고 추측할 수 있다. 막시밀리안 1세도 어느덧 예순에 가까운 나이다. 무거운 눈꺼풀에서 엿보이는 안광만큼은 아직 날카롭지만, 과거의 호쾌한 대장부다운 면모는 찾아 볼 수 없다. 기사라기보다는 계책을 꾸미는 노회한 정치가 같은 인상이다.

그림 상단 왼쪽에는 합스부르크가의 문장인 황제의 관을 쓴 쌍두독수리가 와펜 모양 안에 그려져 있으며, 그 옆에는 황제를 찬양하는 라틴어 명문이 쓰어 있다. 내용은 대략 다음과 같다.

역사상 가장 위대한 막시밀리안 황제는 정의와 지혜와 관용에 있어, 특히 또 고매함에 있어 다른 모든 왕들보다 뛰어났다. 막시밀리안 황

제는 1459년 3월 9일 태어나 1519년 1월 12일, 59세 9개월 하고도 25일 만에 붕어했다. 이 위대한 왕에게 영광 있으라.

다시 말해 이 초상은 막시밀리안 1세가 서거한 직후의 작품인 셈이다.

뒤러는 1년 전인 1518년, 아우크스부르크에서 제국 의회가 열렸을 때 황제를 스케치하고 그를 바탕으로 판화 작업을 시작했으나, 유화의 완성은 조금 늦었던 듯하다. 고인이 된 영웅호걸의 얼굴에는 다소 수정을 가해 크고 늘어진 매부리코, 튀어나온 아래턱 같은 합스부르크가의 특징은 눈에 띄지 않게 했다.

뒤러가 스케치를 하던 시기에 황제가 이미 불치병에 걸렸던 것인지, 그렇지 않으면 단순히 피곤했던 것인지는 지금 알 수 없다. 하지만 어느 쪽이든 만년의 막시밀리안 1세는 심신 모두 지쳐 있었던 것이 확실하다.

생애 대부분을 전장에서 보낸 막시밀리안 1세였지만, 그렇다고 해서 항상 연전연승일 리는 없었다. 스위스는 사실상 독립해버렸고, 영국의 헨리 8세와 손을 잡고 싸운 베네치아 전쟁에서는 굴욕적인 강화를 맺어야만 했다. 루터에 의해 종교개혁의 봉화도 올랐으며, 아들인 미남왕 펠리페는 돌연사해 독살 의혹까지 불거졌다. 푸거 가문에 진 빚은 점점 불어나 뒤러에게 약속한 보수조차 지불하지 못한 상태였다.

뒤러의 집념

〈막시밀리안 1세〉를 그린 이듬해, 49세의 뒤러는 미지급금인 200굴덴 및 약속된 연금 100굴덴을 받아내기 위해 아내와 고용인을 데리고 고향 뉘른베르크를 떠났다. 아헨에서 열릴 막시밀리안 1세의 손자 카를 5세의 대관식에 직접 나가 청원하려고 한 것이다.

이 여행은 새로운 일을 개척하는 김에 관광까지 하려는 목적이었기에, 아헨으로 직행하는 것이 아니라 1년 동안 천천히 네덜란드(지금의 벨기에, 네덜란드 지역)를 쭉 돌아보고 많은 작품을 그리는 한편, 그 그림을 팔아 비용을 충당하며 나아갔다. 그는 일지도 적었다.

그런데 이 일지가 놀랍다. 구두쇠로 악명 높은 독일인다운 행보라고 하면 말이 좀 심한가 싶지만, 책 한 권에서 전부 돈 이야기만 하고 있다. 교통비, 숙박비, 식비는 물론이거니와 의뢰비, 이발비, 팁이나 선물, 내기에서 진 금액(극히 소액), 심지어는 자기가 내지 않고 넘어간 음식비 등의 추정 금액(이득 봤다고 좋아한다), 다른 사람에게 선물한 그림을 두고 원래라면 얼마를 받을 수 있었다느니(아쉬워한다), 얼마를 냈다느니, 뭘 받았다느니, 이건 얼마였고 저건 얼마쯤 했을 거라느니, 과소비를 했다느니, 너무 비싸게 산 것 같다느니, 이득을 봤다느니, 손해를 봤다느니 매일매일 정말 세세하게 기록해놓아서 의도치 않게

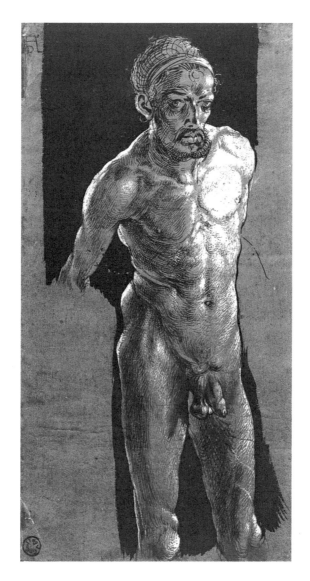

30대 중반의 뒤러가 그린 〈벌거벗은 자화상〉(1507년경)

당시의 물가와 풍속을 알 수 있는 일급 자료가 되었다.

소설가 나가이 가후가 《단초테니치조(斷腸亭日乘: 일본의 자연주의문학
가 나가이 가후가 죽기 전날까지 쓴 일기로, 당시의 시대상을 잘 담아내 근대사 자
료로도 평가받고 있다 – 옮긴이)》에 음식에 대해서만 쓴 것은 삶을 향한 애
절한 집착이라 이해할 수 있지만, 뒤러의 경우에는 어떻게 생각해야
할까? 어쨌든 금전을 향한 이 경이로운 집착이 판화 작품에서는 아
득할 정도로 끈질긴 집념의 선묘로 이어진 것은 틀림없다. 만일 그가
이탈리아 회화의 영향을 받지 않았다면 유화 또한 캔버스 구석구석
까지 공들인 선, 선, 선으로만 채워지지 않았을까 의심될 정도다.

어쨌든 이러한 집념이 있으니 새 황제를 향한 청원 결과가 어땠는
지는 상상할 수 있을 것이다. 뒤러는 만족하며 귀국길에 올랐다.

행복한 오스트리아여, 결혼하라

막시밀리안 1세 이야기로 돌아가자. 만년의 황제는 확실히 옛 모습
이 전혀 남아 있지 않다고 해도 과언이 아닐 만큼 생기를 잃은 모습
이었다. 이제 합스부르크가를 두려워할 것 없다고 착각하는 제후들
까지 생겼다. 그러나 루돌프의 피를 이은 그가 거듭되는 역경에 맞닥

뜨렸다고 해서 몰락한 채로 역사의 무대에서 사라질 리는 없었다.

막시밀리안 1세는 혼인 외교를 통해 "넘어져도 빈손으로는 일어나지 않는다"는 말을 몸소 증명해 보였다.

이는 원래 우유부단한 아버지 프리드리히 3세가 전쟁에 질려 어려운 문제를 회피하다가 얻어걸린 행운의 카드였다. 아들인 막시밀리안 1세를 부르군트공국(지금의 프랑스 부르고뉴, 벨기에, 룩셈부르크, 네덜란드에 해당하며, 당시 유럽에서 가장 번영을 자랑하던 나라다)의 마리아와 결혼시켰더니 애쓰지 않고도 합스부르크가에 막대한 부와 영토가 굴러들어왔던 것이다.

이를 계기로 "전쟁은 다른 이들에게 맡겨라. 너 행복한 오스트리아여, 결혼하라!"(누가 한 말인지는 분명하지 않다)라는 유명한 가훈이 탄생했다고 한다.

결혼으로 얻은 큰 수확에 기분이 좋아진 막시밀리안 1세는 아버지의 방식을 따라 자녀들의 혼사 또한 이른 단계에서 손을 써두었다. 아들인 미남왕 펠리페를 에스파냐 왕녀 후아나와, 딸 마르가레테를 에스파냐 왕자 후안과 이어준 것이다. 이러한 합스부르크가와 에스파냐 왕가의 이중 결혼에는 당연히 조건이 붙었는데, 어느 한쪽의 가계가 단절될 경우 남은 쪽이 영지를 상속한다는 내용이었다.

결론부터 말하자면 펠리페와 후아나 사이에서는 2남 4녀가 태어났지만, 후안과 마르가레테 사이에서는 자식이 태어나지 않았다. 아

니, 정확히 말하자면 이 에스파냐 왕자는 결혼식 반년 후에 돌연사하고 말았다.

아무리 생각해도 이건 합스부르크가에 너무 유리한 전개였다. 계약 내용대로라면 에스파냐를 펠리페와 후아나의 자녀, 즉 합스부르크의 남자 쪽에 넘겨주어야 했기 때문이다.

그런데 이번에는(후안이 사망한 지 9년 뒤의 일이지만) 펠리페가 돌연사한다. 에스파냐의 복수라는 증거는 없지만, 양국의 왕자들이 잇따라 자연사라고는 생각하기 어려운 죽음을 맞은 것을 보면 정략결혼의 깊은 어두움이 살짝 들여다보이는 것 같다.

물론 막시밀리안 1세는 아들을 잃고서 큰 타격을 입었다. 그러나 '행복한 오스트리아'의 대를 이을 자식은 남았다. 그것도 상당히 됨됨이가 좋은 아이였다.

그리하여 늙은 황제는 손자 카를이 16세의 나이에 에스파냐의 왕좌에 오르는 것을 마지막까지 두 눈으로 똑똑히 지켜보았고, 자신의 사후 그 손자가 신성로마 황제 자리를 물려받으리라는 것도 확인할 수 있었다. 당시 에스파냐는 이미 중남미를 지배하고 있었기에 합스부르크가의 영토 확대는 그야말로 폭발적이라고 할 수 있었다.

일이 이 지경에 이르자 제후들은 연로하다고 무시했던 막시밀리안 1세에게 감쪽같이 추월당했다는 사실을 깨닫는다.

심지어 혼인 작전은 이걸로 끝이 아니었다. 막시밀리안 1세는 죽

기 직전에 손주들의 혼사까지 결정해두었다. 카를은 포르투갈 왕녀와, 카를의 남동생은 보헤미아·헝가리의 왕녀와, 카를의 여동생은 마찬가지로 보헤미아·헝가리의 왕자와 이중 결혼을 하게 되었는데, 그것도 에스파냐 때와 같은 조건으로 계약 결혼을 성사시켰다.

그러자 신기하게도 에스파냐 때와 완전히 똑같은 일이 일어났다. 아들 쪽에서는 3남 10녀가 태어났는데 딸과 결혼한 보헤미아·헝가리의 왕자는 대를 잇지 못하고 너무 일찍 전사하고 만 것이다!

합스부르크가는 자신들의 강한 운을 축하했지만, 정말로 '운'만 있었을까?

어쨌든 그렇게 합스부르크가는 보헤미아·헝가리까지 손에 넣었다. 무덤 아래에서 막시밀리안 1세의 높은 웃음소리가 들려오는 것만 같다.

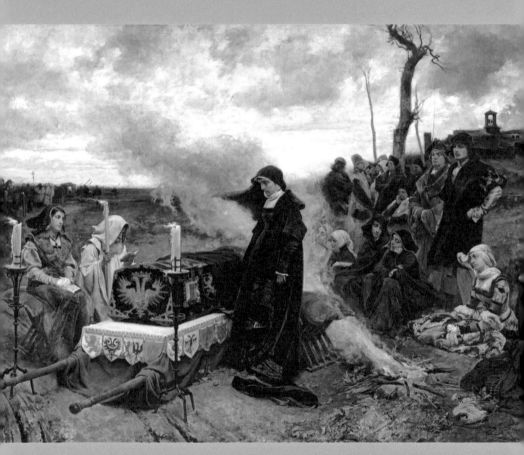

1877년, 유화, 프라도미술관, 340×500cm

제2장

프란시스코 프라디야,
광녀 후아나

Habsburgerreich

방황하는 장례 행렬

황량한 겨울 들판에 어슴푸레하게 날이 밝아오고 있다. 가지만 앙상하게 남은 오래된 나무들이 낮게 깔려 있고, 자갈투성이의 불모지에는 바람이 휘몰아친다.

사람들의 기진맥진한 모습을 보아하니 십자가를 내건 이 긴 행렬이 밤새도록 쉬지 않고 걷다가 겨우 휴식을 취하는 중이라는 사실을 알 수 있다. 하지만 왜 조금만 더 가면 있는 언덕 위 수도원까지 가지 않은 걸까? 그곳에 가면 모닥불에 몸을 녹일 필요도 없고 충분히 휴식을 취할 수 있을 텐데. 이렇게 사방이 훤히 드러난 황야 한가운데서 촛불을 몇 개씩 밝히고서(금방이라도 바람에 꺼질 듯하다) 사제(흰옷을 입고 수염을 기른 사람)에게 미사를 드리게 하다니 아무리 봐도 이상하지 않은가?

말 그대로 기이한 상황이다.

이는 그림 중앙에 서 있는 상복 차림의 여주인공만 봐도 확실히 알 수 있다. 온몸이 굳은 채 두 눈을 고양이처럼 크게 뜨고서 뭔가에 썰 듯한 얼굴을 한 그녀는 두꺼운 쿠션이 놓인 간이 의자에서 이제 막 일어선 참이다. 무릎 담요가 스르륵 땅으로 떨어지고 있다. 배가 나온 걸 보아 임신 중이라는 사실을 알 수 있다.

주위 사람들이 모두 녹초가 된 가운데, 그녀만 홀로 형형한 눈빛을 하고 각성해 있는 모습이 추위도 피로도 느끼지 못하는 듯하다. 하지만 이 갑작스러운 움직임에도 누구 하나 놀라는 기색은 없다. 사제 옆에 앉은 여성만 성서에서 눈을 떼 고개를 들었으나 별다른 감정이라고는 찾아 볼 수 없다.

너무나 기묘한 집단이다. 분명히 장송 행렬일 텐데 조금도 통제가 안 되고 있고, 저 뒤쪽에서는 아직도 무거운 발을 끌면서 행진 중이다. 모닥불을 쬐고 있는 여인들은 멍하니 무표정이고, 꾸벅꾸벅 조는 사람들도 있다. 남자들은 지긋지긋하다는 기색을 감추지 못하고, 심지어 등을 돌리고 앉아 떠드는 사람도 있을 정도다.

검은 옷을 입은 여주인공의 비통함이 절절히 느껴지는 만큼 다른 사람들의 태도는 너무도 싸늘해 보인다. 좀 더 그녀를 동정해도 되지 않을까? 좀 더 죽은 자를 향한 경의가 있어야 하지 않을까? 틀림없이 관 속에는 그녀의 소중한 사람이 누워 있을 테니 말이다.

후아나 라 로카

검은 칠을 한 훌륭한 관에는 금으로 장식된 쌍두 독수리 문장이 새겨

져 있다. 죽은 이는 합스부르크가의 사람이다. 관 밑의 깔개에 부르고뉴의 문장도 있는 것으로 보아 막시밀리안 1세의 아들 필리페(에스파냐어로는 펠리페)라는 사실을 알 수 있다. 그렇다면 범상치 않은 모습을 한 이 여성이 바로 미망인 후아나다. '후아나 라 로카(광녀 후아나)'라고 불리게 되었던 가장 큰 이유는 이처럼 보통 사람이 이해하기 어려운 행동 때문이었다.

펠리페가 돌연사했을 때 카스티야 여왕이었던 후아나는 여섯째 아이를 임신하고 있었다. 사실 이전부터 정신적으로 불안정했던 후아나는 남편의 죽음을 받아들여야 한다는 생각과 '아직 죽지 않았어. 이이는 반드시 부활할 거야'라는 소망에 마음이 갈가리 찢긴 채, 방부 처리를 한 시신과 함께 오랫동안 에스파냐의 들판을 헤매고 다녔다.

명목상으로는 남편이 원했던 매장지 그라나다로 옮기기 위해서였지만, 사실은 남편의 시신을 합스부르크가에 빼앗겨 같은 묘지에 들어가지 못하게 될까 두려워 항상 밤에만 이동했고, 그조차 멀리 돌아가거나 제자리로 되돌아오는 등 발길 닿는 대로 무작정 걸었다. 그러는 동안에도 발작적으로 행렬을 멈추고 미사를 드리게 하거나 관 뚜껑을 열어 안을 확인하고는 했다. 시신이 제대로 있는지, 혹시 되살아나지는 않았는지 일일이 확인하지 않고는 견딜 수 없었던 듯하다.

이로써 이 그림의 수수께끼는 풀렸다. 펠리페가 죽은 것은 여름이

었기에 밤길을 걷고 낮에 잠드는 정처 없는 여행이 시작된 지 이미 반년은 지났음이 틀림없다. 신하들과 시녀들은 모두 녹초가 되어 언제 끝날지 모르는 배회에 몸도 마음도 지칠 대로 지쳐서 여왕을 향한 동정심이나 존경심도 진작 사라져버렸다. 그래 봤자 어차피 상대에게는 통하지 않을 테니 말이다.

의자에서 일어선 후아나는 아마도 관 뚜껑을 열라고 명령했을 것이다. 예전 같으면 '가엾기도 하지' 생각하면서 동정하거나 '또야?' 하면서 속으로 혀를 찼겠지만, 이제는 어떤 말도 소용없다는 걸 알기에 체념한 채 무기력하고 맥 빠진 태도로 움직이고 있다. 조금만 더 가면 어차피 수도원에 도착할 텐데, 그 직전에 미사를 올리게 되는 바람에 더더욱 피로가 쌓였다.

그러나 후아나에게 그들의 기분을 헤아릴 여유 따위는 없다. 보이는 것은 사랑하는 남편뿐. 어떤 때는 남편이 신의 곁에 있는 것 같고, 어떤 때는 그저 잠들어 있는 것만 같다. 어떤 때는 성대하게 장사 지내주고 싶다고 생각하다가도 어떤 때는 다시 한번 그 품에 안길 수 있으리라고 믿는다. 정략결혼인데도, 심지어 아내가 된 지 11년이나 지나 여섯째 아이가 태어날 예정이었는데도 남편과 처음 만났을 때 느꼈던 강렬한 연정은 지금도 여전히 변하지 않아 오히려 절망스럽다.

피로 대물림되는 비극

"지극히 에스파냐다운 동시에 지극히 드라마틱하다." 그래서 후아나
를 그리지 않을 수 없었다고 프란시스코 프라디야는 말한다.

확실히 에스파냐 왕족 역사상 최고의 여주인공을 뽑는다면, 콜럼
버스의 신대륙 발견을 후원한 이사벨 여왕보다 아무런 정치적 업적
없이 그저 내부에서 무너져간 후아나 쪽일 것이다(위대한 마리아 테레지
아보다 마리 앙투아네트에게 인기가 집중되는 것과 같다). 그리고 후아나의 가
슴 아픈 이야기가 나라 밖까지 널리 퍼진 데는 프라디야가 그린 이
웅장한 역사화도 한몫했다.

이 그림은 극적이라기보다 너무 멜로드라마 같다는 비판이 따라
다녔지만, 오히려 멜로드라마처럼 감상적이었기 때문에 몇 세기 전
에 일어난 과거의 사건임에도 친근하게 다가와 널리 인기를 끌 수 있
었다. 이 그림은 완성되고 1년 뒤인 1878년에 열린 에스파냐 국내 미
술전에서는 명예상, 같은 해에 개최된 파리 만국박람회에서는 레지
옹 도뇌르 훈장, 거기다 4년 뒤에 열린 빈 만국박람회에서도 명예상
을 수상하며 젊은 화가 프라디야를 단숨에 화단의 중요 인물로 부상
시킨 동시에 사람들의 이목을 후아나의 비극에 집중시켰다.

후아나의 비극. 그 씨앗은 정신병을 앓았던 조모에게서부터 시작

되었을지도 모른다. 씨앗이 싹 트기 위해서는 빛과 영양분이 필요한데, 하필 후아나에게는 그 모든 게 충분했다. 일단 아라곤 왕 페르난도와 카스티야 여왕 이사벨 사이에서 태어난 것 자체가 스트레스 없는 평온한 삶과는 연이 없다는 것을 의미했다.

에스파냐는 오랫동안 이슬람의 지배를 받다가 15세기가 되어서야 드디어 가톨릭이 되찾았는데, 이때 아라곤(동부) 왕과 카스티야(중서부) 여왕이 결혼하면서 에스파냐왕국이라는 이름으로 두 왕이 통치한다는 계약을 맺었다. 요컨대 이 부부는 왕과 왕비가 아니라, 하나의 나라를 다스리는 왕과 여왕이라는 동등한 입장이었다. 이것이 훗날 까다로운 문제의 원인이 되리라는 사실은 누구나 상상할 수 있을 것이다.

두 왕 사이에서는 1남 4녀가 태어났고, 대를 이을 장남 후안과 차녀 후아나는 앞에서 다루었듯이 각각 합스부르크가의 딸 마르가레테와 아들 펠리페를 배우자로 맞았다. 하지만 후안은 결혼 반년 만에 급사했다. 두 왕은 왕위 계승자로 포르투갈에 시집간 장녀를 지명했지만 그녀 또한 출산으로 사망했다. 태어난 아이도 두 살의 나이에 병사했기 때문에 왕위는 차녀 후아나에게 넘어가게 되었다. 그러다 어머니 이사벨까지 사망하자, 문제는 점점 더 복잡해졌다. 일반적인 경우라면 왕인 아버지가 살아 있으니 아버지가 그대로 통치를 계속해 왕위 계승 문제가 일어날 리도 없겠지만, 아라곤과 카스티야는 원

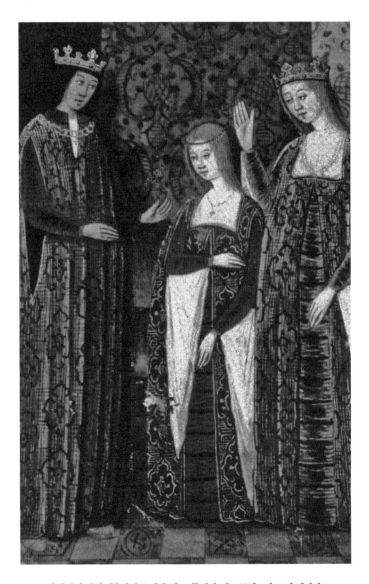

후아나와 양친. 《후아나를 위한 기도서》에서, 마르쿠엘로가 그린 세밀화

래 별개의 왕국이었기 때문이다. 이사벨의 유언에 따라 후아나는 카스티야 여왕이 되었다.

재미없게 된 것은 남편인 펠리페였다. 여왕의 남편이 아니라 자신이 왕위에 오르고 싶었던 펠리페는 지원을 요청하려고 적국 프랑스에 접근했다. 이에 분노한 후아나의 아버지 페르난도는 자신이 카스티야 왕을 겸임하며 젊은 후처를 들여 그 여성과의 사이에서 얻은 아이를 후계자로 삼고자 했다.

중간에 낀 후아나의 괴로움은 충분히 상상할 수 있다. 어느 쪽이든 자신은 그저 방해물에 지나지 않았기 때문이다. 이런 상황에서 후아나는 무슨 수를 쓰든 여왕의 왕관을 절대 넘겨주지 않기 위해 필사적이 될 수밖에 없었다…….

이는 어설픈 가족 싸움의 영역을 넘어 목숨을 건 권력 다툼이었다. 실제로 이 정쟁의 한가운데에서 펠리페는 이유를 알 수 없는 죽음을 맞는다.

사랑의 시작과 질투

이야기가 너무 앞서 나갔다. 우선은 순진한 신부와 신랑의 만남부터

이야기해보자.

재색을 겸비해 칭송이 자자했던 16세의 후아나는 합스부르크가의 장남인 부르고뉴 공 펠리페가 결혼 상대로 정해졌을 때 기대감에 가슴이 설렜다.

한 살 연상인 펠리페는 부친 막시밀리안 1세와 전혀 닮지 않은 미남이라는 평판이었고(그래서 '미남왕' 펠리페라고 불렸다), 머지않아 합스부르크의 영지를 전부 물려받을 예정이었다. 좋은 인연이었다. 1496년, 아직 보지 못한 남편과 왕국을 향한 꿈에 한껏 부푼 채 후아나는 고향을 뒤로한다.

후아나는 부르고뉴에 발을 들여놓자마자 예고도 없이 마중하러 나온 펠리페와 마주쳤다. 젊은 두 사람은 마치 로미오와 줄리엣처럼(아직 셰익스피어는 태어나기 전이었지만) 한눈에 서로를 마음에 들어 했다. 소문대로 아름다운 그를 만난 후아나는 사랑에 빠졌고, 펠리페는…… 사랑이라고 불러도 될까? 검은 눈과 검은 머리카락의 이국적인 미인에게 신선한 매력을 느낀 것은 사실이다. 정식 결혼식까지는 아직 며칠 남아 있었기에, 그는 즉각 마을의 사제를 불러들여 그 자리에서 형식적인 식을 올린 뒤 신부를 안아 들고 침실로 데려갔다.

300년 뒤의 프랑스에서도 이와 완전히 똑같은 일이 일어난다. 빨리 후사를 얻고자 했던 나폴레옹과 합스부르크가의 황녀 마리 루이

즈 커플이 그 주인공이다. 그러나 신부를 성급히 침대로 옮기는 행동 자체는 같아도, 나폴레옹은 펠리페처럼 젊은 피가 끓어오르는 것이 아니라 오직 고귀한 푸른 피를 섞는 것만이 목적이었고, 마리 루이즈도 후아나처럼 폭풍 같은 관능에 빠져든 것이 아니라 신분 상승을 원하는 이의 희생양이 되었다고 느낄 뿐이었다. 그러나 이 두 쌍 중 어느 쪽이 불행한지는 우열을 가리기 어렵다.

처음에는 후아나도 분명 행복했던 것 같다. 하지만 장녀에 이어 후계자인 아들(훗날의 카를 5세)까지 무사히 낳은 뒤로는 펠리페의 태도가 변하기 시작했다. 펠리페는 아내가 지겨워졌다는 기색을 숨기지 않았고 이따금 외박도 했다.

후아나도 결국 알아차렸듯이 침대에서의 그의 매력은 오랫동안 사창가에서 농탕질을 해서 익힌 것이었다. 사랑의 기쁨이 깊었던 만큼 충격도 어마어마했다. 질투에 사로잡힌 후아나는 주위에서 병적이라고 여길 만큼 히스테리를 부리게 된다.

그러는 동안 후아나가 카스티야를 계승하기로 결정되었고, 그 절차를 위해 부부는 에스파냐로 향한다. 고향에서 후아나는 또다시 임신하지만, 계승 절차를 마치자마자 펠리페는 혼자서 냉큼 돌아가버렸다. 풍요롭고 향락적인 부르고뉴 땅에 익숙한 펠리페에게 붉은 땅의 에스파냐는 "피레네산맥 이남은 아프리카"라는 말이 괜히 생긴 게 아니다 싶을 만큼 너무나도 살풍경했으며, 가톨릭식의 엄격한 궁

정 생활도 지루하기 짝이 없었다.

후아나는 남편을 따라가고 싶었지만, 아이가 태어날 때까지는 머물라는 어머니의 만류를 뿌리치지 못했다. 떨어져 지내는 동안 남편을 향한 그리움이 점점 커지며 후아나의 정신은 한층 불안정해졌다. 셋째를 낳은 뒤 곧장 부르고뉴로 돌아간 후아나는 시녀들 가운데 남편의 정부를 발견하고 그녀의 머리카락을 가위로 자르는 등 난폭한 행동을 일삼았다. 그 뒤로 "그 에스파냐 여자는 이상하다"라는 소문이 잔물결처럼 궁정에 퍼져 나갔다.

죽을 때까지 이어진 유폐

이윽고 어머니 이사벨 여왕이 서거하자 부부는 다시금 에스파냐 땅을 밟았다. 이제 펠리페와 후아나의 아버지 페르난도의 대립은 숨길 수 없을 지경이 되었다. 카스티야의 여왕은 후아나인데도 두 남자가 실권을 둘러싸고 싸우고 있으니, 후아나의 섬세한 신경이 감당하기엔 힘들었을 것이다. 설상가상으로 후아나는 또다시 임신하고 말았다. 그리고 얼마 전까지만 해도 기운이 넘쳤던 남편이 갑자기 쓰러졌다······.

마침내 후아나의 정신을 온전히 붙들고 있던 마지막 실 한 가닥이 끊어지고 말았다. 후아나는 그야말로 방황하는 영혼이 되어 남편의 시신과 함께 에스파냐의 황야를 정처 없이 떠돌아다니기 시작했다. 다만 그 시기가 얼마나 이어졌는지에 관해서는 "몇 주 동안에 지나지 않았다", "아이가 태어나기 전까지 반년 정도였다", "유폐될 때까지 만 2년 이상이었다" 등등 다양한 설이 있다.

어쨌든 이런 저주받은 행진이 언제까지고 이어질 리는 없었다. 실권을 쥔 아버지 페르난도는 29세의 후아나를 토르데시야스궁전에 유폐했다. 하기야 정무를 볼 능력이 없는 후아나에게는 그렇게 마음 불편한 일이 아니었을지도 모른다. 후아나는 시녀들의 보살핌을 받으며 자신만의 세계에 틀어박힌 채 75세의 장수를 누렸다(후아나에게 매혹되어 있던 프라디야는 유폐 중인 그녀를 그린 역사화도 발표했다).

단조로운 일상 덕분인지 광기 어린 발작은 다행히 진정되었다고 한다. 후아나는 퇴위를 권유받았을 때만 잠시 흥분했을 뿐, 결코 여왕 자리를 내주지 않은 채 죽을 때까지 서명에 '여왕'을 붙이는 것을 잊지 않았다. 설령 이름뿐이라고는 해도 그 직함이 최후의 보루라는 인식이 그녀 안에 깊이 자리하고 있었기 때문일 것이다.

수십 년에 걸쳐 유폐된 왕가의 미녀 하면 또 한 사람, 조지 1세의 비 조피 도로테아가 있다. 그녀는 자신의 비운과 맞바꾸듯 프리드리히 대왕(제8장 참조)이라는 불세출의 손자를 세상에 내보냈다.

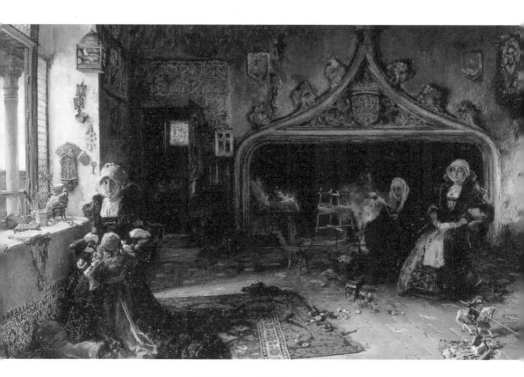

프라디야, 〈유폐 중인 후아나〉(1906년)

후아나 또한 자기 손으로 키우지는 않았지만, 장남 카를을 낳은 것으로 역사에 공헌했다. 카를 5세의 치세하에 에스파냐는 '해가 지지 않는 세계 제국'의 기반을 닦았고, 합스부르크가는 에스파냐에 굳게 뿌리를 내리게 되었기 때문이다.

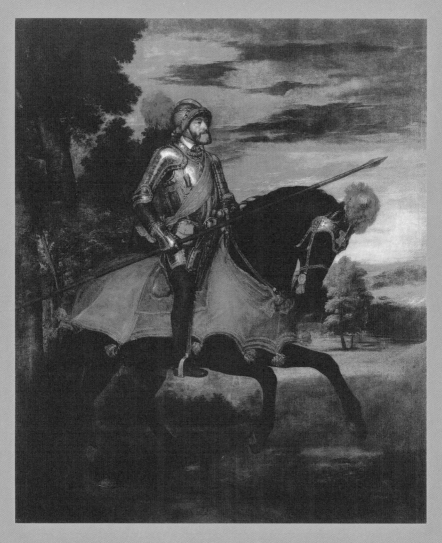

1548년, 유화, 프라도미술관, 332×279cm

제3장

베첼리오 티치아노,
**황제 카를 5세의
기마상**

Habsburgerreich

가장 많은 직함을 가진 황제

다른 나라의 왕과 귀족의 칭호나 이름은 발음도 어렵고 무척 이해하기 힘들다. 카를 5세 같은 경우가 특히 그렇다. 카를과 카를로스의 어원이 같으리라는 건 상상할 수 있어도, 카를 5세와 카를로스 1세가 동일 인물이라는 사실을 듣자마자 세계사가 싫어졌다는 사람도 많을 정도니 말이다. 왜 이런 일이 벌어지는가 하면 단순히 영토가 넓기(유럽의 3분의 2와 중남미를 지배했다) 때문이다.

카를은 아버지 미남왕 펠리페의 뒤를 이어 부르고뉴 공작이 되었고, 외조부의 뒤를 이어 에스파냐 왕이 되었고, 친조부 막시밀리안 1세의 뒤를 이어 독일 왕이 되었고, 로마 왕인 동시에 헝가리 왕이기도 해서 유럽 역사상 가장 많은 70개 이상의 직함을 가졌다. 그래서 신성로마제국 황제로서는 카를 5세, 에스파냐 왕으로서는 카를로스 1세(훗날 고손자가 카를로스 2세를 칭한다)가 된 것이다.

카를은 독일도 오스트리아도 에스파냐도 아닌, 아버지 펠리페가 지배하는 플랑드르(지금의 벨기에를 중심으로 프랑스 북부와 네덜란드 남서부를 포함하는 지역)에서 태어났는데, 6세에 아버지를 잃었고 어머니 후아나는 정신이상을 일으켰기 때문에 양육하는 것은 무리라고 판단되어 합스부르크가에 맡겨졌다.

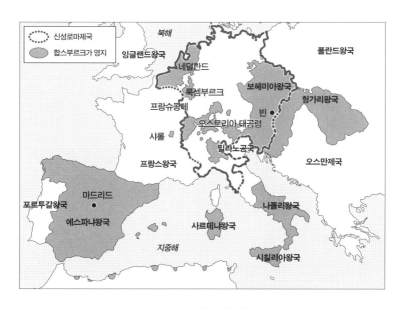

지도 범례:
- 신성로마제국
- 합스부르크가 영지

북해
잉글랜드왕국
네덜란드
룩셈부르크
프랑슈콩테
샤롤
프랑스왕국
오스트리아 대공령
밀라노공국
빈
보헤미아왕국
헝가리왕국
폴란드왕국
오스만제국
포르투갈왕국
마드리드
에스파냐왕국
사르데냐왕국
나폴리왕국
지중해
시칠리아왕국

16세기 중반, 카를 5세 통치하의 합스부르크가 영지도
(아메리카 대륙, 동남아시아 지역의 식민지는 제외)

카를의 교육은 고모(조부 막시밀리안 1세의 딸)가 당시 플랑드르 궁정의 공용어였던 프랑스어로 진행했다. 다시 말해 카를은 독일어는 더듬더듬 말하는 정도였고, 에스파냐어는 전혀 하지 못했다. 순수 플랑드르인이다 보니 합스부르크가의 거점인 오스트리아에서도, 어머니의 조국 에스파냐에서도 그저 이방인에 지나지 않았다. 그러나 이방인이었음에도 양친의 결혼 당시 계약에 따라 외조부 페르난도가 사망하자 제1계승자인 카를이 16세의 나이에 에스파냐 왕 카를로스 1세가 되었다.

이듬해 즉위식을 올릴 때가 되자 카를로스 1세는 처음으로 에스파냐 땅을 밟았고, 그곳에서 두 살 어린 남동생(훗날의 신성로마 황제 페르디난트 1세)을 처음 만났다.

남동생은 후아나가 에스파냐에서 낳은 차남이었는데, 그대로 조부 페르난도에게 맡겨져 에스파냐 궁정에서 에스파냐어를 모국어로 쓰며 자랐다. 조부는 이 아이에게 에스파냐를 물려주고 싶었던 것 같지만, 결국 형과 재회하자마자 교환하듯 오스트리아로 보내졌다(그래도 형제 사이는 나쁘지 않았다는 사실이 훗날 증명되었다).

카를로스 1세는 중요한 사람을 또 한 명 만나야만 했다. 바로 유폐 중인 어머니 후아나였다. 그녀는 여전히 카스티야 여왕의 지위와 죽은 남편에게 집착하고 있어서 어릴 때 헤어진 아들의 얼굴은 기억하지 못할 수도 있었다. 카를로스는 무슨 생각을 했을까? 그는 아무

말도 하지 않았다.

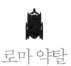

로마 약탈

카를로스 1세는 19세에 신성로마 황제의 자리에 올라(교황에 의해 대관
식을 치른 것은 30세 때다) 카를 5세가 되었다(여전히 선제후 7인의 선거를 통
해서였다). 이는 뜻밖의 고전 끝에 얻은 결과였다. 그동안 황제의 지위
는 줄곧 암묵적으로 합스부르크가가 세습해왔고 애초에 신성로마 황
제 자체가 독일 왕이나 마찬가지였는데, 당치 않은 간섭이 끼어들었
기 때문이다. 아무 연고도 없는 프랑스의 프랑수아 1세가 로마 교황
과 공모해 입후보한 것이다.

　이러한 이유로 카를 5세는 선제후들을 매수하려고 푸거 가문에 거
액의 빚을 졌고(그 보답으로 푸거가가 면죄부를 독점 판매할 수 있게 해주었다),
그 빚을 갚기 위해 에스파냐에 무거운 세금을 부과해 인기를 잃었으
며, 심지어 용병들의 급료까지 밀릴 지경이었다.

　프랑스 입장에서는 에스파냐, 오스트리아, 플랑드르 등 온통 합스
부르크가 세력에 둘러싸여 있었기 때문에 어떻게든 이 상황을 타파
할 필요가 있었기에 양측은 앞으로 네 차례나 대전할 운명이 기다리

1529년, 볼로냐 대관식에 참석한 카를 5세와 로마 교황

고 있었다. 이후 전쟁에서는 카를 5세가 3승 1무로 압승을 거두었으며, 프랑수아 1세를 포로로 삼아 불평등조약을 강요하기도 했다. 그러나 프랑수아는 서명하고 풀려나자마자 그런 조약 따위 지킬 리 있냐며 돌변했고, 교황이 프랑수아를 지지하자 분노한 카를은 로마에 병사를 보낸다. 이것이 악명 높은 '로마 약탈(1527년)'이다. 급료를 받지 못한 용병들이 사령관의 전사를 계기로 학살, 방화, 강간, 강탈 등 온갖 만행을 저지르며 시가지를 파괴하는 바람에 로마 인구가 3분의 1로 줄어들 정도였다.

당시는 전쟁의 승자가 저지르는 약탈 행위는 어느 정도 눈감아주는 분위기였지만, 이번에는 너무나도 잔악무도했기에 온 유럽에서 비난이 집중되었다. 아직 27세였던 카를 5세는 자신은 그곳에 있지 않았으니 책임이 없다고 강변했지만, 적잖은 정신적 타격을 받았다고 한다.

이토록 끔찍한 사건 뒤에도 전쟁을 멈출 수는 없었다. 적은 프랑스만이 아니었다. 기독교를 위협하는 강대국 튀르키예, 가톨릭의 위신을 뒤흔드는 신교도들을 모두 굴복시켜 세계를 가톨릭으로 통합하는 것이 그의 꿈이었기 때문이다.

카를 5세는 40년의 치세 중 독일 9번, 이탈리아 7번, 프랑스 4번, 영국 2번, 아프리카 2번 등 총 40차례나 전쟁터로 나갔다. 카를에게 "오직 전쟁에만 몰두했다"는 수식어가 붙은 것도 전혀 과장은 아니

었다(가훈인 "전쟁은 다른 이들에게 맡겨라"는 대체 어디로 갔는지).

전쟁에서는 대부분 승리를 거두었지만, 어마어마한 비용이 드는 전쟁은 중남미에서 벌어들이는 막대한 수입을 블랙홀처럼 빨아들였고, 카를의 육체도 쇠진하게 만들었다. 통풍과 천식까지 겹친 카를은 40대임에도 이미 지칠 대로 지친 노인으로밖에 보이지 않았다. 그래서 역설적으로 영웅다운 강인함을 세계에 어필할 필요가 있었다.

이제 베첼리오 티치아노가 등장할 차례다. 카를 5세는 30대 때 이탈리아에서 이 위대한 화가의 작품을 처음 접하고 '색의 베네치아파'다운 풍부한 색채, 정교한 사실적 묘사와 온화한 화풍에 완전히 마음을 빼앗겨 그 뒤로 줄곧 자신과 가족의 초상화를 의뢰해왔다. 이 이탈리아인 화가는 여전히 자신이 태어난 베네치아에 머물고 있었지만, 다음 대 펠리페 2세까지 부자 2대에 걸쳐 에스파냐 궁정화가로 지내며 연금도 받았다("이미 90세이므로 연금을 받고 싶다"고 쓴 편지도 남아 있다. 재미있게도 티치아노는 만만치 않은 인물이라 본인의 나이를 열 살 이상 많게 속이고 있었다).

티치아노의 아틀리에에 들어온 카를 5세가 바닥에 떨어져 있던 붓을 주워 건네주었다는 일화도 있을 정도다. 도저히 사실이라고는 믿기 힘들지만, 그런 이야기가 전해 내려올 정도로 황제는 화가의 실력에 만족하고 있었던 것 같다.

기념비적 대작

〈황제 카를 5세의 기마상〉은 1547년의 뮐베르크 전투에서 신교도 동맹군에 압승한 것을 축하하며 이듬해 완성한 작품으로, 높이가 3미터가 넘는 기념비적 대작이다.

씩씩하게 말에 오른 황제가 나무숲에서 노을 진 들판으로 홀로 달려 나오는 순간이 그림에 담겨 있다. 실로 영웅 등장의 순간이다. 그는 아름답게 몸을 장식한 준마가 기세를 몰아 뛰쳐나가려는 것을 고삐로 제지하면서 아득히 먼 곳으로 시선을 향하고 있다. 그 말고는 누구도 조망할 수 없는 머나먼 저편, 이상의 세계를.

안면 보호구가 달린 투구에서는 화려한 붉은 술이 춤추고 갑주는 반짝반짝 빛난다. 오른손에 쥔 긴 창은 용을 물리쳤다는 성(聖) 게오르기우스를 방불케 하고, 가슴에는 황금 양털 기사단(이단으로부터 가톨릭을 지키기 위해 결성된 기사단)의 훈장을 달고 있다. 뮐베르크 전투가 성전이었던 것, 황제가 승리한 것, 그러나 여전히 전쟁은 끝나지 않았다는 것을 암시하고 있다.

47세의 카를은 눈가에 주름은 잡혀 있어도 날카롭고 용맹해 보이는 용모에 튀어나온 주걱턱까지, 오로지 전진을 표방하며 왕으로서 위엄 넘치는 모습을 보여준다. 그러나 한편으로는 우수에 찬 눈빛과

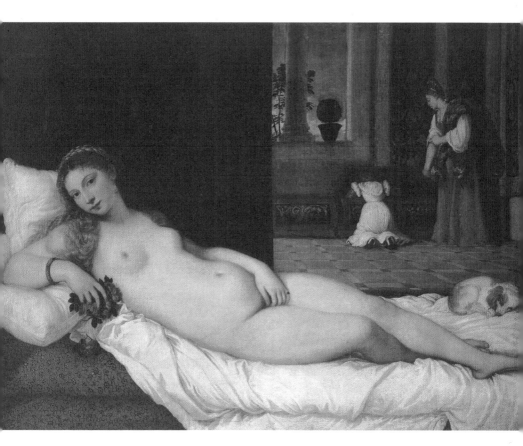

티치아노, 〈우르비노의 비너스〉(1538년)

가히 철학적이라 할 법한 표정을 짓고 있다[동시대 사람인 헨리 8세의 사리사욕이 가득한 무서운 얼굴(81쪽 참조)과는 사뭇 다르지 않은가!]. 신에게 부여받은 사명을 완수하기 위해 자신을 버리고 싸우고 있는 황제이기에, 그 사명이 그에게 초연한 분위기를 자아내는 듯하다.

무릇 초상화가란 의뢰인, 특히 거물 후원자의 비위를 맞추는 것이 일상이기에 티치아노도 모델을 매우 미화해 이상적인 모습으로 그렸으리라고 생각하기 쉽다. 실제로 이 무렵의 황제는 이미 말에 오를 수 있는 상태가 아니라 전장에서도 수레를 타고 이동했으므로 기마상이라는 것 자체가 허구다. 하지만 자신의 임무를 온전히 이해한 티치아노가 이 초상의 목적에 맞게 그림을 완성한 것도 확실하다. 그렇다면 이건 단순히 아부성 그림일까? 아니, 그게 전부가 아니기에 이 작품이 명화인 것이다.

탁월한 재능과 활력, 명성과 부를 가진 티치아노는 인생을 즐기고 이 세상을 사랑했으며 기본적으로 인간을 좋아했다. 〈우르비노의 비너스〉로 대표되는 그의 나체화에는 건강한 에로티시즘이 넘치고, 초상화에는 악의나 비꼼의 흔적조차 없다.

대상의 좋은 점을 순식간에 파악하고, 의뢰인을 기쁘게 하기 위해서라기보다 그 장점이 좋아졌기 때문에 그 모습을 화폭에 담아낸다. 더욱이 모델이 강건한 정신의 소유자라면(카를 5세처럼) 결코 그 특징을 놓치는 일도 없었다. 왕과 귀족들이 앞다투어 티치아노에게 초상

화를 의뢰한 데는 그만한 이유가 있었던 것이다.

어머니의 죽음과 은퇴

그러나 늠름한 초상화가 완성되어도 카를 5세의 체력과 기력은 호전되기는커녕 계속 악화돼갔다. 올곧은 성격과 깊은 신앙심도 은둔의 욕구를 부채질했을지 모른다. 56세의 카를은 브뤼셀에 일족을 불러 모으고, 왕위에서 물러나 수도원에 은거하겠다는 뜻을 표명한다.

당시로서는 전대미문의 사건이었다. 절대주의 왕정 시대에 대체 어느 나라의 어떤 왕이 이런 식으로 스스로 제위를 양보할까? 세력이 커졌다는 이유로 친아들을 죽이고, 형제끼리 싸우고, 전쟁에서 패하더라도, 또 죽음의 바닥에 이르러서도 결코 왕관을 넘겨주지 않으려는 왕들만 가득한 세상에서 카를이 든 이유(자신은 병약하고, 아내는 먼저 세상을 떠났으며, 하나 남은 아들은 우수해서 이제 자기가 없어도 된다)는 이유가 되지 않았다.

즉 이것은 외부 요인이라기보다 그의 내면에서 기인했다(그래서 오히려 예언에 가까운 티치아노의 묘사에 대단함을 느낀다). 로마 약탈이나 에스파냐인이 자행한 잉카제국 멸망 때문에 가톨릭교도로서 느끼는 바

가 있었는지도 모른다. 무엇보다 여왕이라는 이름에 죽을 때까지 집착한 어머니 후아나를 향한 복잡한 심경이 그에게 영향을 전혀 끼치지 않았으리라고는 생각하기 어렵다. 카를의 퇴위 표명은 후아나가 75세로 사망한 이듬해의 일이었다.

카를 5세는 퇴위하기에 앞서 상속 문제를 깔끔히 마무리 지었다. 에스파냐 관련 지위와 영토는 아들인 펠리페 2세에게, 신성로마제국을 포함한 오스트리아 관련 지위와 영토는 남동생인 페르디난트 1세에게 평화롭게 물려준 것이다. 이때부터 합스부르크가는 에스파냐계와 오스트리아계로 나뉘게 된다. 둘 중에서는 중남미라는 무궁무진한 금맥을 한 손에 쥐고 가톨릭으로 통일된 에스파냐 쪽이 압도적으로 유리한 조건이었지만, 굳이 나라를 둘로 나누지 않고 자기 자식에게 전부 물려줄 수도 있었으니 카를 5세의 영단에 감탄하지 않을 수 없다. 이후 수도원에서 기도하는 나날을 2년 정도 이어가다 선대 황제는 서거했다.

이쯤에서 유전적 사례로 유명한 '합스부르크의 주걱턱과 아랫입술'에 대해 다루고자 한다. 당시의 무명 화가가 그린 〈막시밀리안 1세와 가족〉(70쪽 참조)을 보면 이해하기 쉬울 것이다.

뒷줄 왼쪽의 붉은색 팔레트를 쓴 왕이 막시밀리안 1세다. 옆모습이라 매부리코와 부정교합이 확연히 눈에 띄고 뒤러의 초상화와는 전혀 다른 사람 같다. 그 옆에 검은색 팔레트를 쓴 사람이 후아나가

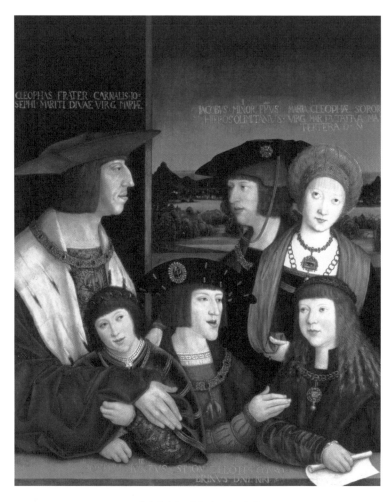

〈막시밀리안 1세와 가족〉(16세기)
뒷줄 왼쪽부터 막시밀리안 1세, 미남왕 펠리페, 막시밀리안의 아내 마리아,
앞줄 왼쪽부터 페르디난트 1세, 카를 5세(카를로스 1세), 이름 미상의 인물

사랑해 마지않던 미남왕 펠리페고, 오른쪽이 막시밀리안 1세의 비 마리아다. 앞줄 왼쪽은 막시밀리안의 손자이자 오스트리아의 합스부르크 가문을 계승한 페르디난트 1세다. 오른쪽 끝에 있는 인물의 정체는 여러 설이 분분한 데다, 남자인지 여자인지도 의견이 엇갈린다. (카를 5세의 아내라는 설, 막시밀리안의 손녀사위라는 설 등등)

주목할 부분은 검은색 팔레트를 쓰고 유독 턱이 큰 중앙의 인물인데, 바로 카를 5세의 젊은 시절 모습이다. 티치아노의 초상화에서는 하나같이 수염을 기르고 있어서 그다지 눈에 띄지 않지만, 동시대인의 증언에 따르면 카를은 아래턱이 위턱보다 극단적으로 튀어나와 있었고 부정교합이 너무 심해 항상 입을 벌리고 있었다고 할 정도다. 아마 실제로는 아랫입술도 훨씬 늘어지고 턱도 튀어나왔을 것이다. 이 우성유전은 혈족결혼을 거듭하는 동안 자손들에게 전해졌으며, 특히 에스파냐의 합스부르크에서 극단적으로 왜곡된 형태로 나타나게 된다.

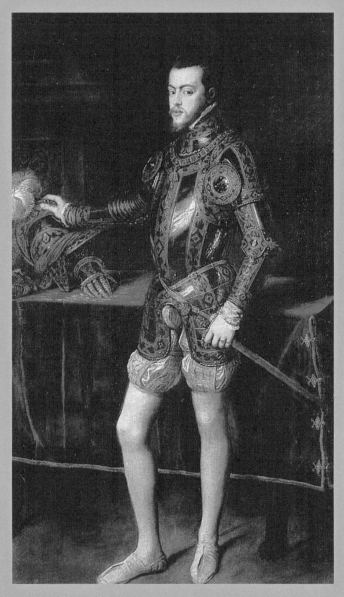

1551년경, 유화, 프라도미술관, 193×111㎝

제4장

베첼리오 티치아노,
**군복 모습의
펠리페 황태자**

Habsburgerreich

조금 기이한 성적 매력

카를 5세의 적자인 펠리페를 처음으로 티치아노가 화폭에 담은 것은 펠리페가 23, 24세 때였다. 젊은 나이지만 펠리페는 이미 한 번 결혼했으며 출산으로 아내를 잃었고, 아들이 하나 있었다. 이 초상화는 재혼 상대에게 보내는 맞선 사진 대용이었던 것으로 추측된다.

늘씬한 펠리페는 허리에 검을 차고 눈부신 갑주로 몸을 감싸고 있다. 화려하게 조각된 장식에서 보이듯 의장에 공을 들였고, 너무 가벼워서 실전에는 부적합한(오히려 일급 공예품으로서 가치가 있을 법한) 주문 제작 갑옷을 입고 있다. 약손가락과 새끼손가락에는 수수해 보이는 반지를 끼고 있고, 옷깃과 소맷부리 쪽으로 고급품인 리넨을 은근 슬쩍 내보이며 뛰어난 패션 감각을 증명하고 있다.

부풀린 형태의 짧은 반바지는 늘씬하게 쭉 뻗은 다리를 돋보이게 한다(당시 각선미는 남성의 전유물이었다). 바지 사이로 튀어나온 코드피스는 지난 세기부터 크게 유행한 장식용 보호구인데, 전장에서 싸우는 용병들이 중요 부위를 보호하기 위해 사용한 것이 시초이며 갈수록 색과 형태, 소재까지 화려해지고 있었다. 근대인의 눈에는 다소 우스꽝스러워 보이지만, 패션에서의 과잉 보상이 이토록 극단적인 형태를 취한 사례로서는 흥미롭다.

뒤쪽 탁자에는 붉은 벨벳이 드리워져 있고 술 장식이 달린 투구가 놓여 있다. 펠리페는 투구 위에 오른손을 얹고, 짙은 어두움을 담은 눈빛으로 이쪽을 응시하고 있다.

갸름한 얼굴, 넓고 아름다운 이마, 곧게 뻗은 코, 당장에라도 일자로 이어질 듯한 긴 활 모양의 눈썹, 붉고 육감적인 입술. 짧은 수염을 기른 턱은 합스부르크가의 특징이 분명히 드러나지만, 그렇다고 해서 아버지만큼 심하지는 않고 미남 미녀였던 조부모 미남왕 펠리페와 후아나의 얼굴을 많이 간직하고 있었다(미남왕 펠리페를 1세로 간주해 그를 2세라 부른다).

조용한 모습 가운데 어딘지 모르게 방심할 수 없는 분위기가 떠돈다. 티치아노는 미래의 제왕다운 청년의 복잡한 내면과 억누르고 있는 정념을 날카롭게 간파한 것이 틀림없다.

펠리페는 숙모에게 보낸 편지에 이 초상화가 마음에 들지 않아 다시 그리게 하고 싶을 정도라고 적었다. 그는 티치아노의 재능 자체는 높이 샀기에 궁정화가로 계속 고용했지만, 자신의 초상만은 두 번 다시 주문하지 않았다(한 장 더 있다는 설도 있다). 자신을 샅샅이 파헤친 느낌을 받았던 걸까?

본인 생각이야 어떻든지 화폭에 영원히 남은 이 젊은 지배자의 모습은 상당히 매력적이어서(뒤에서 이야기하겠지만 신부 후보도 그렇게 생각했다), 홋타 요시에(일본의 소설가이자 평론가로 지브리의 미야자키 하야오가 가

장 존경하는 작가라고 한다 – 옮긴이)의 한 문장이 떠오른다. "에스파냐 사람들이 내뿜는 형용할 수 없는 어두움과 음기가 남자들에게서는 조금 기이한 성적 매력으로 나타난다."《아름다움을 만난 적 있는 사람은(美しきもの見し人は)》)

확실히 같은 남쪽 나라지만 이탈리아의 양기는 에스파냐와 전혀 인연이 없다. 뜨거운 태양과 달궈진 붉은 대지, 투우로 상징되는 살육과 열광의 뒤섞임이 에스파냐의 남성을 음기 넘치고 잔학하게, 그리고 섹시하게 만든 것일까? 이 초상화를 보면 펠리페에게서도 그런 에스파냐다움이 느껴진다. 에스파냐의 피는 8분의 1만 섞였는데도? 그렇지 않다. 펠리페는 자신을 온전히 에스파냐 사람이라고 인식하고 있었다. 흰 피부에 북방계 외모를 지녔지만 속은 에스파냐 사람 그 자체였다. 그는 에스파냐에서 태어나고 자라서 에스파냐어로 말하고, 에스파냐 신하를 거느리고, 에스파냐 궁정에서 제왕학을 배우며 21세가 될 때까지 한 번도 에스파냐를 떠난 적이 없었다.

잉글랜드와의 혼인

펠리페 2세가 군림했던 시기는 에스파냐의 황금시대였다. 그러나 그

황금은 잉카제국에서 약탈하거나 네덜란드 탄압을 통해 축적한 만큼 피 냄새가 잔뜩 스며들어 있었다. 그리고 끊이지 않는 음모, 반란, 종교 전쟁, 이단 심문, 흑사병…… 이 절대 군주의 생애는(아버지처럼 전장을 누비고 다닌 것이 아니라, 대부분 궁전에서 서류에 파묻혀 지내느라 '서류왕'이라는 별명까지 붙었는데도 불구하고) 피로 얼룩진 일생이라고 말해도 좋을 정도였다.

어째선지 결혼마저도 매번 유혈의 이미지가 떠나지 않았다. 펠리페는 네 번의 결혼을 통해 포르투갈, 잉글랜드, 프랑스, 오스트리아에서 각각 아내를 맞이했고, 모두 먼저 세상을 떠났다. 그뿐만이 아니다. 신교도 학살, 사고사, 아들 살해까지…….

하나씩 천천히 살펴보자.

첫 번째 결혼은 16세 때였다. 상대는 동갑내기 포르투갈 왕녀로 그의 친사촌이자 외사촌이었다. 합스부르크가 특유의 조금 늘어진 아랫입술을 가진 쾌활한 그녀는 말수가 적고 사교성 낮은 펠리페 황태자에게 생기발랄한 기쁨을 선사했다. 그러나 행복은 2년도 채 가지 못했다. 그녀가 난산을 겪다 며칠 뒤 허망하게 세상을 떠나고 만 것이다. 18세의 나이에 홀아비가 된 펠리페의 손에는 허약한 아들만이 남겨졌다. 조부의 이름을 따서 카를로스라고 이름 지은 이 아이는 훗날 베르디의 걸작 오페라 〈돈 카를로스〉의 모델이 된다.

두 번째 결혼은 27세 때였다. 상대는 열한 살 연상인 잉글랜드 여왕 메리 1세였다. 이는 아버지 카를 5세의 명령이었으므로 황태자인 펠리

페가 좋고 싫고를 따질 수는 없었다. 신교도 항쟁의 불꽃이 다시 타오르기 시작한 잉글랜드를 가톨릭으로 되돌려야 한다는 사명 때문에 성사된 결혼이었다. 결혼 계약은 메리는 잉글랜드를 떠날 필요가 없으며 에스파냐는 잉글랜드에 군사를 주둔시키지 않는다, 두 사람 사이에서 태어날 아이는 잉글랜드를 물려받으며 만일 펠리페의 아들 돈 카를로스가 사망하면 에스파냐도 함께 물려받는다는 내용으로 체결되었다.

그리하여 펠리페는 후계자를 생산하기 위해 잉글랜드로 건너갔다. 메리는 이미 펠리페의 초상화(티치아노의 직필 내지는 모사화)를 보고 가슴이 부풀어 있었기에 애정을 담아 젊은 신랑을 환영했다. 메리는 이미 펠리페의 의중을 헤아려 신교도 반란자 수백 명을 피의 제물로 바친 뒤였다. 덕분에 메리는 '블러디 메리(피의 메리)'라며 야유당하기도 했다(훗날 블러디 메리라는 이름의 칵테일이 탄생하는데, 정말이지 서양 사람들의 감각에는 두 손을 들었다).

펠리페는 늘 겸손하고 정중한 태도를 보였기에 이국 궁정에서의 평판은 나쁘지 않았다. 하지만 좀처럼 감정을 드러내지 않아 무슨 생각을 하고 있는지 모르겠다는 평을 들었다. 애초에 정략결혼이었던 만큼 아무도 그가 아내를 사랑할 것이라고는 생각하지 않았다. 미리 그녀의 초상화를 보았던 펠리페도 아내의 용모에 어떤 기대도 없었던 듯하다.

헨리 8세와 캐서린(후아나의 여동생. 즉 펠리페와 메리는 먼 친척인 셈이다) 사이에서 태어난 메리는 온갖 고생을 하며 힘들게 자랐다. 양친의 이

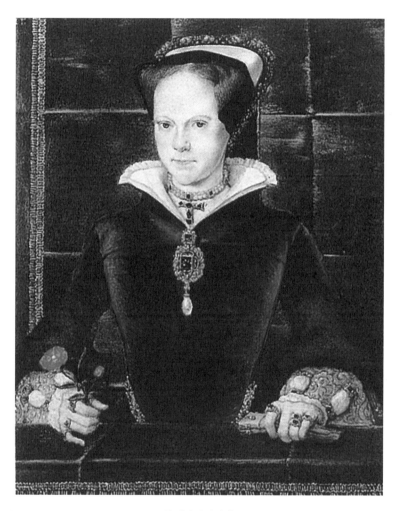

두 번째 아내 메리

혼 분쟁으로 인해 한때 신분이 강등되어 서녀 취급을 당했고, 어머니와 함께 유폐된 곳에서는 앤 불린(아버지의 두 번째 왕비. 훗날 엘리자베스 1세의 어머니)에게 독살당할까 두려워한 나머지 영양실조에 걸리거나, 제위에 앉기 직전까지도 살해될 뻔하는 등 수차례 지옥을 겪은 끝에 드디어 결혼하기 1년 전에 막 여왕이 된 참이었다. 메리는 끊임없이 생명을 위협받으며 살아온 탓인지 나이보다 훨씬 늙어 보였고, 머리카락과 이도 빠진 채 병약하고 야위어 있었다. 하지만 반드시 후사를 낳겠다는 집념만은 강했다.

소원은 이루어진 듯 보였다. 반년 뒤, 시의는 메리의 회임을 발표했고 펠리페도 의무를 다했다고 기뻐했다. 남자아이가 탄생하면 에스파냐는 더욱 강대국이 되고, 이웃 나라들은 이 소식에 당황해 쩔쩔맬 것이었다. 하지만 결과는 아니었다. 가엾은 메리는 상상임신을 했던 것이다. 심지어 배가 불러온 이유는 종양 때문으로 판명되었다(이 종양이 결국 메리의 수명을 단축시켰다).

펠리페는 겉으로는 변함없는 태도를 보였지만 마흔 가까이 된 메리에게 아이를 얻는 것은 이제 불가능하다고 단념했던 듯하다. 그는 아버지의 퇴위 선언을 구실 삼아 잉글랜드에 온 지 1년 반도 안 되어 메리 곁을 떠났다. 메리는 구구절절 마음을 담은 편지를 계속 보내며 펠리페의 귀국을 기다렸지만, 에스파냐 왕 펠리페 2세가 된 그가 다시금 모습을 드러낸 것은 1년 3개월이나 지난 뒤의 일이었다.

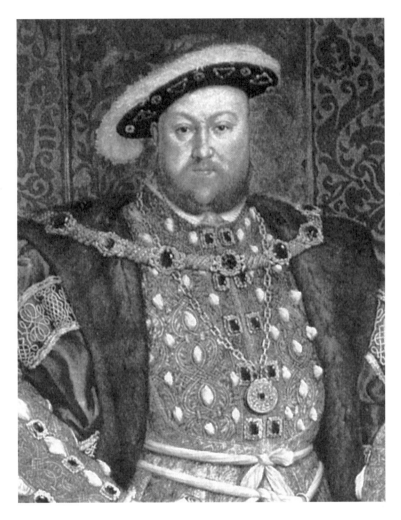

메리의 아버지 핸리 8세

불길한 예언

이즈음부터 펠리페는 악역다운 면모를 드러낸다. 펠리페가 돌아온 것은 아내를 만나고 싶어서가 아니라 자신을 향한 애정을 이용해 프랑스와의 전쟁에 필요한 자금을 원조받기 위해서였다. 그 증거로 자금을 조달하자마자 뒤도 안 돌아보고 가버린 것은 물론, 종양이 악화되어 삶이 얼마 남지 않은 메리 뒤에 숨어 차기 여왕 후보 엘리자베스와 비밀리에 결혼을 타진하는 용의주도함까지 드러냈다.

물론 이후 메리의 장례식에도 참석하지 않았고, 엘리자베스 1세가 대관식을 올리자마자 정식으로 신랑 후보에 이름을 올렸다. 하지만 공교롭게도 엘리자베스에게는 펠리페의 매력이 전혀 통하지 않았다. 펠리페는 이런저런 수를 써서 여왕과 잉글랜드를 손에 넣으려고 획책했지만, 엘리자베스는 펠리페를 가지고 놀다가 "가톨릭교도와는 결혼할 생각이 없습니다"라고 딱 잘라 거절했다. 그러자 펠리페는 곧바로 적국 프랑스와 손을 잡았다. 앙리 2세와 강화를 맺고, 그의 딸 엘리자베트와 혼인한다는 대담한 한 수를 선보이며 잉글랜드의 코를 납작하게 만든 것이다. 하지만 여기에도 역시 유혈 사태가 따라붙었다. 에스파냐 측은 당시 관례에 따라 펠리페의 대리인을 세워 프랑스에서 엘리자베트와 결혼식을 올렸는데, 그 자리에서 펠리페의 장인

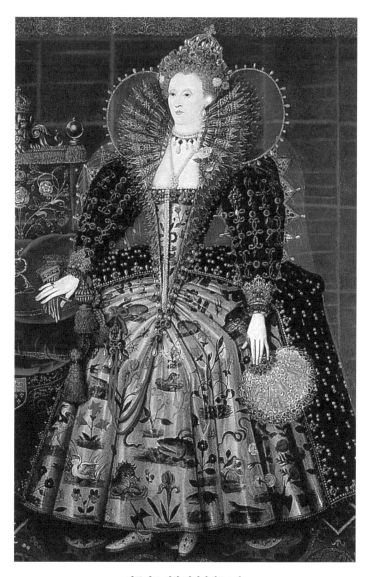

잉글랜드 여왕 엘리자베스 1세

이 되는 앙리 2세가 직접 마상 창 시합에 참가한 것이다.

그 유명한 노스트라다무스의 예언 적중 사례로 꼽히는 것이 이 축하연에서 일어난 무시무시한 사고다.

노스트라다무스의 예언 시는 다음과 같다.

젊은 사자는 늙은 쪽을 쓰러뜨리리라

전쟁의 뜰에서 일대일 승부의 끝

황금 우리 속 눈을 찌르리라

상처는 두 곳, 더없이 참혹한 죽음을 맞이하리라

마상 시합이 열린 '뜰'에서 한창 '일대일 승부'를 벌이던 중, '젊은' 대전 상대의 창이 부러지며 '늙은' 앙리의 '황금' '투구(=우리)'를 관통해 '눈'에 꽂힌 것이다. 앙리 2세는 9일 동안 고통받은 끝에 '참혹한 죽음'을 맞았다.

이것이 펠리페의 세 번째 결혼의 불운한 시작이었다. 32세의 신랑과 14세의 신부는 과연 행복해질 수 있었을까?

마음에 걸리는 점은 또 하나 있다. 사실 엘리자베트는 태어난 지 얼마 안 되어 펠리페의 아들 카를로스(그녀와 같은 나이)와 약혼했었다. 이는 국가 간의 정략상 자주 있는 일이었고 정세 변화에 따라 얼마든지 바뀔 가능성이 있었으며 두 사람이 얼굴을 본 적도 없었지만, 그

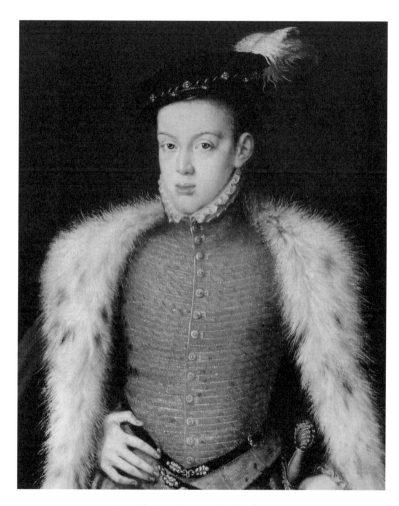

알론소 산체스 코에요, 〈돈 카를로스〉(1560년경)

래도 형식상으로는 펠리페가 아들의 약혼자를 빼앗은 셈이 된다. 더구나 카를로스와 엘리자베트가 그로부터 9년 뒤 23세의 나이로 잇따라 사망하자, 검은 전설은 한층 신빙성을 띠게 되었다.

베르디의 오페라 〈돈 카를로스〉도 이 검은 전설을 바탕으로 창작되었다. 엘리자베트와 카를로스는 서로 사랑하는 사이였지만 '늙은 왕' 펠리페가 둘 사이를 갈라놓는 바람에 비련의 주인공이 되었고, 당시 네덜란드의 독립 운동을 지지하던 카를로스를 방해꾼으로 여긴 펠리페 때문에 결국 죽음에 이르렀다는 이야기다.

됨됨이가 나쁜 아들

사실은 어땠을까? 일단 펠리페는 늙지도 않았을뿐더러 아들보다 몇 배는 매력적이었다. 당시 보헤미아 대사는 편지에서 카를로스를 이렇게 설명했다. "한쪽 어깨는 다른 한쪽보다 높은 위치에 있고, 오른쪽 다리는 왼쪽 다리보다 짧아서 질질 끌며 걷는다. 머리가 너무 크다. 가슴은 푹 패어 있고, 등에는 혹이 있다." 하지만 문제는 외모가 아니었다. "마치 일곱 살짜리 아이처럼 어리석은 질문만 한다. 고상한 일에 흥미를 보인 적은 없고, 먹는 데만 관심이 있다. 끝없이 먹어

대는 탓에 자주 이런저런 병에 걸려 낯빛이 매우 나쁘고 오래 살지 못할 것 같다."

다른 증언도 비슷한 걸 보면 카를로스는 거의 궁정에서 내놓은 자식이었던 듯싶다. 과거 카를 5세가 접견했을 때도 자신의 이름을 딴 이 손자의 한심한 언동에 기가 막혀 노골적으로 불쾌감을 드러냈다고 한다. 펠리페도 이렇게 덜떨어진 아들에게 대를 잇게 하기보다 다른 아들을 새로 낳는 편이 좋겠다고 생각한 것인지도 모른다. 카를로스는 아버지에게서 버림받았다고 생각해 더더욱 기행을 저지른다.

그리고 마침내(이 부분은 오페라 내용과 같다) 아버지에게 반역해 네덜란드로 가려고 하다가 체포되고, 자살 미수 끝에 반년 뒤 옥중에서 병사했다. 펠리페가 직접 손을 쓴 것은 아니지만 간접적으로는 아들을 죽게 만들었다고 해도 과언은 아닐 것이다.

이야기는 여기서 끝나지 않는다. 그로부터 겨우 2개월 뒤 엘리자베트가 남아를 조산하고, 마치 카를로스의 저주이기라도 한 것처럼 그대로 모자가 세상을 떠나고 만다. 남은 것은 오직 두 딸뿐이었다.

펠리페는 프랑스 태생의 화사한 아내를 예뻐해 마음껏 사치를 부리게 허락했다고 하는데, 그런 것치고는 다음 행동이 어이없을 정도로 신속하다. 아내와 아이를 잃은 그해에 바로 네 번째 아내를 맞이한 것이다. 후계자를 만들어야 한다는 초조함 때문이라고 해도 너무 냉정하다. 어쨌든 펠리페의 다음 상대는 건강하고 다산할 수 있어야

했다. 다산이라고 하면 과거 열 명의 아이를 낳은 여동생이 있었다. 그렇게 현대인의 관점에서는 받아들이기 힘든 외삼촌과 조카딸의 결혼이 성립되었다. 정확히 말하자면 사촌 형과 친누이 사이에서 태어난 안나를 아내로 삼은 것이다.

피가 매우 진해지고 있다. 아마 그 때문일 것 같은데, 안나는 다산하긴 했지만 태어난 아이들이 차례차례 요절했고, 결국 아들 하나(훗날 펠리페 3세가 된다)를 남긴 채 12년 뒤 역시 출산 후유증으로 세상을 떠났다. 이 시대의 임신이 여성의 신체에 얼마나 심각한 부담을 주었는지 잘 알 수 있다. 임신과 출산은 말 그대로 목숨을 걸어야 하는 일이었다.

53세의 펠리페는 또다시 독신이 되었다. 간신히 아들을 얻었으니이제 결혼 생각은 사라졌을까? 아니면 역시 소문대로 스코틀랜드 여왕 메리 스튜어트를 다음 상대로 삼으려 했을까? 그녀와 결혼하고엘리자베스 1세에게서 왕관을 빼앗아 스코틀랜드와 잉글랜드를 단번에 수중에 넣으려고 노리고 있었을까? 진실이 어느 쪽이든 간에유폐 중인 메리에게 펠리페가 은밀히 연락을 취하는 바람에 그녀는모반자로 몰려 엘리자베스에게 목이 잘리고 만다.

"에스파냐가 움직이면 세계가 흔들린다"라는 말이 있는데, "펠리페가 움직이면 피가 흐른다"라는 말이 더욱 정확할 것 같다.

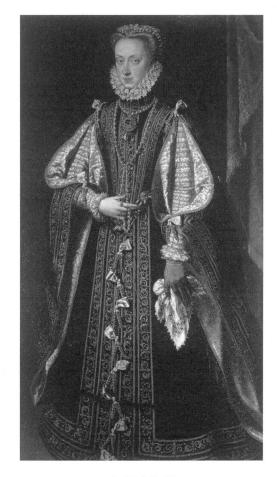

네 번째 아내 안나

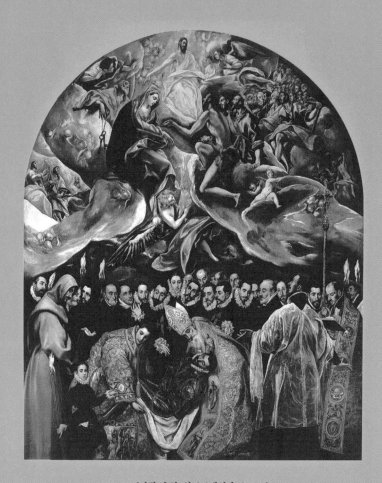

1586년경, 유화, 산토토메성당, 480×360cm

제5장

엘 그레코,
**오르가즈 백작의
매장**

Habsburgerreich

그 그리스인

크레타섬에서 태어나 베네치아와 로마에서 공부하던 엘 그레코(본명은 아니고 '그 그리스인'이라는 뜻의 에스파냐어로 부르게 된 것이다)가 에스파냐에 온 이유는 당시 펠리페 2세가 새 수도 마드리드 교외에 짓고 있던 엘에스코리알수도원에서 큰 일감을 맡고자 해서다.

엘에스코리알은 이름은 수도원이었지만 대성당을 중심으로 왕가의 묘지, 신학교, 도서관, 미술관, 거기에 왕족이 사는 궁전과 16개의 중정, 15개의 회랑을 포함하는 복합 건조물로(현재 세계유산으로 등록되어 있다), 완공까지 20여 년이나 걸린 펠리페의 장대한 국위 선양의 기념비였다. 건물을 짓느라 내부를 장식할 종교화를 그릴 인재가 많이 필요해지자 국내외에서 많은 화가가 모여들었는데, 그중에 엘 그레코도 있었다.

엘 그레코는 펠리페에게 재능을 인정받아 먼저 엘에스코리알성당에서 〈성 마우리티우스의 순교도〉를 그리게 되었다. 그러나 완성된 그림은 펠리페의 감성에 맞지 않아(평소 펠리페는 그림을 자주 그렸다) "기도할 마음이 사라진다"는 한마디에 참사회실로 보내졌고, 성당에는 이탈리아 화가가 그린 동명의 다른 작품이 장식되었다.

궁정화가가 될 기회라며 의욕이 넘쳤던 만큼 엘 그레코의 자존심

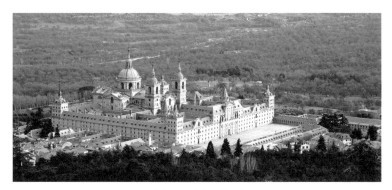

엘에스코리알수도원 외관

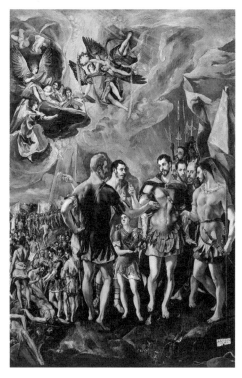

엘 그레코,
〈성 마우리티우스의 순교도〉
(1580~1582년)

은 크게 상처를 입었다. 이후 왕실과의 인연은 끝났지만, 엘 그레코의 독자적 스타일(비현실적인 색채, 기발한 구도, 길게 늘인 인체, 흔들리면서 상승하는 기묘한 움직임)을 자유롭게 발전시키기 위해서는 오히려 잘된 일이었는지도 모른다. 엘 그레코는 에스파냐의 옛 수도 톨레도에 자리를 잡았으며(최종적으로는 시민권을 따서 오랫동안 살았다), 교회 관계자와 지식층의 지지를 얻어 수많은 작품을 탄생시켰다.

250년 전의 초상

엘 그레코의 대표작 〈오르가즈 백작의 매장〉은 톨레도의 산토토메성당의 주문을 받아 제작한 작품이다. 방패 같은 화면을 상하로 나누어 지상계의 매장 장면에는 은근한 움직임, 영혼이 승천하는 천상계의 장면에는 화려한 움직임을 부여했다. 또 지상계에는 당시 실제로 톨레도에 살았던 명사들을 줄줄이 등장시키는 독특함을 보여주어(일종의 집단적 초상화가 되기도 했다) 이 그림은 매우 호평을 받았다.

오르가즈 백작도 실존 인물이다. 산토토메성당의 복원을 위해 애썼던 오르가즈 백작은 그 선행을 인정받아 그가 사망했을 때 두 명의 천사가 묘소까지 옮겨주었다고 전해진다. 이 이야기는 그저 13세기

의 전설일 뿐이었다. 하지만 엘 그레코는 그 전설을 250년 뒤 자신들이 살고 있는 동안 일어난 기적인 것처럼 그려냈다. 거기다 무구 제조업에서 이름을 떨친 톨레도시의 홍보도 겸해 오르가즈 백작의 시신에 훌륭한 갑주(젊은 펠리페 황태자가 입고 있던 것과 매우 비슷하다)를 입혔다.

금으로 반짝이는 로브를 입고 오르가즈 백작을 양쪽에서 안아 올리고 있는 두 사람은 하늘에서 내려온 성인들이다. 주교의 관을 쓴 오른쪽 노인이 성 아우구스티누스(개신교의 세인트오거스틴 – 옮긴이), 왼쪽의 청년 부제는 성 스테파노(개신교의 스데반 – 옮긴이)다. 스테파노는 돌을 맞아 순교했는데, 그 모습이 그의 로브 옷자락에 문양으로 그려져 있다.

상공에서는 날개 달린 금발의 천사가 구름 덩어리 같은 정체 모를 무언가를 소중히 안고 있다. 바로 오르가즈 백작의 영혼인데, 상단 왼쪽에서 붉은 옷에 푸른 가운 차림의 성모마리아가 손을 뻗어 받아들이려 하고 있다. 옆에서는 짐승 가죽을 걸친 세례 요한이 가장 높은 곳에 서 있는 예수 그리스도에게 오르가즈 백작의 선한 영혼에 대해 이야기하는 듯하다. 그 밖에도 천국의 열쇠를 가진 성 베드로, 악기를 연주하는 천사들과 아기 천사들, 구름 사이에서 복작거리는 오른쪽의 성인들까지 꽤 떠들썩한 모습이다.

천상계의 성인들 가운데는 본래 없어야 할 인물이 한 명 섞여 있다.

〈오르가즈 백작의 매장〉 확대도
동그라미 친 인물이 펠리페 2세다.

알아보기는 조금 힘들지만, 앞줄 오른쪽에서 네 번째 인물이다. 다른 성인들이 모두 로마식 옷차림을 한 것과 비교해 이 인물만은 '러프' 라고 하는 둥근 옷깃을 달고 있어서(지상계 명사들도 착용하고 있다) 살아 있는 인간이라는 것을 알 수 있다. 죽은 것도 아닌데 천상계 동료에 게 환영받을 정도로 영광스러운 인물이라면 '가톨릭의 수호신'으로서 '세계의 반을 지배하고 있는' 에스파냐 왕밖에 없다. 자세히 보면 부 푼 아랫입술과 약간 튀어나온 아래턱도 표현되어 있다. 예순이 다 되 어가는 펠리페는 언제부턴가 백발에 수염마저 허옇게 셌던 듯하다.

그런데 왜 엘 그레코는 이런 데다 펠리페 2세를 그려 넣은 걸까? 의뢰인의 요청이었을까? 아니면 그때까지도 궁정화가에 미련을 버 리지 못하고 환심을 사려했던 걸까? 아무래도 잘 모르겠다. 그런 점 에서 엘 그레코의 성격이 드러나는 것 같기도 하다. 동시대 화가의 말에 따르면 "엘 그레코는 그의 그림과 마찬가지로 모든 면에서 기 묘했다"라고 하니까.

해가 지지 않는 에스파냐

이 그림이 발표되기 몇 년 전, 펠리페는 포르투갈 왕위까지 손에 넣

었다. 그러자 포르투갈령이던 앙골라, 모잠비크, 고아, 실론, 마카오, 말라카, 브라질까지 에스파냐 산하에 들어왔고, 원래 에스파냐가 지배하던 네덜란드, 룩셈부르크, 나폴리, 시칠리아, 밀라노, 아프리카 여러 도시, 멕시코, 베네수엘라, 페루, 칠레, 아르헨티나, 캘리포니아, 플로리다, 필리핀 등을 합치면 하루 24시간 중 어딘가의 영토에서는 반드시 태양이 떠 있게 되었다. 에스파냐를 '해가 지지 않는 나라'라고 부르게 된 이유다. 하지만 달이 차면 이지러지는 법. 최전성기라는 것은 필연적으로 몰락의 예감을 내포하기 마련이다. 하물며 에스파냐의 황금시대는 타국에서 찬탈한 것들로 쌓아 올린 만큼, 무력과 공포의 지배에서 벗어나려는 상대의 반발도 이만저만이 아니었다.

네덜란드는 사실상 독립하다시피 했고 호시탐탐 노리던 잉글랜드도 끝내 포기할 수밖에 없었다. 다시 말해 펠리페는 '처녀왕' 엘리자베스 1세에 한해서는 완패했다고 할 수 있다. 과거 엘리자베스에게 구혼할 때도 철저히 농락당했고, 메리 스튜어트가 처형되는 바람에 잉글랜드를 가톨릭화하려는 야망도 완전히 끝장났다. 심지어 엘리자베스는 드레이크의 해적 행위를 지원했고(이 시대의 왕과 제후는 대규모 강도나 다름없었다), 울화가 치민 펠리페가 무적함대를 파견하지만 아르마다 해전에서 박살나고 만다(만일 펠리페와 엘리자베스가 결혼했다면 정말 대단한 아이가 태어났을 것이다).

또한 고문, 화형, 생매장 등 무시무시한 이단 심문을 통해 가톨릭

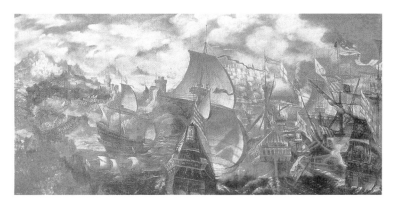

1588년 에스파냐의 무적함대와 영국 함대가 충돌한 아르마다 해전도

의 권위를 고수하려고 했으나[몬티 파이튼(영국의 대표 코미디 그룹 – 옮긴이)의 개그 중에 "아무리 심한 꼴을 당해도 에스파냐의 이단 심문에 걸리는 것보다는 낫다"라는 말이 있을 정도다], 신교도의 기세가 들불처럼 번지는 것을 멈출 수는 없었다.

무엇보다 금은보화를 약탈해 부정하게 번 돈이 노력 없이 흘러들어 올수록 점점 씀씀이만 커질 뿐, 자국의 산업을 육성하고자 하는 노력은 하지 않게 되었다. 왕족과 귀족 등 일부 세력가들의 배만 불리고 가난한 사람들에게는 아무 혜택도 돌아가지 않는 것이 황금시대의 실상이었다. 펠리페가 나이 들어갈수록 이 나라도 점점 몰락해 갈 것이 뻔했다.

종교화로 치우치다

펠리페 2세는 점점 거만해지고 더욱더 신중해졌다('신중왕'이라는 별명도 있었다). 남에게 정무를 맡길 수 없다며 혼자 짐을 짊어지고, 모든 서류를 직접 검토해야만 직성이 풀렸다. "펠리페처럼 일한다"라는 말이 전해 내려올 정도로 그는 맹렬하게(예산 편성 시기의 현대 엘리트 관료처럼) 일했다. 멋쟁이였던 젊은 시절과 달리, 몸에 걸치는 것도 전부

검은색이라 겉모습만 보면 마치 준엄한 승려 같아서 과거의 매력은 많이 옅어졌다.

엘에스코리알이 완성되기 얼마 전부터는 미술 취향도 달라진 것으로 보인다. 펠리페는 회화를 보는 날카로운 안목으로 유명했고, 오늘날 프라도미술관에 장식된 티치아노와 히에로니무스 보스의 수많은 걸작은 그가 정성껏 수집한 것들이다. 한쪽은 생동감 넘치는 에로스, 다른 한쪽은 이형의 아름다움. 이렇듯 전혀 다른 작풍을 지닌 두 천재를 똑같이 사랑할 수 있었던 점에서 감상하는 기쁨을 아는 펠리페의 성품이 잘 드러난다.

그러나 만년에 이르러 한층 더 신앙심이 독실해진 펠리페는 내면 세계에만 골몰하며 금욕적인 종교화에 둘러싸이고 싶어 했다. 엘 그레코의 그림을 엘에스코리알성당에 장식하지 않으려 했던 것도 새로운 바람을 받아들이기에는 너무 나이가 들었다는 증거일지 모른다.

"왕도 대귀족도 아니고 가난해도 좋으니까 한낱 기사로서 홀가분하게 살아가고 싶다"던 만년의 펠리페의 술회에는 본심이 섞여 있었을 것이다. 펠리페도 펠리페대로 힘든 인생을 살아왔던 것은 틀림없으니 말이다.

고독한 왕은 부친처럼 통풍으로 괴로워하며, 그러나 부친보다는 훨씬 장수한 71세의 나이로 파란만장한 생애를 마쳤다.

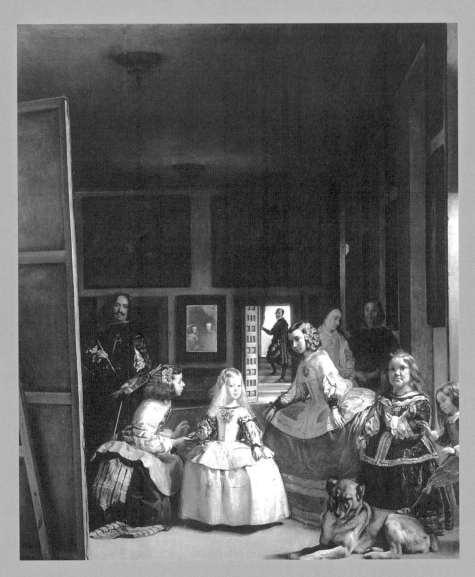

1656년, 유화, 프라도미술관, 318×276cm

제6장

디에고 벨라스케스,
시녀들

Habsburgerreich

왕과 화가의 밀월

네 번이나 결혼하고, 결함투성이였던 장남 카를로스를 죽음으로 몰아넣은 펠리페 2세에게 남은 것은 결국 덜떨어진 아들 펠리페 3세뿐이었다. 운명이란 정말이지 아이러니하다.

펠리페 3세는 아버지 펠리페 2세가 일에 쫓기는 모습을 보고 자라 지긋지긋했던 건지 나랏일은 총신들에게 전부 떠넘기고 사리사욕을 채우게 내버려두었으며, 본인은 내내 사냥이나 즐기며 존재감 없이 살다가 이른 나이에 사망했다. 덕분에 그의 아들 펠리페 4세는 겨우 16세의 나이에 왕위에 올랐고, 시작부터 아버지와 똑같이 총신에게 정무를 위임할 수밖에 없었다. 처음부터 의욕도 능력도 없었던 탓일까? 그런 상황에 안주해 있던 펠리페 4세에게는 치세 44년 내내 '무능왕'이라는 딱지가 따라다니게 된다.

다만 미술품, 특히 회화에 대한 심미안만큼은 격세유전이었는지 조부 펠리페 2세에게 물려받은 탁월한 감각을 발휘해 왕실의 소장품을 차곡차곡 늘려나갔다(현재 세계 3대 미술관 중 하나로 손꼽히는 마드리드의 프라도미술관은 펠리페 2세와 펠리페 4세가 기반을 마련한 셈이다. 다른 두 곳은 파리의 루브르미술관과 상트페테르부르크의 예르미타시미술관이다). 펠리페 4세는 기존의 티치아노는 물론, 당시 세계 최고라 칭송받던 루벤스의 열

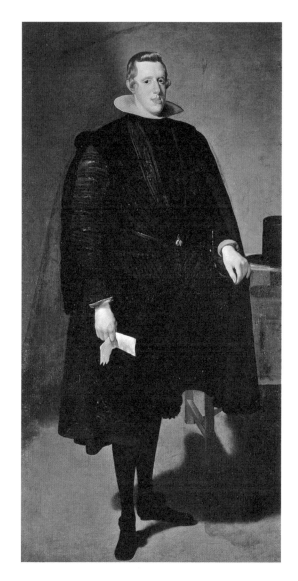

벨라스케스, 〈검은 옷의 펠리페 4세〉(1626~1628년경)

광적인 지지자여서 그가 세상을 떴을 때 경매에 나온 물건들 중 눈에 띄는 작품을 전부 사들였을 정도다. 하지만 펠리페 4세의 가장 큰 공은 아직 햇병아리였던 젊은 화가 디에고 벨라스케스의 실력을 알아보고 궁정화가로 등용해 극진히 대우했던 것이라 할 수 있겠다(이때 벨라스케스는 24세, 펠리페 4세는 18세였다).

펠리페 4세는 벨라스케스가 그린 자신의 초상화를 보고 나자 다른 화가들의 작품은 더 이상 눈에 차지 않았는지 왕궁에서 전부 내보내 버렸다. 고도의 사실주의 화풍, 오묘한 색채, 풍부한 표현력, 정교한 필치를 지닌 데다가 억지로 꾸며내지 않고도 국왕의 기품과 위엄을 (이건 왕이 아니라 오히려 벨라스케스 본인의 자질이었던 것 같지만) 보는 이에게 전달하는 방법을 알고 있었기 때문이다.

벨라스케스가 그린 펠리페 4세의 얼굴을 보면 애초에 호감형이 아닌 데다 너무 길고 불그레한 코, 튀어나온 아랫입술과 주걱턱 등 선조 대대로 내려온 특징이 두드러져서 빈말로도 미남이라고 하기는 힘들다. 솔직히 말하자면 못생긴 편이다. 그러나 이 못난 얼굴의 왕은 검은 옷을 걸치고 아무 배경도 없는 공간에 그저 서 있는 것만으로도 범접하기 힘든 왕의 위엄과 권위를 드러낸다.

이토록 이상적인 군주의 모습을 보고서 기뻐하지 않을 사람은 없다. 오죽했으면 펠리페 4세가 벨라스케스를 너무나 마음에 들어 한 나머지 그가 떨어뜨린 붓을 주워주었다는 이야기까지 전해 내려오

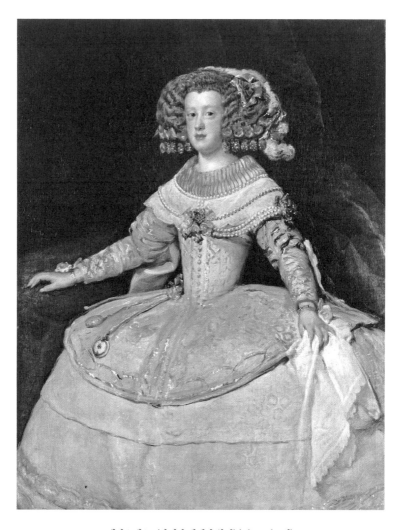

벨라스케스, 〈마리아 테레사 왕녀〉(1652~1653년)

겠는가.

어디서 들어본 이야기 같지 않은가? 그렇다. 카를 5세와 티치아노 사이에도 똑같은 일화가 남아 있다. 어쩌면 왕과 화가의 친밀한 관계성을 입증하려는 흔한 거짓말일지도 모르겠다.

하지만 붓 사건을 제쳐두더라도 펠리페 4세가 벨라스케스를 신임했다는 증거는 너무 많아 일일이 셀 수 없을 정도다. 마드리드 시내의 저택을 비롯해 왕궁 내에 전용 아틀리에까지 마련해주었고, 화가인 벨라스케스를 궁정 관리로 임명하기도 했다. 벨라스케스는 왕궁 열쇠를 담당하는 최고 직책인 왕궁배실장까지 역임했으며, 마침내 귀족에게 수여되는 산티아고 훈장까지 받는다. 아직 화가를 예술가라기보다 기술직으로 취급하던 시대에 이보다 더 큰 출세는 없었다.

하지만 과묵하고 자신을 드러내지 않던 벨라스케스가 정말 행복했을까? 외적인 매력이라곤 전혀 없는 국왕 일가를 계속해서 그려야 하는 것은 아무리 직업 정신이 투철해도 즐거웠을 리 없다고 단언하는 미술사학자도 있다. 벨라스케스도 루벤스처럼 신화나 역사 같은 장대한 규모의 작품을 마음껏 그려보고 싶지 않았을까 하는 추측도 있다.

실제로 회화 작품을 구입하러 이탈리아로 떠난 벨라스케스는 3년이나 돌아오지 않다가 펠리페 4세의 독촉을 받고 마지못해 귀국하기도 했다. 벨라스케스가 남긴 작품 수가 적은 것도 궁정 업무가 너무

바빴기 때문이었고, 심지어 그의 사인은 과로사였다고 한다. 펠리페 4세의 딸 마리아 테레사와 프랑스 왕 루이 14세의 결혼식 준비의 소임을 다한 두 달 뒤, 벨라스케스는 61세의 나이에 갑작스럽게 죽음을 맞이했다.

〈시녀들〉의 수수께끼

벨라스케스의 대표작이자 고야, 피카소, 마네를 매료시킨 걸작 중의 걸작 〈시녀들(=라스 메니나스(Las Meninas)〉은 벨라스케스가 세상을 떠나기 4년 전에 그린 작품이다.

오페라 무대 같은 넓은 공간에 '왕의 가족(이 제목이 당시 작품 목록에 실려 있던 원제다)'이, 마치 지금도 이 자리에서 살아 숨 쉬고 있는 것처럼 자연스러운 움직임을 보여주고 있다. 기교 면에서는 절정의 경지에 이른 벨라스케스의 필치에 그림을 감상하는 사람들도 수 세기의 시간을 뛰어넘어 그들과 대면하고 있는 듯한 착각에 빠진다.

왼쪽의 큰 캔버스 앞에 선 사람이 화가 본인이다. 에스파냐 남자답게 정열을 억누르고 있는 듯한 어두운 눈을 가졌다.

중앙에는 자그마한 주인공, 다섯 살 난 마르가리타 왕녀가 떼를 쓰

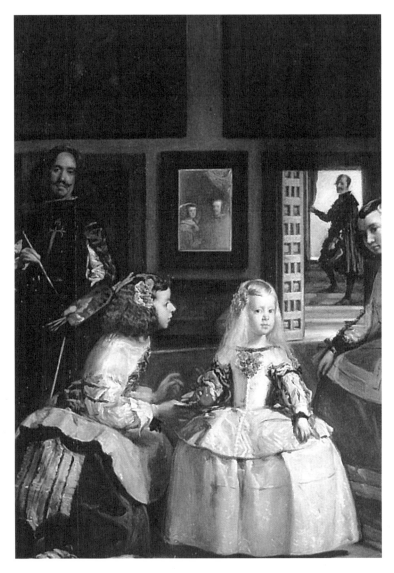

〈시녀들〉확대도

는 중인지 뺨을 부풀리고 있다. 그런 왕녀를 보살피고 있는 이들이 두 명의 시녀다. 한 명은 달래듯이 무릎을 꿇은 채 쟁반 위 물병을 건네려 하고 있다. 다른 한 명은 이쪽을 보면서 궁정식 절을 하고 있다.

뒤쪽에서는 수녀인 시녀장이 신하와 이야기를 나누고 있고, 저만치 뒤쪽 문에서는 다른 신하가 나가다가 문득 돌아보는 참이다.

하단 오른쪽에는 마스티프종 반려견이 졸고 있다. 장난삼아 개를 발로 가볍게 걷어차는 소년과 옆에 있는 성인 여성은 둘 다 소인증을 가진 어릿광대다[당시 에스파냐 궁정에는 이처럼 연골 무형성증, 심한 비만, 거인, 흑인, 바보 등의 '노리개(!)'나 노예가 많았다. 벨라스케스는 소인증 사람들의 모습을 각각 초상화로 남겼다].

화면상의 등장인물은 아홉 명. 하지만 그들이 전부가 아니다. 중앙 안쪽의 네모난 거울 속에 마르가리타의 양친, 즉 펠리페 4세와 왕비 마리아나가 비치고 있다. 화가와 시녀가 이쪽을 보고 있던 이유다. 그들이 바라보는 것은 국왕 부부이지, 감상자인 우리가 아니었던 것이다.

화가의 의도가 곳곳에 숨겨진 이 작품을 통해 벨라스케스는 수수께끼 놀이를 하고 싶었던 걸까? 그렇다면 목적은 달성되었다. 오늘날까지도 그림 속의 화가가 무엇을 그리고 있는가 하는 수수께끼는 완전히 풀리지 않았으니 말이다.

그림엔 다양한 해석이 존재한다. 화가가 한창 왕녀의 초상을 그

리던 중에 갑작스럽게 국왕 부부가 아틀리에에 나타난 것이다, 반대로 국왕 부부의 초상을 그리고 있는데 왕녀가 일행을 데리고 나타난 것이다, 캔버스의 크기로 볼 때 화가가 그리고 있는 것은 말 그대로 〈시녀들〉 자체이며, 감상자에게 이 그림(캔버스)의 앞뒤를 동시에 보여주려는 것이다, 에스파냐왕국의 정식 후계자는 마르가리타 왕녀라고 어필하기 위한 그림이다…….

미래의 여왕을 알리는 그림 예고장

마지막 가설이 나온 이유는 두말할 것도 없이 (또다시) 후계자 문제 때문이다. 펠리페 4세는 젊은 시절 프랑스 앙리 4세의 딸과 결혼해 밝고 활기찬 황태자 발타자르 카를로스(귀여운 소년 시절의 모습을 벨라스케스가 화폭에 담았다)와 딸 하나(앞서 다룬 마리아 테레사)를 얻었다. 하지만 대를 이을 중요한 아들은 17세에 요절하고, 뒤이어 왕비까지 출산 후유증으로 죽는 비운이 닥쳤다.

그래서 재혼 이야기가 나왔는데, 왕족의 결혼은 어려운 법이다. 에스파냐가 강대국인 만큼 너무 격이 떨어지는 작은 나라나 가난한 나라는 안 되고, 가톨릭을 믿지 않는 나라도 논외다. 그리고 아이를 많

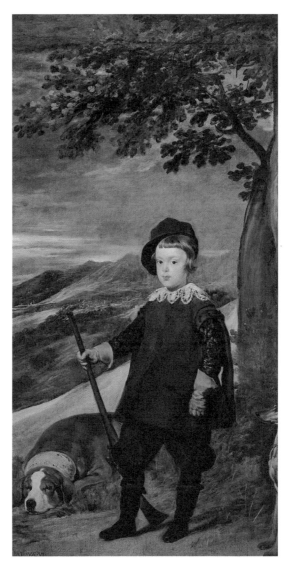

벨라스케스, 〈사냥복 차림의 발타자르 카를로스 황태자〉(1635~1636년경)

이 낳을 수 있는 건강한 상대여야만 했다. 그래서 결국 친누이의 딸, 다시 말해 조카(펠리페 2세와 완전히 똑같은 경우다)를 아내로 맞이했다(그 사람이 〈시녀들〉의 거울에 비친 왕비 마리아나다).

사실 마리아나는 황태자 발타자르 카를로스의 약혼자였는데(사촌 끼리 결혼할 예정이었다), 그가 요절하는 바람에 혼처가 사라지고 말았다. 그러자 약혼자인 사촌 오빠의 아버지, 다시 말해 외삼촌과 결혼하면 된다는 이야기가 이루어진 것이다. 현대인의 감각으로는 도저히 용인하기 어려운 사고방식이다. 원래 가톨릭에서는 근친혼을 금지하고 있지만, 왕족의 경우는 앞서 말한 이유로 결혼 가능한 상대가 너무 적기 때문에 교회도 어쩔 수 없이 눈감아주고 있었다. 이렇게 45세의 외삼촌과 15세의 조카가 결혼하게 되었다.

얼마나 피가 진해졌을지 처음부터 다시 한번 되짚어보자. 초대 카를로스 1세는 사촌 동생과, 2대째 펠리페 2세는 조카(친누이가 사촌 형과의 사이에서 낳은 딸)와, 3대째 펠리페 3세는 사촌 형의 딸과, 그리고 4대째 펠리페 4세까지 조카(친누이의 딸)와 결혼했다. 족보는 꼬이고 꼬여서 조모가 또 숙모가 되는 등 복잡하고도 무시무시하게 뒤틀린 근친 관계도가 완성되었다.

이런 상황에서의 출산은 당연히 사산이나 선천성 질병, 높은 영유아 사망률로 나타났다. 그런 위험성을 모르는 것도 아니었지만, 그래도 고귀한 푸른 피에 아래 계급의 천한 피가 섞이는 것보다는 낫다,

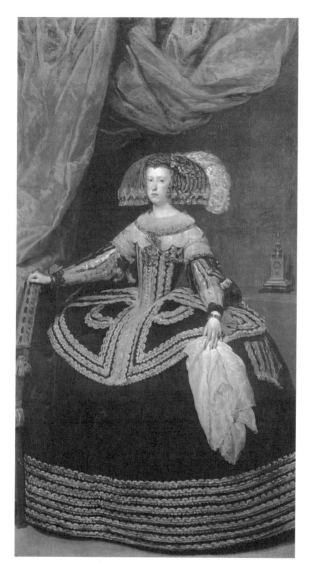

벨라스케스, 〈왕비 마리아나〉(1652~1653년경)

무엇보다 '피의 순결'이 중요하다는 것이 왕가의 선택이었다.

그렇게 마리아나는 차례대로 아이 넷을 낳았지만, 마르가리타 외에 나머지 아이들은 성인이 될 때까지 자라지 못했다. 벨라스케스가 〈시녀들〉을 그리고 있을 무렵, 펠리페 4세는 51세였다. 당시로서는 이미 노년이었고, 더 이상 남자아이가 태어날 가망도 없어서 본인과 궁정도 반쯤 포기하고 있었다.

첫 아내와의 사이에서 태어난 마리아 테레사는 루이 14세와 결혼하기로 정해져 있었으므로 에스파냐를 물려받을 사람은 다섯 살 난 마르가리타밖에 없었다. 그래서 장래의 여왕을 국내외에서 인정받고자 했으며, 이 그림은 혹시 그럴듯한 예고장 아니었을까 하는 설이 여기서 시작되었다.

에스파냐왕국의 몰락

하지만 기적이 일어난다. 그로부터 5년 뒤, 펠리페 4세의 마지막 노력이 통해 마리아나에게서 아들을 얻은 것이다. 마르가리타의 남동생이자 후계자가 될 아들이었다.

이로써 마르가리타의 운명도 바뀌어 어머니와 같은 15세의 나이

에 어머니처럼 외삼촌과의 결혼이 결정된다. 상대는 어머니의 친동생이자 아버지의 사촌 동생(상상만 해도 머리가 이상해질 것 같다)인 오스트리아의 레오폴트 1세였다. 진한 혈족결혼 탓일까? 그녀 또한 어머니처럼 아이를 낳자마자 차례차례 잃은 끝에 21세의 젊은 나이에 죽고 만다(그렇게 생각하면 그림 속에서 제멋대로 굴며 샐쭉하게 옆을 보는 표정까지 애처롭게 느껴지지 않는가).

그건 제쳐두고라도, 이 뒤늦은 남아 탄생은 에스파냐에 과연 좋은 일이었을까? 적어도 합스부르크가 입장에서는 불운이었을 것이다. 마르가리타가 여왕이 되었어야 이 왕조의 연명 가능성이 조금이라도 높았을 테니 말이다. 위대한 초대 카를로스 1세의 이름을 따서 카를로스 2세가 된 이 기적의 아이는 얼마 지나지 않아 '저주받은 아이'로 불리게 되었다. 비정상적으로 농축된 피 때문에 결코 후계자를 만들 수 없는 몸이라는 사실이 밝혀졌기 때문이다.

이미 에스파냐는 서서히 사양길에 접어들고 있었다. 조부와 증조부가 끊임없이 싸우며 쟁취한 재산을 펠리페 3세, 펠리페 4세, 카를로스 2세가 탕진하는 상황이기도 했다. 그러나 역사가 증명하듯 왕이 무능하다고 해서 반드시 왕조가 무너지지는 않는다. 그렇다면 확실하게 왕가를 무너뜨리는 것은 무엇인가? 후계자가 생기지 않는 일이다. 에스파냐의 합스부르크 가문은 마침내 그런 사태에 직면하고 말았다.

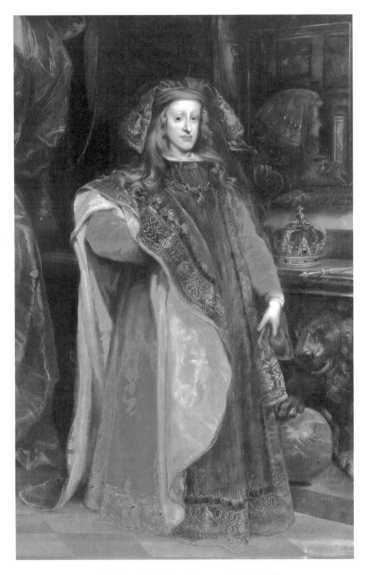

후안 카레뇨 데 미란다, 〈카를로스 2세〉(1673년경)

펠리페 4세는 마치 광대 같은 아들에게 매우 실망해서 사람들 앞에 나올 때는 베일을 쓰게 했다고 한다. 펠리페 4세 자신도 결코 외모가 훌륭한 편은 아니었으므로 어쩔 수 없이 그랬을 것이다. 벨라스케스는 이미 세상을 떠난 뒤라 카레뇨 데 미란다가 카를로스 2세의 초상화 작업을 맡았는데, 이 궁정화가는 상당히 미화해서 그린 듯하다. 동시대 사람들의 증언에서 드러난 "왕을 본 사람은 모두 불안해했다", "한쪽 다리를 질질 끌면서 걸었다", "늘 침을 흘리고 있었다", "지능이 낮고 정신병을 앓았다" 같은 점을 교묘히 은폐하고 있다(그럼에도 카를로스 2세의 질병은 그림에서도 역력히 티가 난다).

황태자가 오래 살지 못할 것이라고 모두가 입을 모았다. 그러나 실의에 빠진 부왕이 세상을 떠나고 네 살의 나이로 즉위하자, 유모를 비롯해 수많은 의사, 점성술사, 신관들이 깨지기 쉬운 도자기처럼 조심조심 보살핀 덕분에 카를로스 2세는 무려 39세까지 살아남았다. 당연히 결혼도 했다.

가여운 것은 상대방이다. 루이 14세의 남동생의 딸은 화려한 프랑스 궁정에서 검은색 일색의 어두운 에스파냐 궁정으로 억지로 끌려와 아이가 생기지 않는다고 책망을 듣다가(국민들은 원인이 카를로스 2세에게 있다는 사실을 몰랐다) 스트레스로 살이 쪄서 비만이 되고 우울증까지 온 끝에 이른 죽음을 맞고 말았다.

에스파냐의 종언과 프랑스의 대두

에스파냐 궁정은 여전히 기적을 바랐던 모양이다. 다산하는 핏줄이라며 독일의 팔츠 선제후의 딸을 재혼 상대로 들인 것이다. 그 무렵에는 카를로스 2세의 병도 꽤 심해진 상태여서 전처의 묘를 파헤치기도 하고, 이단 심문의 고문을 보는 것을 너무 좋아해서 고통스러워하는 사람들을 보고 흥분했다고 한다. 그리고 마침내 1700년, "태어날 때부터 죽음에 직면해 있었다"는 말을 들은 것치고는 오랫동안 끈기를 발휘한 끝에 카를로스 2세는 마침내 숨을 거두었다.

카를로스 1세(=카를 5세)가 태어난 것이 1500년, 그로부터 딱 200년 뒤인 1700년에 카를로스 2세가 사망했다. 자로 잰 것처럼 딱 200년이었다. 다섯 명의 왕. 이로써 에스파냐의 합스부르크 가문은 완전히 종언을 맞이했다.

같은 뿌리에서 나온 오스트리아의 합스부르크가는 물론 에스파냐를 내버려둘 마음이 없었다. 그래서 카를로스 2세의 죽음을 초조하게 기다리면서 다음 수를 생각하고 있었는데, 이는 에스파냐와 혼인 관계를 맺고 있던 프랑스도 마찬가지였다. 카를로스 2세가 살아 있을 때부터 양쪽은 불꽃 튀는 대결을 벌였고, 카를로스 2세가 사망하자 에스파냐 계승전쟁에 돌입했다. 13년이나 계속된 전쟁 끝에 에스

파냐의 왕관을 손에 넣은 것은 프랑스의 부르봉 가문이었고, 합스부르크가는 이베리아반도에서 영원히 물러나게 되었다.

그에 따라 세계 공용어도 바뀌었다. '황금 세기' 내내 에스파냐어가 공용어로 쓰였지만, 이 시기를 경계로 점차 프랑스어로 대체되기 시작했다.

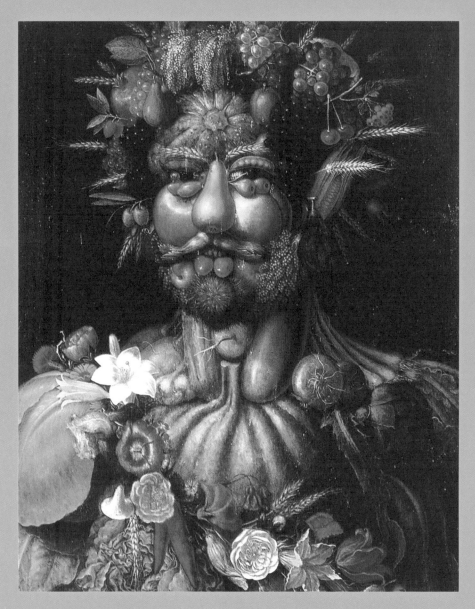

1591년경, 유화, 스웨덴 스코클로스테르성, 70.5×57.5cm

제7장
주세페 아르침볼도,
**베르툼누스의 모습을 한
루돌프 2세**

Habsburgerreich

에스파냐의 합스부르크가가 혈족결혼을 반복하고 비정상일 정도로 피가 농축되어 자멸의 길을 걷고 있을 때, 한 뿌리에서 갈라진 오스트리아의 합스부르크가는 어떻게 되었을까?

이쪽도 다른 의미로 고전을 거듭하고 있었다. 여러 민족을 통솔하는 문제부터 시작해(보헤미아나 헝가리처럼 오랜 역사를 가진 왕국은 합스부르크가의 지배하에 놓인 뒤에도 항상 독립의 기회를 살피고 있었다) 오스만제국과의 격한 공방도 반복되었고, 무엇보다 루터의 종교개혁이 강한 역풍을 일으켰다. 하지만 가톨릭 종주국인 합스부르크제국으로서는 신교도와의 전쟁에서 절대 질 수 없었다.

형 카를 5세에 이어 신성로마제국의 칭호와 오스트리아를 물려받은 페르디난트 1세의 고민도 바로 신교도 문제였다. 심지어 "적은 내부에 있다"라는 말처럼 차기 황제가 될 황태자가 루터파에 공감하는 상황이라 페르디난트 1세는 황태자의 신분을 박탈하겠다고 협박까지 해야 했다. 영국에서는 펠리페 2세와 결혼한 메리 여왕이 블러디 메리라는 이름에 걸맞게 신교도들의 목을 베어대는 시대였다.

황태자는 겉으로는 고분고분하게 굴었다. 하지만 부왕이 서거하고 막시밀리안 2세로 즉위하자마자 제국 내 신앙의 자유를 인정해서,

이번에는 자신의 아내와 반목했다.

그와 아내는 사촌지간이었다. 카를 5세의 딸이자 펠리페 2세의 여동생인 만큼 뼛속까지 가톨릭교도였던 그녀는 숨은 신교도 남편을 용서할 수 없었다. 그래서 자식을 16명이나 만들었으면서도 부부 사이는 좋지 않았다. 남편이 50세를 앞두고 세상을 떠나자, 그녀는 자신이 태어난 에스파냐로 돌아가 "이교도가 없는 땅에서 사는 게 편하다"라고 말했다고 한다.

그 뒤를 이은 것이 당시 23세였던 루돌프 2세다. 방향성이 정반대였던 양친 밑에서 자라서 그런 건 아니겠지만, 그는 역대 합스부르크가 인물 중에서도 유달리 특이했다. 아르침볼도에게 그리게 했던 이 파격적인 초상화만 봐도 알 수 있다. 평범한 초상화도 남아 있긴 해서, 그 초상화를 보면 실제 루돌프 2세의 얼굴은 사촌지간이었던 양친의 특징을 강하게 물려받아 주걱턱에 아랫입술이 늘어진, 전형적인 합스부르크가의 얼굴임을 알 수 있다.

당시의 관례대로 루돌프 2세도 일찍이 약혼자가 정해져 있었다. 상대는 펠리페 2세의 딸(세 번째 아내 엘리자베트 드 발루아와의 사이에서 태어난 이사벨)이었다. 다시 말해 또다시 순수 혈통을 유지하기 위한 사촌 간의 결혼이 계획되어 있던 것인데, 그는 미래의 신부 후보 이사벨을 20년 이상이나 기다리게 한 끝에 결국 누구와도 결혼하지 않았다. 여기서 또다시 혈족결혼이 성립했다면 에스파냐 합스부르크가

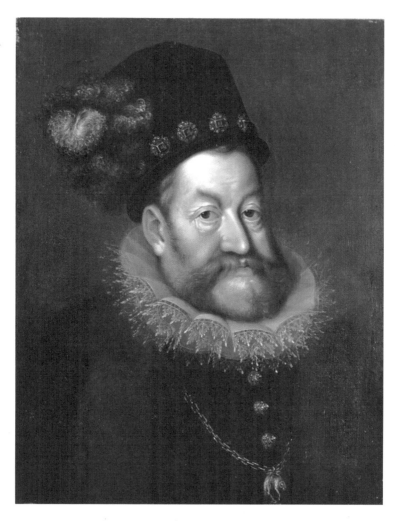

한스 폰 아헨, 〈황제 루돌프 2세의 초상〉(1600년경)

와 같은 실패를 반복했을 것이다. 여담이지만 루돌프의 누나는 펠리페 2세의 네 번째 아내가 되었다. 그 말인즉슨, 만일 루돌프가 이사벨과 결혼했다면 펠리페는 그의 외삼촌이자 매형이자 장인이 되었을 것이다!

하지만 그런 이유로 루돌프가 정식으로 아내를 맞이하지 않은 것은 아니다. 사촌 동생이 싫다면 다른 왕녀라는 선택지도 있었고(이사벨은 30세가 넘어서 톨레도 대주교와 결혼했다), 다른 여성과의 사이에서는 자녀도 여럿 얻었으므로 여성을 싫어하는 것도 아니다. 그런데 왜 황제이면서도 후계자를 남기지 않는다는 선택을 한 걸까? 이유가 알려지지 않아 그의 기인설에 한층 힘을 실어주는 것이 재미있다.

마술에 탐닉한 교양인

루돌프 2세는 결혼뿐 아니라 정치에도 무관심했다. 어머니의 영향으로 처음에는 신교를 심하게 탄압했지만, 반란이 일어나자 융화 정책을 취하는 등 일관되지 않은 모습을 보였고(아무래도 종교에도 관심이 없었던 모양이다), 결국 국정은 신하에게 완전히 맡기고 1583년 수도 빈을 떠나 프라하로 거성을 옮겼다.

성에 틀어박힌 루돌프는 과연 무엇을 했을까? 돈을 아낌없이 쏟아부으며 오로지 '덕질'에만 매진했다. 그래서 루돌프 2세는 오랫동안 '무능하기만 한 괴짜' 취급을 받았다. 하지만 최근 들어 루돌프에 대한 평가가 서서히 바뀌기 시작했다. 이제는 괴이하긴 하지만 '그 시대 최고의 지성을 겸비한 교양인'이자 '학문과 예술의 비호자'로 인정받고 있다.

대항해시대였던 만큼 그 시기의 왕과 귀족들은 앞다투어 신대륙에서 가져온 물건이나 신기하고 보기 드문 물건들을 수집하고, 분더카머(16~17세기 유럽에서 유행한 진귀한 물품들을 모아둔 공간 – 옮긴이) 만들기에 열중했다. 하지만 소장품의 규모나 다양함에서 루돌프를 이길 상대는 없었다. 그는 미술품은 물론 이국의 동식물, 곤충 표본, 보석, 고대 유물, 외국 화폐, 자동인형, 동물 내장, 살아 있는 이형의 인간(〈시녀들〉에서도 그 분위기가 잘 표현되어 있다), 심지어는 그 골격 표본에 이르기까지 온갖 물건을 수집했다. 잡다함에 있어서는 가히 박물학의 선구자였다.

수상한 점술가며 마술사, 연금술사를 불러 모은 '오컬트 황제'라는 낙인도 시대적 배경을 고려하지 않은 비방이다. 원래 당시의 왕과 귀족들은 성직자부터 신분이 낮은 자들까지 다들 천사나 악마의 존재를 진지하게 믿었다. 천문학자와 점성술사는 거의 동급이었고, 점성술은 대학 정규 과정이기도 했다. 연금술이라고 해도 "단일 원소인

금을 물질 조작으로 만드는 것은 불가능하다"라는 지식이 아직 없었을 뿐이지, 황금을 제조하려 하는 화학 실험이 꼭 얼토당토않은 것은 아니었다[반세기 뒤의 일이지만, 금을 만들려다 마이센 자기(독일 마이센 지역에서 만들어진 유럽 최초의 도자기 - 옮긴이)를 탄생시킨 연금술사 뵈트거의 대성공 사례도 있다].

루돌프 2세의 비호를 받은 가장 유명한 점성술사(=천문학자)는 요하네스 케플러다. 궁정에서 일하게 된 케플러는 천체의 운행에 관한 '케플러의 법칙'을 발견했고, 황제의 사후이긴 하지만 그의 이름을 딴 성표(星表: 천구 위에서 항성의 위치, 고유 운동, 광도 계급, 스펙트럼형 등을 기록한 표 - 옮긴이)인 '루돌프 표'도 작성했다. 한편 케플러의 어머니는 마녀재판에 회부되기도 했는데, 고문에도 굴하지 않았기에 마녀가 아니라는 판결을 받아 무죄 방면되었지만 6년이나 감옥에 갇혀 있느라 건강을 해친 탓인지 풀려난 지 얼마 안 되어 사망했다.

이 사건만 봐도 과학과 미신이 혼재하는 이 시대의 실상이 이해가 간다. 루돌프는 황제이면서도 독신을 고집하고 정치와 전쟁도 외면했기에 기인이라는 평가를 받았다. 하지만 오컬트를 좋아하는 수집 애호가라는 측면에서 보면 오히려 그 시대의 유행과 딱 맞아떨어진다. 다만 루돌프는 다른 사람이 흉내 낼 수 없을 정도의 규모로 취미 생활을 즐겼을 뿐이다.

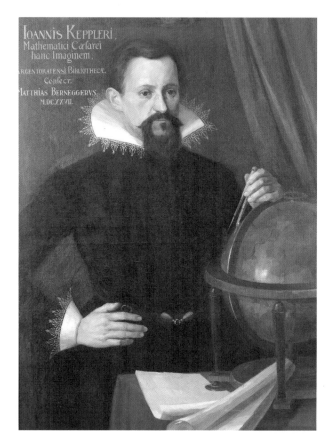

천문학자 케플러

신화의 시각화

미술에 대한 루돌프 2세의 확실한 심미안은 그의 회화 컬렉션(뒤러, 브뤼헐, 코레조 등)이 현재의 빈미술사미술관의 기반이 된 것만 봐도 분명히 알 수 있다. 동시대 화가 중에서는 조부 때부터 궁정화가로 일했으며, 기발한 화풍으로 유명한 밀라노 출신의 주세페 아르침볼도를 특히 마음에 들어 해서 귀족 칭호까지 부여했다.

아르침볼도는 동식물, 채소, 과일, 어패류, 책 등을 세밀하게 조합해 인간의 얼굴처럼 보이게 하는 '합성 안면상' 제작으로 유명한데 많은 예술가가 그 기발함과 독창성을 모방했다[에도시대의 우키요에(浮世繪: 일본 전통 회화의 하나로 보통 목판화가 많으며 서민 생활이 주요 소재였다 – 옮긴이)에도 영향을 끼쳤다]. 우리 현대인의 시각으로는 이런 요세에(寄せ繪: 어떤 물건을 조합해 하나의 형태로 완성한 그림 – 옮긴이)는 패러디나 조크로밖에 느껴지지 않지만, 아르침볼도의 작품은 높은 교양과 지식이 뒷받침된 숨은 의미와 상징으로 꾸며져 있어(아무래도 지금 시점에서는 완전한 해석을 내놓기 어려울 것이다) 보는 사람들의 지적 호기심과 시각적 즐거움을 둘 다 충족해준다.

그러므로 안구 끝에 이르기까지 채소, 과일, 꽃으로 이루어진 이 〈베르툼누스의 모습을 한 루돌프 2세〉도 황제를 조롱하는 불경한

초상화가 아니라, 황제에게 의뢰를 받아 당사자의 마음을 사로잡은 어엿한 궁정 초상화(과연 루돌프 말고 누가 이런 초상화를 그리려 할까?)인 셈이다.

베르툼누스는 순환하는 계절을 관장하는 식물의 신이다. 오비디우스의《변신 이야기》에 이 신에 얽힌 유쾌하고 행복한 일화가 등장한다.

베르툼누스는 과일나무와 원예의 여신 포모나를 남몰래 사랑해왔지만, 포모나는 구애하는 신들과 사티로스(그리스신화에 나오는 반인반수의 모습을 한 숲의 정령들 - 옮긴이)에게서 도망치고 싶어서 자신의 과수원에 틀어박혔다. 그러자 베르툼누스는 변신 능력을 발휘해 때로는 농민으로, 때로는 정원사로, 그리고 포도 따는 사람, 병사, 낚시꾼 등 자유자재로 모습을 바꾸어 그녀에게 접근했다. 하지만 유혹은 모조리 실패한다.

베르툼누스는 급기야 백발의 노파로 모습을 바꾸어 "남편으로는 꼭 베르툼누스를 선택하세요. 그는 당신을 사랑하고 있고, 당신이 가꾼 과일을 가장 먼저 손에 넣을 이도 계절의 신 베르툼누스니까요" 라고 설득했지만, 여전히 포모나의 마음을 움직이지 못했다. 그러다 실망한 베르툼누스가 자신의 본모습으로 돌아가자……

포모나는 젊고 아름다운 베르툼누스의 진짜 모습을 보고 곧 사랑에 빠지고 말았다. 그렇게 두 신은 맺어져 행복한 결말을 맞았다.

아르침볼도의 자화상(1575년경)

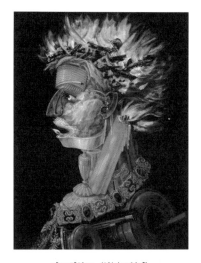

아르침볼도, 〈불〉(1566년)

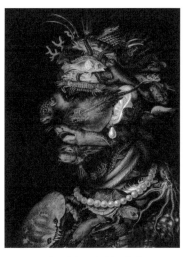

아르침볼도, 〈물〉(1566년)

계절의 변화를 신의 변신 능력에 빗댄 고대인의 상상력이 정말 놀랍지 않은가? 아르침볼도 역시 상상력을 발휘해 베르툼누스를 황제 루돌프에게 겹쳐놓고, 그의 변신 능력을 시각화했다. 다시 말해 이 그림은 베르툼누스가 루돌프로 모습을 바꾸는 순간을 그린 것이다.

서양배, 포도, 버찌, 복숭아, 사과, 딸기, 옥수수, 단호박, 박과, 양파, 당근, 콩, 백합, 장미……. 탐스러운 계절 식물로 빼곡히 채워진 상반신을 보자. 물론 각각 도상학적인 설명이 가능할 것이다. 예를 들어 사과는 지혜, 포도는 기쁨, 양파는 불사, 백합은 청정함 같은 해석이 가능할 테고, 얼굴의 어느 부위에 어떤 식물을 반영했는지 해독하는 즐거움도 있을 것이다. 하지만 앞서 말했듯이, 현재 시점에서 그 의미를 완전히 파악하는 것은 유감스럽게도 불가능하다.

아르침볼도가 루돌프 2세를 칭송하기 위해 제우스나 아폴론이 아니라 베르툼누스를 선택한 것은 틀림없이 이 신의 변신 능력 때문일 것이다. 황제는 몸소 연금술 실험에 몰두하며 여러 가지 물질을 정제해 황금으로 바꾸려고 했고, 마술을 연구해서 진심으로 변신하고자 했기 때문이다.

30년전쟁의 발발

이렇듯 루돌프가 자신의 세계에 빠져들어 제국을 방치하는 사이, 헝가리 총사령관으로서 오스만제국과 싸우고 있던 남동생 마티아스는 노발대발하고 있었다. 뭐, 무리도 아니다.

야심 가득한 마티아스는 무능한 형보다 자신이 황제가 되는 쪽이 합스부르크가를 위한 길이라고 믿고, 형에게서 차례차례 실권을 빼앗았다. 만년에 루돌프가 우울증이었다는 소문도 있는데, 그 때문인지 신성로마 황제 자리까지 남동생에게 양보한 루돌프는 마지막에는 성에 감금되어 60세를 일기로 조용히 세상을 떠났다.

그럼 왕조는 남동생의 계통으로 넘어가게 되었을까? 아니다. 사실 사촌과 결혼한 마티아스에게도 아이는 없었다. 거기다 제위를 차지한 지 5년 만에 이른 죽음을 맞아 황제의 관은 다른 곳으로 넘어가게 된다.

어부지리를 얻은 것은 막시밀리안 2세의 남동생의 아들, 다시 말해 루돌프와 마티아스의 사촌 동생인 페르디난트 2세였다. 페르디난트는 펠리페 2세처럼 가톨릭교도였기에 이제까지의 신·구교도 융화책 따위는 처다보지도 않았고, 합스부르크가는 길고 무시무시한 '30년전쟁(1618~1648년)'에 돌입하게 된다.

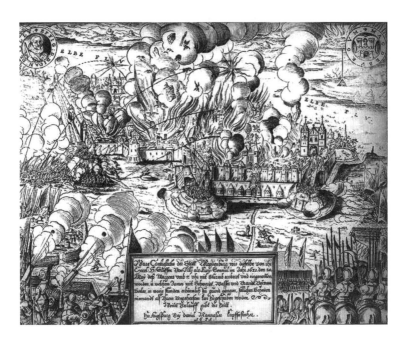

30년전쟁도(마그데부르크 전투, 1631년)

유럽 각국을 말려들게 한 30년전쟁은 가톨릭 대 프로테스탄트의 최대이자 최후의 종교전쟁이었고, 무대가 된 독일은 엄청나게 황폐해져 후진국으로 전락하고 말았다. 합스부르크가는 부르봉가로 갈라졌으며, 이때부터 유럽에서 프랑스가 우위를 차지하게 된다. 다만 합스부르크는 영토는 줄었지만 자신의 영지에서 신교도를 쏠어버렸기 때문에 이후로는 종교 문제에 시달리지 않았다.

참고로 루돌프 2세가 일생을 바쳐 모은 진귀한 수집품은 전쟁 중에 상당 부분 파괴되고 흩어져버렸다.

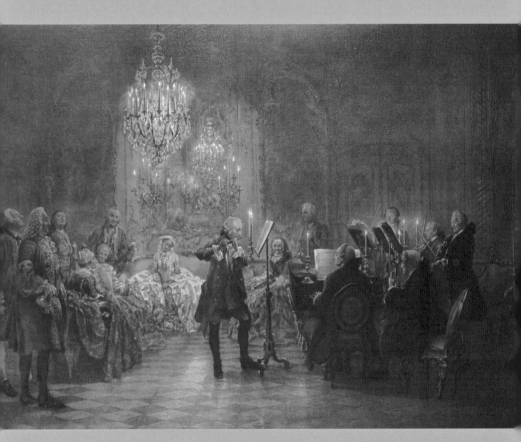

1852년, 유화, 베를린 구 국립미술관, 142×205cm

제8장

아돌프 폰 멘첼,
프리드리히 대왕의
플루트 연주회

Habsburgerreich

남자뿐인 연주회

이곳은 베를린 교외 포츠담에 있는 상수시궁전의 거실(居室)이다. 벽 거울과 의자, 보면대 장식에는 독일 로코코 특유의 화사함이 감돌고, 샹들리에가 반짝이며 촛불의 불꽃이 흔들리는 가운데 조촐한 연주회가 열리고 있다.

플루트를 연주하는 단정한 옆얼굴의 장년 남성이 신분이 낮은 음악가가 아니라는 것은 여성을 제외한 손님들이 모두 의자에 앉지 못한 채 서서 귀를 기울이고 있는 모습에서 유추할 수 있다. 그가 바로 이 궁전의 주인이자 프로이센을 유럽 열강으로 단번에 끌어올린 '대왕' 프리드리히 2세다.

독일인이면서도 독일어는 마부가 쓰는 말이라며 기피하고, 프랑스어로 읽고 쓰고 말하며(상수시도 '근심이 없다'는 뜻의 프랑스어다) 계몽사상가 볼테르를 초대하는 등 프랑스 문화에 완전히 심취해 있던 프리드리히였지만, 음악만큼은 이탈리아나 독일 음악을 좋아했다. 여기서 연주한 악곡도 어쩌면 요한 제바스티안 바흐에게 선사 받은 푸가(fuga: 둔주곡을 이르는 말 – 옮긴이) 〈음악의 헌정〉일지도 모른다. 늙은 바흐의 아들 카를 필리프 에마누엘 바흐는 궁정 음악가로 오랫동안 일했고, 그림에서도 쳄발로를 연주하고 있다.

오른쪽 벽가에 서 있는 사람은 프리드리히의 플루트 스승인 요한 요아힘 크반츠다. 제자의 솜씨에 만족했는지 아닌지는 이 표정으로는 알 수 없다. "왕의 연주에 모두가 매료되었다"는 동시대인의 증언이 있긴 하지만, 태양 역을 맡아 발레를 추었던 젊은 루이 14세의 경우와 마찬가지로 실제 솜씨가 어느 정도였는지를 지금 와서 판단하기는 어렵다(어쨌든 대왕의 연주회에 초대받은 것만으로도 상당한 명예일 것이다).

그런 부분도 포함하고 싶었던 걸까? 독일의 사실주의 화가 아돌프 폰 멘첼은 대략 100년 전의 궁정 연주회를 재현하면서, 진심으로 연주를 즐기는 손님(맨 왼쪽)과 지루해서 천장을 바라보는 손님(왼쪽에서 세 번째)을 함께 화폭에 담았다.

붉은색 소파에 앉아 고개를 갸웃하는 사람은 프리드리히의 누나다. 원래 그 자리에 있어야 할 왕비는 한 번도 상수시에 발걸음을 한 적이 없다. 결혼 직후부터 계속 별거 상태였던 것이다.

이는 왕비의 잘못이 아니라, 단지 프리드리히가 여성을 싫어해서(어머니와 누나 말고는 사랑하지 않았다) 여성과 닿는 것도 질색했기 때문이다(당연히 자손을 남길 생각도 없었고, 왕위는 조카에게 물려주었다). 프리드리히 대왕 주변에는 군인과 문인만이 모여들었고, 프로이센 궁정은 타국의 궁정과 비교해 극단적으로 여성의 수가 적었다. 그렇게 보면 이 역사화는 보는 이를 오해하게 만들 수도 있겠다. 대왕의 사적 연

주회를 즐기는 사람들의 절반은 한껏 꾸미고 온 여자들이었다는 잘
못된 정보 때문에 말이다.

제국을 책임진 황녀

그렇다면 이 계몽 전제 군주 프리드리히 대왕은 합스부르크가 사람
인가? 당치도 않다. 오히려 합스부르크와는 불구대천의 원수였다.

과거 펠리페 2세 앞에 엘리자베스 1세가 호적수로 나타나 앞길을
가로막은 것처럼 지금 다시 합스부르크가에는 벅찬 상대가 등장했
다. 마리아 테레지아 여제가 싸우는 상대는 '악마'였다. 아이러니하
게도 펠리페와 엘리자베스처럼 마리아 테레지아와 프리드리히도 젊
은 시절에 혼담이 오간 적 있었다(만일 실현됐다면 아이는 한 명도 태어나지
않았을 테니, 틀림없이 마리 앙투아네트의 비극도 일어나지 않았을 것이다).

마리아 테레지아의 아버지는 카를 6세다. 앞에서 다룬 것처럼, 왕
조는 루돌프 2세에게서 남동생 마티아스에게로, 또 페르디난트 2세
에게로 넘어갔다. 카를 6세는 그로부터 4대째에 해당한다. 다만 카를
6세도 장남은 아니었고, 왕이었던 형이 급사하는 바람에 제위를 물려
받아 에스파냐 계승전쟁으로 피폐해진 나라를 일으켜 세우는 공적을

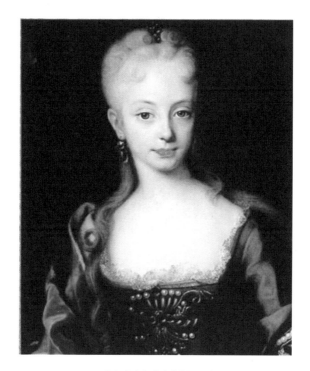

11세의 마리아 테레지아(1728년)

세웠다. 하지만 후계자 문제는 그대로였다. 아들 복이 없었던 그는 결국 장녀 마리아 테레지아에게 나라를 맡길 수밖에 없었다.

그 전에 시간을 좀 더 되감아보자. 카를 6세가 합스부르크에 군림한 지 20년 가까이 되었을 때 이웃 프로이센에서 굉장한 부자간 싸움(이라기보다 아버지의 아들 학대에 가까운)이 일어났다. 신흥 프로이센은 인구 200만의 약소국이었지만, 2대째 프리드리히 빌헬름 1세 치세하에 실질적으로 강건한 군사 국가로 변모해가고 있었다. 하지만 빌헬름 1세는 대를 이을 장남(훗날의 프리드리히 대왕)에게서 자신과 같은 '군인왕'으로서의 자질을 찾아낼 수 없었다. 플루트를 연주하고 철학서를 읽고 프랑스풍으로 몸을 휘감은 마더 콤플렉스 아들은 아버지의 눈에 그저 "계집애처럼 약해 빠진 놈"일 뿐이었다.

그래서 아들의 장서를 빼앗고 악기를 부수고 지팡이로 때리거나 식사를 주지 않는 등 옆에서 보기에도 이상할 정도의 '훈육'이 거듭되었고, 마침내 18세의 아들은 친구인 소위의 안내를 받아 조모 조피 도로테아의 출생지인 영국으로 도망치려 했다. 하지만 아버지한테 발각되는 바람에 친구는 아들의 눈앞에서 처형당하고(아들은 죽어가는 친구를 향해 "나를 용서해줘!"라고 부르짖고는 한심하게도 실신한다), 아들도 요새에 유폐되었다.

당시 프리드리히 빌헬름 1세는 진심으로 아들도 처형할 생각이었다. 그때 중재의 손을 내밀었던 것이 카를 6세다. 덕분에 아들은 죽지

않고 신분을 박탈당하지도 않은 채 10년 뒤 무사히 프리드리히 2세로 즉위할 수 있었다. 합스부르크가에 큰 은혜를 입은 셈이다.

다시 합스부르크가로 돌아가면, 이쪽은 여전히 대를 이을 인물이 없었다. 아들만 있었다면 마리아 테레지아를 프로이센의 연약한 아들과 결혼시켜(상대는 신교도였으니 실현성은 그리 높지 않았다고 해도) 평소처럼 국토를 확장할 수도 있었겠지만, 세상만사가 그리 쉽지만은 않은 법이다.

그러는 동안 나약한 그 집 아들은 부왕의 명령으로 브라운슈바이크 뤼네부르크 공작의 딸과 결혼해버렸고(앞서 말했듯 쇼윈도 부부였지만), 마리아 테레지아는 첫사랑을 고집해 로트링겐 공작의 장남 프란츠 슈테판과 맺어졌다. 카를 6세의 마지막 소원은 자신이 살아 있는 동안 손자를 보는 것이었지만, 마리아 테레지아가 연이어 낳은 세 아이는 전부 여자아이였다.

카를 6세도 막연히 낙관주의에 매달려 있던 것은 아니다. 이른 단계부터 만일의 상황에 대비해 영토 불가분과 장자 상속(여계 계승을 인정한 것)에 관한 조서를 작성하고, 많은 희생을 치르며 프랑스, 영국, 에스파냐, 프로이센 등 각국의 승인을 얻었다. 도요토미 히데요시가 도쿠가와 이에야스 등 유력자들에게 자신의 아들 히데요리를 잘 부탁한다며 상속을 간청한 것과 같은 상황이다. 그리하여 1740년, 카를 6세는 서거하고 마리아 테레지아가 뒤를 이었다.

악마로 변한 프리드리히

그러자 무슨 일이 일어났을까? 조서는 종이 쪼가리가 되었다. 그로부터 반년 전에 프로이센의 왕좌에 오른 28세의 프리드리히 2세가 누구보다 빨리 움직인 것이다. '계집애처럼 약해 빠진 놈'이 '몬스터'로 멋지게 변신한 순간이었다. 프리드리히 2세는 선전포고도 없이 어느 날 갑자기 3만의 군대를 오스트리아령 슐레지엔으로 보냈다. "근세에서 가장 센세이셔널한 범죄"라고 단언한 후세의 역사가도 있을 정도로 상대의 약점을 파고든 잔인무도한 짓이었다.

이에 모두가 경악했다. 여러 나라들이 부왕의 꼭두각시였던 이 새로운 왕을 완전히 업신여기고 있었고, 하물며 합스부르크가에는 은혜를 원수로 갚은 셈이 아닌가.

프리드리히가 움직이자 주변국들도 곧장 그 뒤를 따랐다. 《살리카 법전(게르만 부족법 중 가장 대표적인 법 – 옮긴이)》에서는 여자의 상속을 인정하지 않는다"를 방패삼아 프랑스, 에스파냐, 바이에른, 작센이 연이어 참전해 합스부르크 가문을 단절시키려 한 것이다. 이것이 8년에 걸친 '오스트리아 계승전쟁'의 시작이다. 당시 넷째를 임신 중이던 23세의 마리아 테레지아는 미덥지 못한 남편을 밀어내고[그래도 프란츠 슈테판은 재물을 모으는 능력이 매우 뛰어나서 아내에게 군자금을 부지런히 마련해주었다.

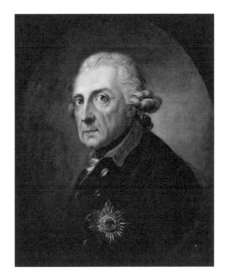

프리드리히 2세

야마우치 가즈토요(일본 전국시대의 무장이며 아내의 내조 덕에 출세한 인물로 유명하다 - 옮긴이) 아내의 남성 버전이라 할 수 있다] 직접 진두에 나서 헝가리를 같은 편으로 끌어들였으며, 있는 힘을 다해 싸운 끝에 어찌어찌 신성로마제국의 자리를 지켜냈다. 여자임에도 눈부신 정치 수완을 온 유럽에 선보이며 실력을 인정받고 경의를 표하게 만든 것이다.

다만 부득이하게 어느 정도는 타협을 거칠 수밖에 없어서, 신성로마제국 황제의 자리에는 남편이 프란츠 1세로서 즉위하고 마리아 테레지아는 정식으로는 황후의 형태가 되었다(그러나 실질적으로 정치는 전부 그녀가 도맡았기에 흔히 '여제'라 불린다). 하지만 무엇보다 그녀를 분하게 했던 것은 풍요로운 곡창지대 슐레지엔을 끝내 탈환하지 못한 것이었다.

마리아 테레지아는 죽을 때까지 프리드리히를 끔찍하게 싫어하며 '악마', '괴물', '슐레지엔 도둑'이라고 끊임없이 매도했다. 프리드리히가 커피를 좋아하는 것까지 욕할 정도였다.

적마저 매혹하는 왕

합스부르크 입장에서 보면 확실히 프리드리히 대왕은 배은망덕한 악

마일 것이다. 하지만 딱히 합스부르크가의 번영만이 바람직한 역사인 것은 아니다. 대왕에게는 대왕이 지켜야 할 나라가 있었던 것뿐이다. 프리드리히는 자신의 침략 행위를 국민을 위해 행한 '왕의 의무'라고 당당히 말했다. 게다가 슐레지엔을 빼앗은 뒤에는 그 이상 영토를 넓히려 하지도 않았다.

이렇듯 새로운 형태의 군주가 등장하며 유럽의 세력 지도는 새로 덧칠되어, 오스트리아는 프로이센이라는 칼날을 옆구리에 항상 들이대고 있는 형국이 되었다. 거기다 프로이센이 영국과 접촉하면서 지금까지의 적 프랑스와 손을 잡을 수밖에 없었다(이것이 앙투아네트와 루이 16세의 결혼으로 이어진다).

재미있게도 프리드리히 대왕은 그 시대의 슈퍼스타가 되었다. 합스부르크의 압제에 고통 받던 사람들은 강대국의 허를 찌른 신흥국의 젊은 왕에게 열띤 호응을 보냈고, 각국에서 종교 탄압을 당하던 사람들은 그의 관용적인 종교 정책에 의지해 프로이센으로 흘러들어왔다. 프리드리히 시대에 프로이센의 인구가 기존의 3배인 600만으로 늘어나며(합스부르크령 800만 명, 영국 700만 명), 프로이센을 합스부르크와 어깨를 견줄 군사 대국으로 끌어올렸으니 그 수완을 높이 사는 사람들이 나오는 것 역시 당연하다.

특히 러시아의 표트르 3세는[정치 능력이 너무 없어서 종국에는 아내인 예카테리나(훗날의 여제 예카테리나 2세)에게 살해당하고 마는 인물이다] 프리드리

히 대왕의 흉상과 초상화를 장식하고 프로이센의 군복을 착용하는 등 그를 무조건적으로 숭배했다. 동시대의 철학자 칸트도 '프리드리히 시대'를 칭송했고, 모차르트도(팬이었는지는 확실하지 않지만) 유품 중에 《프리드리히 2세 유고집》이 있었다고 알려져 있으니 아마 읽었을 것이다.

그뿐 아니라 마리아 테레지아의 장남 요제프[프리드리히가 꾸민 오스트리아 계승전쟁 당시 마리아 테레지아의 복중에 있던 합스부르크의 후계자(!)]마저도 어처구니없게 그의 팬이 되고 만다. 왜냐하면 "왕은 국가를 가장 섬겨야 할 사람"이라고 주장하는 프리드리히 대왕의 개혁(고문과 검열의 폐지, 신앙의 자유, 법질서와 군대의 근대화) 내용이 계몽 전제 군주를 목표로 하는 요제프의 이상에 부합했을 뿐만 아니라, 대왕의 금욕적 생활이나 악기를 능숙하게 연주하거나 직접 작곡을 하고 예술을 진흥하며 볼테르 등 당시 최고의 지식층과 깊이 교류하는 모습도 존경과 동경을 불러일으켰기 때문이다.

오랫동안 어머니와 공동 통치자였던 요제프 2세는 그녀가 분노하는 것을 알면서도 몇 번이나 대왕과 회견하고 폴란드 분할(요컨대 작은 나라를 파이처럼 나누어 멸망시키는 것)에도 동참하게 된다. 이는 만년의 마리아 테레지아를 몹시 탄식하게 했다.

혁명으로 나아가는 길

프리드리히 대왕은 마리아 테레지아를 어떻게 생각하고 있었을까? 개인적으로는 한 수 위로 인정하고 있었을 것 같다. 약육강식의 치열한 영토 획득 싸움이 이어지는 시대에 계승전쟁을 버텨내며 합스부르크 가문을 지키고, 끈질긴 혼인 정책을 계속 펼쳐 다민족국가를 잘 다스릴 수 있었던 것은 마리아 테레지아가 보기 드문 여장부이기에 가능했다. 아무리 여성을 경멸하는 프리드리히라도 인정할 수밖에 없었다. 게다가 그녀는 공사다망한 중에도 아이를 무려 16명이나 낳았다(그중 6명은 일찍 죽었다). 가정을 꾸리지 않고 세상을 떠난 프리드리히는 결코 따라 할 수 없는 재능이다.

숙적인 두 사람은 성격 면에서는 한쪽은 파격적, 한쪽은 모범적 그 자체라는 차이가 있었지만, 예리한 정치 능력과 냉철한 행동력은 매우 닮았다. 대왕은 순수한 과학적 탐구라는 명목하에 살아 있는 인간을 이용한 실험을 여러 가지 행했는데, 그중 특히 잔혹한 것은 버려진 아이를 이용한 실험이었다. 프리드리히는 아기에게 우유만 주고 일체의 신체적 접촉을 금하면 어떻게 될지 시험했다. 아기는 차례차례 모두 죽고 말아서 인간에게 피부의 온기가 얼마나 소중한지 증명되었다. 절대주의 시대의 군주가 말하는 '계몽'의 내용은 현대인의

감성과는 도무지 맞지 않는다.

여제도 그렇다. 마리아 테레지아가 자신의 딸들을 정치적 카드로 삼은 방식은 냉정한 면이 있어서(본인은 첫사랑의 상대와 맺어져 원만한 부부 생활을 누린 만큼 더욱), 어머니다운 애정은 그다지 느껴지지 않는다. 틀림없이 그녀에게는 딸들의 행복보다 합스부르크의 번영이 더 중요했을 것이다. 성인이 된 딸들을 마리아 테레지아가 어떻게 안배했는지 살펴보자.

차녀 마리아 아나. 아나는 몸이 약했기 때문에 아이를 낳을 수 없다고 여겨, 여학교를 세운 뒤 그곳의 교장으로 삼았다. 훗날 수도원에 들어간 아나는 미혼인 채 51세에 사망한다.

4녀 마리아 크리스티나. 여러 명의 증언이 일치하는 걸 보면, 이 딸만큼은 맹목적으로 사랑한 것 같다. 소국의 공자와의 연애결혼을 허락했다. 그녀는 56세에 사망한다.

5녀 마리아 엘리자베트. 한때는 루이 15세와 결혼시키려고 했지만 천연두에 걸려 얼굴이 흉해졌기 때문에 언니 아나와 같은 여학교로 내쫓았다. 미혼인 채 65세에 사망한다.

6녀 마리아 아말리아. 파르마 공작의 어리석음을 알면서도 영지를 유지하기 위해 딸이 싫어하는데도 억지로 결혼을 시켰다. 파르마공국의 재정을 파탄 냈다는 이유로 훗날 의절한다. 57세에 사망한다.

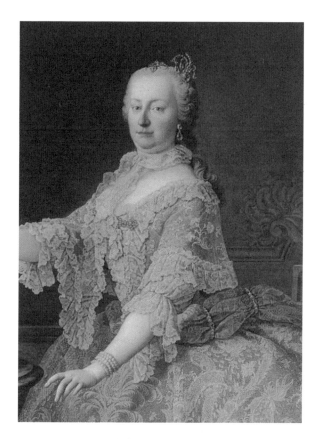

만년의 마리아 테레지아

9녀 마리아 요제파. 나폴리 왕과 결혼하기 직전인 16세에 사망한다.

10녀 마리아 카롤리나. 자신과 가장 닮아서 기대한 딸이었지만, 9녀가 급사했기 때문에 나폴리 왕에게 대신 시집보낸다. 18명의 아이를 낳고 62세에 사망한다.

11녀 마리아 안토니아. 말하지 않아도 모두가 다 아는 마리 앙투아네트. 루이 16세의 무능함과 딸의 평범함도 충분히 알면서, 정치가 마리아 테레지아는 주저하지 않고 딸을 장기짝으로 움직였다. 그녀는 38세에 처형당한다.

이렇게 보면 마리아 테레지아의 제왕다운 결단도 굉장하지만, 그 이상으로 운명의 아이러니를 강하게 느끼게 된다. 만약 9녀가 젊어서 죽지 않고 순조롭게 나폴리의 왕비가 되었다면 프랑스 왕비는 재능이 가장 뛰어났던 카롤리나가 되었을 것이다. 그리고 앙투아네트는 자신에게 어울리는 작은 나라의 왕비가 되어 의외로 행복하게 살았을지도 모른다. 프랑스혁명도 어쩌면……. 그야말로 덧없는 역사의 '만약(if)'이다.

프리드리히 대왕은 혁명이 발발하기 3년 전, 마리아 테레지아는 9년 전에 세상을 떠났다.

HABSBURGERREICH

약육강식의
치열한 영토 획득 싸움이
이어지는 시대에
합스부르크 가문을 지킬 수 있었던 것은
마리아 테레지아가
보기 드문 여장부이기에
가능한 일이었다.

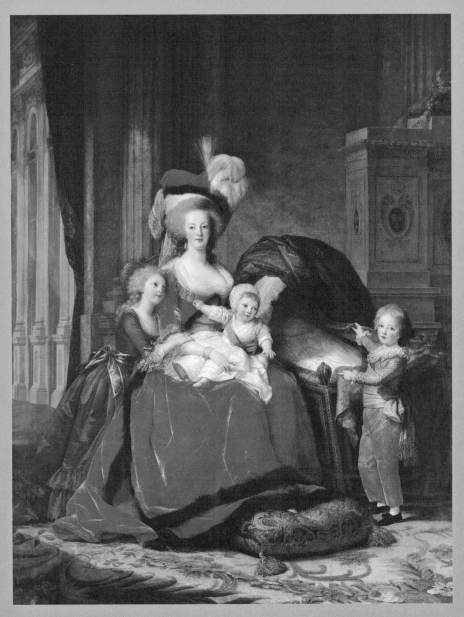

1787년, 유화, 베르사유궁전 미술관, 275×215cm

제9장

엘리자베트 비제 르브룅,
**마리 앙투아네트와
아이들**

Habsburgerreich

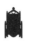

운명적인 정략결혼

오랫동안 대립해온 오스트리아와 프랑스는 영국이 프로이센과 손을 잡자 둘 다 위기감을 느끼고 '적의 적은 아군'이라는 역사의 순리에 따라 우호 노선으로 갈아탔다. 여기서 갑작스럽지만 합스부르크가의 가훈 "전쟁은 다른 이들에게 맡겨라. 너 행복한 오스트리아여, 결혼 하라!"가 되살아난다.

이에 여러 가지 방안이 대두되었다. 아내와 총희 퐁파두르 부인을 모두 먼저 떠나보낸 루이 15세와 마리아 테레지아의 5녀를 짝지어주 는 건 어떨까? (하지만 루이 15세가 금세 다음 총희인 뒤바리 부인을 발견해버렸 다) 두 번째 아내를 잃은 지 얼마 안 된 요제프 2세와 루이 15세의 세 딸 중 한 명을 결혼시키는 건 어떨까? (요제프가 중년은 싫다고 거절했다) 루이 15세의 손자이자 왕위 계승자인 루이 오귀스트와 마리아 테레 지아의 10녀 마리아 카롤리나가 좋지 않을까? (카롤리나는 나폴리 왕비가 되었다)

그리하여 최종적으로 양측이 합의한 것이 루이 오귀스트(훗날의 루 이 16세)와 마리아 안토니아(프랑스어로는 마리 앙투아네트)의 조합이었는 데, 합의 후 정식 결정에 이르기까지는 훨씬 많은 시간이 걸려서 마 리아 테레지아를 안달하게 했다. 왜냐하면 프랑스에 여전히 반오스

스피넷을 연주하는 마리 앙투아네트(1769년)

트리아 정서가 남아 있으며(그래서 훗날 '오스트리아 여자'라는 말로 앙투아네트에게 대놓고 적의를 드러낸 것이다), 공공연하게 혼인 반대를 주장하는 자가 있다는 증거였기 때문이다. 너무 오래 끌면 악마 프리드리히 대왕이 방해 공작을 해올지도 몰랐다.

그러다 보니 무사히 청혼 외교문서가 도착하자 여제는 완전히 안도했다. 그 안도감 때문에 비록 딸의 상대가 될 왕태자가 평범하고 외모도 흐릿하며 도저히 왕의 그릇은 아니라는 정보가 들어와도, 지금껏 책을 한 권도 끝까지 읽어본 적 없고 놀기 좋아하며 생각이 얕은 막내딸이 강대국의 왕비 자리를 감당할 수 있을까 하는 우려가 들어도, 모두 사소한 일처럼 생각되었다.

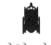

불길한 결혼식

마리아 안토니아가 마리 앙투아네트로 바뀌는 장소는 국경을 흐르는 라인강 중간의 작은 섬으로 정해졌다. 급조된 성소에서 14세의 신부는 프랑스 측에 인도되었다.

그 성소는 의식이 끝난 뒤 바로 해체되어 지금은 남아 있지 않지만, 다행히도 더없이 훌륭한 역사적 증인이 존재한다. 바로 당시 스

트라스부르대학교의 학생이었던 독일의 문호 괴테다. 그는 감시원에게 푼돈을 쥐어 주고 친구들과 내부로 숨어들었다(괴테의 자서전 《시와 진실》에 자세히 나와 있다). 그곳에는 화려한 고블랭 태피스트리가 걸려 있었는데, 자세히 보니 그리스신화의 《메데이아》가 그려져 있었다고 한다. 남편의 배신을 용서하지 못하고, 남편과의 사이에서 생긴 자신의 아이들을 죽인 이국의 공주의 피비린내 나는 이야기를 그린 그림이라니. 깜짝 놀란 괴테는 이렇게 외쳤다고 한다.

"이건 너무 심하다! 결혼을 앞둔 젊은 왕태자비에게 이토록 무시무시한 그림을 보게 하다니. 그림이 감정과 감각에 호소해 예감을 일깨운다는 걸 알고 있는 인간은 없었던 건가!"

하지만 불길한 '예감'은 이뿐만이 아니었다. 베르사유에서 열린 결혼 축제에서는 사상 최대의 불꽃을 쏘아 올릴 예정이었지만, 그때까지 맑았던 하늘이 갑자기 흐려지며 천둥을 동반한 큰 폭풍이 몰아쳐 모여든 시민들을 뿔뿔이 흩어지게 만들었다. 다시 한번 날짜와 장소를 바꾸어 불꽃놀이 제전을 개시했지만, 이번에는 사람이 너무 몰려 혼잡한 가운데 100명이 넘는 사상자가 나왔다.

결정타는 예배당에서의 결혼 계약서 작성 의식이었다. 앙투아네트가 아이 같은 글씨로 '마리 앙투아네트 조제프 잔'이라고 서명을 마치고 펜을 들자, 잉크가 뚝 떨어지며 이름 위에 커다란(누가 봐도 꺼림칙한) 검은 얼룩을 만들고 말았다(그대로 서류를 덮는 바람에 앞 장까지 지저

마리 앙투아네트의 결혼 계약서

분하게 잉크 자국이 묻었다).

이때 새신랑, 새신부 말고도 루이 15세를 비롯해 열 명 정도가 서명했는데, 괘선이 없어도 다들 반듯하게 서명하고(멍텅구리라 불린 왕태자 루이의 달필은 놀랍다) 앙투아네트의 이름만 얼룩진 부분부터 오른쪽으로 기울어져 있어서 더욱 눈길을 끈다. 근심 없고 행복한 전반부 인생부터 천천히 하강선을 그리는 쇠운의 전조처럼……

하지만 미래의 왕비로서 프랑스로 온 앙투아네트를 국민 대다수는 평화의 상징으로 여기며 환영했다. 틀림없이 그녀의 젊음과 풋풋함이 호감을 주었을 것이다. 앙투아네트는 정통파 미녀는 아니지만 갸름한 얼굴, 매끈하고 하얀 피부, 생기 넘치는 눈동자의 소유자였다. 살짝 매부리코였지만 귀족적이라고 평가받았고, 합스부르크가의 특징인 부정교합도 그녀의 경우에는 사랑스럽게 보였다. 무엇보다 꽉 조인 호리호리한 몸과 경쾌한 몸놀림, 타고난 여왕다운 태도는 남을 흠잡는 게 특기인 궁정 사람들까지도 감탄하게 했다.

젊음으로 인한 방탕

이처럼 순조롭게 시작해 손쉽게 프랑스를 정복한 듯 느껴진 것이 앙

투아네트에게는 오히려 재난이었다. 앙투아네트가 나라를 떠날 때도, 그리고 왕비가 되고 나서도 어머니 마리아 테레지아는 편지를 써서 그녀를 거듭 타일렀다. 이 결혼은 오스트리아와 프랑스의 외교에서, 아니, 유럽의 안정을 위해서 매우 중요하다, 궁정 내 반합스부르크 세력을 자극해서는 안 된다, 바로 얼마 전까지만 해도 두 나라가 적국 사이였다는 것을 명심해라, 반감을 사지 않도록 몸가짐을 삼가야 한다……. 그러나 그토록 잘 알아듣게 설명했는데도 불구하고 앙투아네트는 일단 사람들이 띄워주고 딱히 노력하지 않아도 자신의 존재 자체가 사람들을 기쁘게 한다는 사실을 깨닫자마자 우쭐해서는 원래의 게으른 성격으로 돌아가고 말았다. 다가오는 적의 그림자라곤 전혀 느끼지 못한 채 앙투아네트는 지루한 궁정 의례를 무시하고는 노는 데만 정신이 팔렸다. 연극, 도박, 가장무도회, 의상, 보석…….

뭔가에 홀린 듯이 놀이에만 열중한 앙투아네트였지만, 모든 걸 그녀 탓으로 돌리는 건 가혹하다. 18세에 왕태자비에서 왕비가 된 앙투아네트는 건강한 육체를 지녔으며 다산하는 가문 출신이었다. 덕분에 어머니에게 빨리 후계자를 만들라며 빗발치는 독촉을 받았지만, 여전히 아이를 낳을 수 없었다. 이는 긍지 높은 합스부르크가 사람에게는 굴욕 그 자체였다. 잘못은 전적으로 남편인 루이 16세에게 있었다(하여튼 가장 큰 문제는 한 살 많은 이 남편이었다). 그에게는 신체적 문제

가 있었는데, 워낙 겁쟁이인 나머지 간단한 외과 수술을 계속 거부했던 것이다. 루이 16세가 있을까 말까 한 용기를 쥐어짜서 신체적 문제를 해결하고, 진정한 의미의 남편이자 아버지가 된 것은 결혼 후만 7년이나 지나서였다.

7년. 긴 세월이다. 너무 긴 세월이었다. 헛되이 낭비한 이 시간 동안 앙투아네트는 경솔한 행동을 반복했고 민심은 떠나갔다.

숨을 죽이고 발톱을 갈고 있던 반오스트리아파는 반루이 16세파(왕위를 노리는 남동생과 사촌), 반앙투아네트파(그녀의 마음에 들지 못한 귀족들)와 손을 잡았고, 궁정 밖의 반왕정파까지도 가세해 일대 세력을 형성했다. 게다가 선대 루이 14세 말기(전쟁을 너무 많이 했다)부터 줄어들기 시작한 국고는 선대 루이 15세 때(낭비와 한랭기로 인한 흉작 때문에) 더욱 줄어서 이제는 바닥을 드러냈기 때문에, 상층부부터 말단까지 불만이 가득 쌓여 있었다. 어느 쪽에 세금을 매기려 해도 다들 들고 일어나는 바람에 왕은 속수무책으로 방관할 수밖에 없었고, 경제는 한층 악화되는 연쇄적 악순환이 일어났다. 그런 상황에서 대를 이을 왕자가 태어났다고 한들 온 나라가 들뜰 리는 없었다.

답답한 분노는 해결의 길을 열고자 희생양을 찾았다. 루이 16세가 여성에게 관심이 적은 것도 앙투아네트에게는 불운이었다. 역대 프랑스 왕들에게는 '공식 총희'가 있어서 그들이 완충재 역할을 맡고 있었다. 총희는 단순한 애첩이 아니라 왕의 여러 상대 중에서 선택받

은 단 한 명이며, 궁전에서 왕비보다 넓은 거실을 차지하고 특별 행사 때마다 궁정의 화려함을 독점하는 존재였다. 그 대신 정책이 실패하거나 적자가 쌓이면 "총희가 정치에 간섭했기 때문이다", "총희가 사치를 부렸기 때문이다" 하는 모든 증오를 떠안아야 했다(루이 15세 대신 정무를 보던 퐁파두르 부인이 반쯤 과로사한 것도 당연한 일이다).

이렇듯 역대 왕비들은 총희의 그늘에 가려진 덕분에 보호받았는데, 루이 16세는 총희가 없었기 때문에 앙투아네트가 눈에 띌 수밖에 없었고 "친구를 대신 자리에 앉혔다", "의상비로 나라를 거덜 내는 적자 부인이다" 등등 그녀에게 직접 증오가 쏟아지게 되었다.

아이러니하게도 이러한 비난은(자업자득인 부분도 있었지만, 전혀 근거 없는 뒷말도 많았다) 앙투아네트가 화려한 놀이를 절제하고 왕위 계승자인 아들을 키우는 어머니로서, 그리고 왕비로서 드디어 자각을 가지기 시작했을 때 쏟아져 나왔다. 마리아 테레지아가 걱정한 일이 그대로 일어나고 있었다. 그러나 이 위대한 정치가는 딸이 어머니를 가장 필요로 하는 순간에 이미 세상을 떠나고 없었다.

역사의 큰 해일이 다가오고 있는 가운데, 결단력이 부족한 왕과 모든 일에 지식이 부족한 왕비는 그저 휩쓸려 갈 것이 뻔했다.

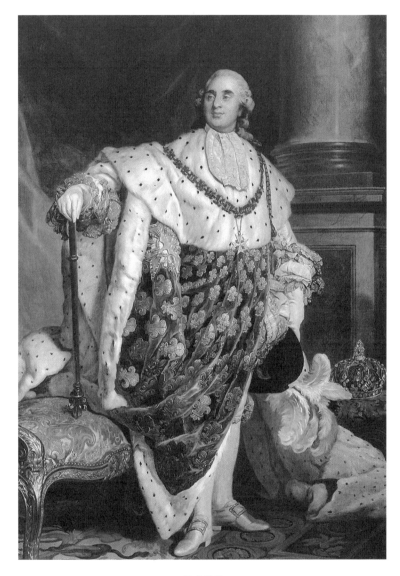

루이 16세

그림에서 느껴지는 죽음의 그림자

〈마리 앙투아네트와 아이들〉은 앙투아네트가 32세 때 그려진 초상화다. 이 그림을 그린 이는 당시 가장 성공한 여성 화가 엘리자베트 비제 르브룅이었다. 8년여 전에 처음 그렸던 왕비의 초상화가 앙투아네트의 마음에 꼭 들어, 이후 앙투아네트 전속 화가가 되다시피 해 그녀의 그림을 20점 이상 그렸다. 당시 초상화가는 의상의 색과 질감을 얼마나 사실적으로 표현하느냐로 평가받았다고 하는데, 비제 르브룅은 거기에 더해 대상을 실제보다 더욱 우아하게 그리는 방법을 알고 있었기에 귀족 여성들에게 특히 인기를 끌었다.

그중에서도 이 작품은 비제 르브룅의 뛰어난 솜씨가 부드러운 필치로 표현된 수작이라는 평을 듣는다. 여성으로서 한창때를 맞이한 왕비의 아름다움, 아이들의 사랑스러운 몸짓, 치맛자락에 테를 두른 모피와 레이스의 섬세한 묘사. 색채 면에서도 화려한 붉은색을 기조로 하면서 전체적으로는 조용하고 차분한 인상을 주어 완성도가 높다.

그럼에도 당시 이 그림은 그다지 호의를 얻지 못했다. 화가 탓이 아니라 모델이 너무 미움을 받았기 때문이다. 때마침 유명한 '목걸이 사건(앙투아네트의 이름을 이용한 사기 사건)'이 유쾌하지 못한 결말을 맞

은 뒤였다(그림에서 목걸이를 하고 있지 않은 것은 그 때문일까?). 방탕하고 오만한 적자 부인이 그림으로 자신의 악평을 수습하려 한다, 그러니까 이 그림은 다정하게 아이를 안은 가정적인 왕비의 이미지를 국민에게 주입하려는 프로파간다 회화다, 라며 몰아세운 것이다. 확실히 그러한 의도가 없었다고 말할 수는 없다. 뒤늦게나마 앙투아네트는 '국모'의 이미지로 경애 받았던 마리아 테레지아를 따라 하려고 한 것 같다. 너무 늦긴 했지만…….

따스한 색채로 그려진 어머니와 아이들의 애정 넘치는 한때. 하지만 그림에서는 어쩐지 행복하다는 느낌이 들지 않는다. 인물들은 제각기 다른 곳을 바라보고 있고, 앙투아네트의 표정도 어딘지 모르게 텅 빈 느낌을 준다. 장남이 가리키는 녹색 유아용 침대 안에는 아무도 없고, 어쩐지 기분 나쁘게 검은 입을 벌리고 있다. 그도 그럴 것이 여기서 잠들어 있던 차녀가 죽은 지 얼마 되지 않은 시점이다. 이 그림은 아이를 잃은 가여운 왕비라는 또 다른 메시지도 전하고 있는 것이다.

그러나 "빵이 없으면 과자를 먹으면 되잖아"라고 막말을 던진(물론 이 말은 반앙투아네트파가 흘린 유언비어지만) 왕비를 이제 와서 누가 가엾게 여길까? 애초에 장기간에 걸친 빈곤과 굶주림 탓에 국민들에게 죽음은 너무 일상적인 일이었고, '오스트리아 여자'에게 동정할 여지 따위는 없었다. 혁명이 일어난 것은 이로부터 불과 2년 뒤다.

그림을 감상하는 우리는 이 가족에게 물밀듯이 닥쳐오는 혁명의 기운을 느끼고 암담해하지 않을 수 없다. 운명은 아무런 죄도 없는 아이들에게 너무도 잔혹했다. 어떤 의미로는 혁명 직전에 병사한 장남 루이 조제프[침대(=죽음)를 가리키고 있는 아이]가 가장 운이 좋았다고 할 수 있다. 어머니의 무릎 위에 있는 차남 루이 샤를은 형이 죽은 뒤 왕위 계승자가 되는 바람에 기요틴으로 끌려가는 것보다 처참한 꼴을 당했다. 철이 들 무렵부터 유폐되어 마지막에는 빛도 들지 않는 독방에서 동물 이하의 취급을 받으며 혼자서 서서히 죽어간 것이다. 장녀 마리 테레즈는 유폐되었을 때가 사춘기인 13세였고, 여성이었던 만큼 4년간의 감옥 생활이 입에 담을 수 없는 지옥이었을 것이다. 마리 테레즈는 인질 교환으로 오스트리아로 돌아가지만, 얼마 지나지 않아 실어증 비슷한 증상을 보였다고 한다(그래도 어쨌든 마리 테레즈만은 살아 돌아온 셈이다).

패전국의 어린 왕자가 처형될 때 "왜?"라고 묻자 "왕의 자식이기 때문"이라는 대답이 돌아오는 그리스 비극이 있다. 루이 16세의 아이들의 가혹한 운명도 왕의 자식으로 태어났다는 이유밖에 없었다.

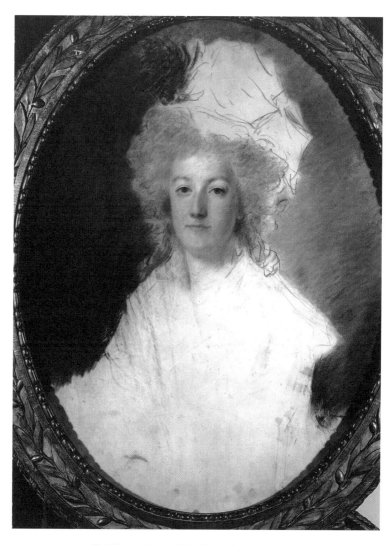

알렉산드르 쿠샤르스키, 〈마리 앙투아네트〉(1790년경)
튀일리궁 유폐 중에 그려졌지만 미완성이다.

기요틴의 결말

혁명 후 국왕 일가는 앙투아네트의 연인 페르젠의 도움을 받아 국외로 도망하고자 했지만, 실패했다. 유폐된 뒤에도 오스트리아에 무력간섭을 요청하는 등 수면 아래서 갖은 노력을 했으나 끝내 혁명정부에 의해 먼저 루이 16세가, 그다음에는 앙투아네트가 기요틴의 이슬이 되었다. 20세기 오스트리아 문학을 대표하는 슈테판 츠바이크는 앙투아네트의 파란만장한 생애를 평범한 인간이 가혹한 운명을 거쳐 불멸의 존재가 될 때까지의 이야기라고 평했다. 그는 앙투아네트 전기에 다음과 같이 적었다.

> 때때로 예술가가 세계를 아우르는 대단한 소재 대신에 사소해 보이는 소재를 통해 자신의 창작력을 증명하는 것처럼, 운명 역시도 별볼 일 없는 주인공을 찾아낸다. 그래서 부서지기 쉬운 재료를 가지고도 최고의 긴장감을 탄생시킬 수 있다는 것을, 또한 연약하고 의지가 부족한 영혼을 통해서도 위대한 비극을 전개할 수 있다는 사실을 증명해 보일 때가 있다. 그때 우연히도 주역을 맡게 된 가장 아름다운 비극의 예가 마리 앙투아네트다.
>
> ―슈테판 츠바이크,《마리 앙투아네트》

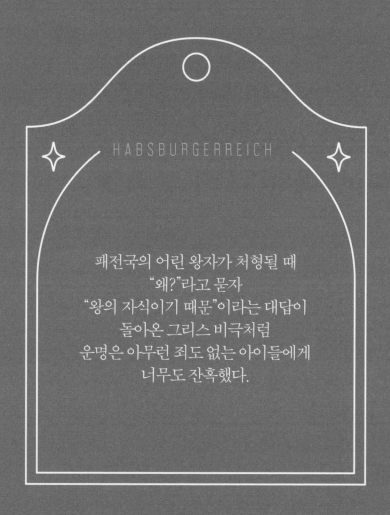

HABSBURGERREICH

패전국의 어린 왕자가 처형될 때
"왜?"라고 묻자
"왕의 자식이기 때문"이라는 대답이
돌아온 그리스 비극처럼
운명은 아무런 죄도 없는 아이들에게
너무도 잔혹했다.

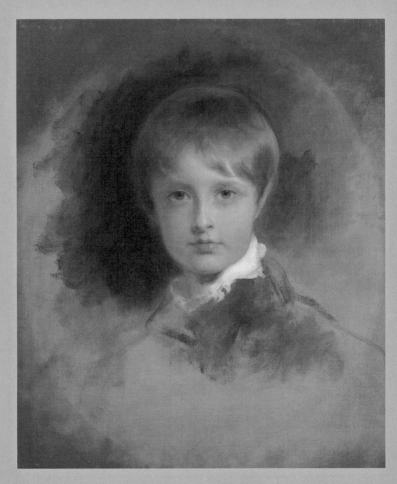

1818~1819년, 유화, 하버드대학교 포그미술관, 58×49cm

제10장

토머스 로런스,
로마 왕
(라이히슈타트 공작)

Habsburgerreich

나폴레옹의 모습

토머스 로런스는 조지 3세의 궁정화가였는데 모델을 실물보다 매혹적으로 그리는 재능 덕분에 인기를 끌어 조국 영국뿐 아니라 전 유럽의 왕족, 귀족들에게 초상화 의뢰가 끊이지 않았다. 50세 무렵에는 확고부동한 초상화의 대가로서 아헨에 초빙되었고, 이를 계기로 1년 반에 걸쳐 각국 궁정을 돌며 빈에도 와서 초상화를 그렸다. 이 초상화가 그때의 작품 중 하나다.

7, 8세쯤 되어 보이는, 한눈에 봐도 총명해 보이는 소년. 그 나이다운 통통한 뺨의 윤곽이 부드럽고, 모양 좋은 입술, 오똑한 콧날, 반짝이는 금발, 이쪽을 똑바로 응시하는 큰 눈이 인상적이다. 자라면 분명 아름다운 청년이 될 것 같다. 그것도 단순히 아름답기만 한 것이 아니다. 눈빛에는 강한 힘이 있고, 입체감 있는 둥글고 넓은 이마에서는 지성이 느껴진다. 필시 뛰어난 인물이 될 것이다.

어쩌면 이 모든 것은 단순히 로런스의 보정 효과 아닐까? 상대를 기쁘게 하는 게 특기인 그의 붓이 있지도 않은 아름다움을 캔버스 위에 날조한 건 아닐까? 아무래도 이번엔 그렇지 않은 듯하다. 소년의 용모가 뛰어나다는 사실, 소년이 10년 뒤 키 186센티미터의 미목수려한 청년이 되어 여성들을 한숨짓게 했다는 사실을 수많은 사람이

증언했다. 그러나저러나 그 시대의 합스부르크가에 이토록 뛰어난 인재가 있었을 줄이야…….

그림 속 소년은 누군가를 떠오르게 한다. 특히 수려한 이마와 큰 눈이, 과거 유럽을 혼자서 뒤흔든 희대의 영웅과 겹쳐진다. 어쩌면 화가는 무의식중에 다비드가 그린 유명한 초상화 〈서재에 있는 나폴레옹〉을 떠올리지는 않았을까? 왜냐하면 이 아이야말로 '혁명의 아들'과 '고귀한 순혈' 사이, 다시 말해 나폴레옹과 합스부르크가 황녀 사이에서 태어난 적자이기 때문이다. 그 아이가 왜 프랑스가 아닌 오스트리아 궁정에 있는가 하면…….

프랑스혁명 직후, 앙투아네트가 도움을 청했던 큰오빠 요제프 2세가 아이를 남기고 갑작스럽게 사망하자 남동생 레오폴트 2세가 그 뒤를 이었다. 그도 최선을 다했지만 2년도 안 되어 병사했기 때문에 제위는 아들 프란츠 2세에게 넘어갔다. 프란츠에게 앙투아네트는 얼굴 한번 본 적 없는 고모였다. 자신의 왕조를 위험에 빠뜨리면서까지 구할 이유는 없다고 생각했는지, 그는 합스부르크가의 여성이 이국에서 기요틴에 참수되는 것을 굳이 막지 않았다.

이 황제는 훗날 자신의 딸을 희생양으로 적에게 바치게 되는데, 그전에 먼저 지독한 패전을 경험해야 했다. 프란츠 2세는 "벼락출세한 코르시카 촌뜨기"라고 깔보고 있던 상대와 네 차례 싸워서 참패 후 면전에서 모욕을 당하고(분한 눈물을 흘린 이유다), 차례차례 영토를 잃

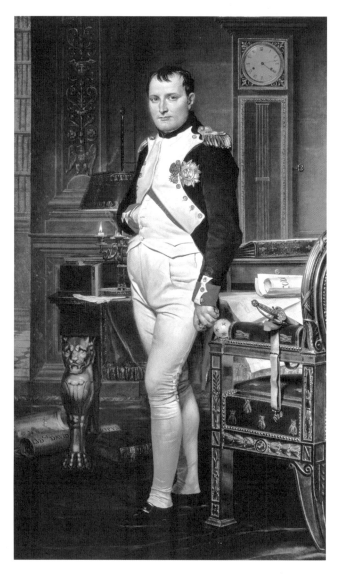

자크 루이 다비드, 〈서재에 있는 나폴레옹〉(1812년)

은 끝에 신성로마제국의 황제 자리도 포기하게 되었다.

이미 해체한 것이나 다름없던 신성로마제국이었지만 이로써 정식으로 완전히 소멸하게 된 것인데, 먼 옛날 루돌프 1세와 막시밀리안 1세의 고군분투를 생각하면 가슴이 미어진다. 결국 프란츠 2세는 이제까지 '합스부르크 세습령'이라고 부르던 오스트리아와 그 주변만을 '제국'으로 개칭하고, 스스로 오스트리아제국 초대 황제 프란츠 1세를 칭하며(복잡해지므로 여기서는 그냥 프란츠 2세로 통일한다) 그럭저럭 체면을 유지하는 수밖에 없었다.

성스러운 피의 흥정

그러나 아직 굴욕은 끝나지 않았다. 나폴레옹은 사랑하는 아내 조제핀이 더 이상 아이를 낳을 가망이 없다는 걸 깨닫자 이혼한 뒤 새로운 황비, 그것도 자신을 더욱 가치 있게 만들어줄 유서 깊은 왕가의 공주를 물색하기 시작했다. 보나파르트왕조의 정통성을 인정받고 영속하고자 하는 집념 때문이었다. 처음에는 러시아의 로마노프왕조를 노렸지만, 당장이라도 출산할 수 있는 상대가 좋을 것 같다는 생각에 마음을 바꾸어 프란츠 2세의 딸 마리 루이즈를 선택했다.

그렇다. 그야말로 신에게 공물을 바치듯이 딸을 제공한 것이다. 그러나 나폴레옹의 명령에 누가 거역할 수 있겠는가? 더구나 상대는 겁쟁이 프란츠 2세였으니 말이다.

한심한 아버지는 그렇게 딸을 적에게 내주고 말았다. 이는 몇 세기 동안 완강하게 거부했던 천한 피를 합스부르크가에 섞는 것이기도 했다. 당연히 마리 루이즈의 충격은 컸다. 대고모 앙투아네트를 기요틴으로 끌고 간 적국 프랑스가 무서웠고, 마리 루이즈 자신도 나폴레옹 군대가 쳐들어오는 바람에 왕궁에서 두 번이나 도망친 기억이 있었다.

나폴레옹이 후계자를 위해 신부를 찾고 있다고 들었을 때 아직 운명을 몰랐던 그녀는 "다음 왕비가 될 분이 가엾다"고 친구에게 편지를 썼을 정도다. 그 '가엾은' 입장에 내몰린 18세의 마리 루이즈는 40세의 뚱뚱한 중년 나폴레옹과 어쩔 수 없이 결혼하게 되었다.

누가 봐도 패전국의 가련한 공주 그 자체다. 그러면 보통 동정심 때문에라도 인기가 올랐을 텐데, 이상하게도 마리 루이즈는 평판이 나빴다. 미인이 아니었다는 이유도 있겠지만, 그 이전에 그녀는 어딘가 둔하면서도 냉담한 듯한 무신경한 면이 있어서 인간적인 재미나 매력이 느껴지지 않았다. 과거 튀일리궁의 같은 방에서 같은 고민을 품고 살았던 대고모 앙투아네트에게도 관심이 없어서 그녀에 대해 누군가에게 물어보는 일도 없었고, 유해가 지금 어디에 있는지도 전

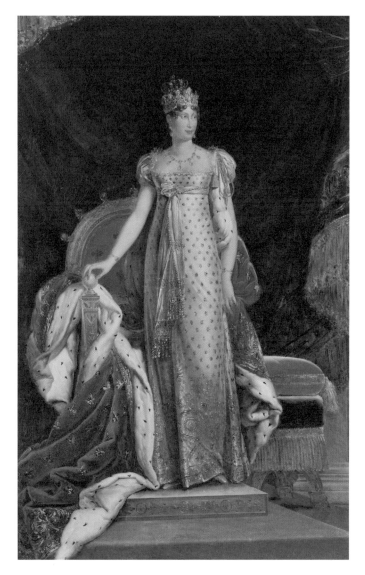

마리 루이즈의 초상(1811년경)

혀 관심을 두지 않았다. 그런 반면 처음에는 싫어했던 나폴레옹이 매우 정중하게 자신을 대우하고 선물 공세를 하자 "오히려 그분이 날 두려워하고 있어요"라고 말하며 새로운 환경에 적응하는 정도가 아니라 사랑까지 느꼈다고 한다.

그런 주제에 결혼 이듬해에 낳은 아들(태어나자마자 바로 '로마 왕'이라는 칭호를 얻었다)은 유모에게만 맡겨두고 처음부터 끝까지 조금도 관심을 보이지 않았다. 심지어 4년 뒤에 엘바섬으로 유배된 나폴레옹이 섬에서 가족들과 살고 싶어 한다는 걸 알게 되자 "가까운 시일 내에 방문할게요"라는 약속의 편지를 보내고는 냉큼 아들을 데리고 친정인 빈으로 돌아가버렸다. 이처럼 늘 자기 자신이 가장 소중한 여성이었다. 인기가 없는 것도 수긍이 간다.

어쨌든 프란츠 2세는 친정에 돌아온 딸을 맞아들이고 합스부르크 령 파르마공국의 통치를 맡겼다(사실 정치적인 부분은 신하인 나이페르크 백작이 담당했다). 다만 파르마로 떠날 때 아들을 빈 궁정에 남겨두는(나폴레옹 잔당에게 납치되는 것을 두려워했기 때문에) 조건이었다. 어머니라면 자기 아이와 떨어지고 싶지 않다고 조금은 주저할 텐데 마리 루이즈는 조금도 망설이지 않고 즉각 출발했고, 그 뒤로도 손꼽을 수 있을 정도밖에 돌아오지 않았다. 아버지를 잃고 어머니에게 버림받은 아들이 외로워하는 것을 알면서도 "몇 월 며칠에 돌아갈게요" 하고 약속하고는, 막상 그 날짜가 다가오면 바쁘다며 약속을 깬 것도 부지기수였다.

고귀함을 자랑하는 합스부르크의 영혼이라 천한 피가 흐르는 아들을 싫어했던 걸까? 그러나 꼭 그렇지만도 않은 것 같다. 왜냐하면 마리 루이즈의 기묘한 숙명은 또다시 신분이 낮은 상대에게로 이어져 있었기 때문이다. 심지어 이번 상대는 평민 출신(나폴레옹은 일단 하급 귀족이었다)인 나이페르크 백작이었다. 두 사람 사이에 이미 혼외 자식이 두 명이나(정식 남편 나폴레옹이 유배지에서 여전히 아내의 방문을 기다리는 동안에!) 태어났다. 빈으로 거의 돌아가지 않은 데는 아무래도 이 이유도 있었던 듯하다.

훗날 나이페르크 백작과의 귀천 상혼은 정식으로 허가받지만, 혼전 출산에 대해서는 오랫동안 비밀로 해왔기 때문에 사춘기에 이 사실을 알게 된 아들의 충격은 컸다. 결국 아버지를 배신한 어머니에게 환멸을 느꼈는지 "어머니는 영웅인 아버지에게 걸맞은 여성은 아니었다"라고 친구에게 말했다고 한다.

고귀한 죄수

소년이 빈에 오게 된 것은 1814년, 그가 3세 때였다. 그 나이라면 자신이 처한 상황을 전혀 파악하지 못했을 것이다. 이사한 곳에서는 프

랑스어를 말하는 것도 읽는 것도 엄격히 금지되었고, 궁정 밖으로 나가지도 못했으며, 아버지는 만날 수 없고 어머니도 거의 모습을 보이지 않았으니 급변한 환경 때문에 어린 마음에 필시 불안했을 것이다. 무엇보다 주위 사람들의 곤혹스러워하는 태도가 전해지지 않을 리 없어서 아이는 점차 자신의 미묘한 입장을 깨달았다.

합스부르크가 입장에서 나폴레옹은 너무나 증오스러운 적이었다. 국토를 유린당했을 뿐 아니라 협박당해 황녀를 내주어야 했던 굴욕을 모두가 뼈저리게 경험했기 때문이다(그렇기에 지금 마리 루이즈의 '난행'을 나무랄 수 있는 사람은 없었다). 소년은 그렇게 증오하는 적의 친자식이다. 하지만 귀엽고 영리하고 거기다 현 황제의 피를 잇는 손자이기도 해서 이 아이를 볼 때마다 한층 복잡한 마음이 들지 않을 수 없었다. 당시 실세였던 메테르니히 재상은 그를 뒤에서 '작은 나폴레옹'이라고 부르며 대놓고 귀찮아했다[이와는 별개로 훗날 빅토르 위고가 나폴레옹 3세를 큰 나폴레옹과 대비되는 '나폴레옹 르 프티(=작은 나폴레옹)'라는 이름으로 부르기도 한다]. 확실히 소년의 존재는 합스부르크가 입장에서는 짐 이외에 아무것도 아니었다.

바깥 환경은 한층 더 위험해져 있었다. 불안정한 정치 정세 가운데 영웅의 핏줄에 기대하며 나폴레옹 2세(소년은 아버지가 퇴위한 직후, 정말 잠깐이지만 나폴레옹 2세로서 명목상의 황제 자리에 올랐다)를 추대하려는 타국의 움직임이 계속되는 것도 오스트리아로서는 두통의 씨앗이었다.

그래서 가능한 한 다른 사람 눈에 띄지 않도록 숨어 지내는 것이 최선이라고 합의해 작은 나폴레옹은 '합스부르크의 고귀한 죄수'로, 다시 말해 거의 감금당하다시피 했다. 그는 이미 프랑스에서 여러 권리와 로마 왕의 칭호도 박탈당했던 터라 7세 때 프란츠 2세에게 라이히슈타트 공작이라는 작위를 새로 받기도 했다. 나폴레옹과의 관계를(당사자도 대내외적으로도 모두) 잊게 해 보나파르트가와 접촉을 끊고 합스부르크가에만 소속되게 하려는 의도였다.

그러나 시간이 흐르며 라이히슈타트 공작은 정체성의 위기를 극복하기 위해 아버지 나폴레옹에게서 자신의 뿌리를 찾을 수밖에 없었다. 아버지가 매도당하면 당할수록 희대의 영웅호걸인 아버지의 존재를 한층 의식하게 되었다.

나폴레옹은 '백일천하' 후 세인트헬레나섬에서 유배 중이다가 그곳에서 병으로 죽었다. 그 소식을 들은 10세의 라이히슈타트 공작은 크게 소리 내어 울었다고 한다. 그 후 금지된 문헌을 비밀리에 닥치는 대로 읽고 아버지를 숭배하며 자신이 나아갈 길을 확인하고, 아버지와 같은 군인으로서 제 몫을 하는 사람이 되기로 결의한다. 이렇게 되면 오스트리아는 시한폭탄을 끌어안은 셈이니 메테르니히는 점점 고삐를 세게 조일 필요를 느꼈다.

라이히슈타트 공작의 교제 범위는 좁았지만, 상당한 미청년이어서 여러 염문설이 떠돌았다. 그 상대로 추정되는 사람 중에는 황제의

차남 카를 대공(마리 루이즈의 남동생)과 19세의 나이에 결혼한 바이에른 왕녀 조피도 있었다. 지적이고 아름다운 조피는 라이히슈타트 공작보다 여섯 살 연상이었다. 자유로운 바이에른과 비교해 너무 엄격한 빈 궁정에 좀처럼 익숙해지지 못하고 있던 조피는 자신과 마찬가지로 절반은 이방인이라 고독했던 라이히슈타트 공작과 서로 마음을 기대게 된다. 피가 이어지지 않은 숙모와 조카는 처음에는 누나와 남동생처럼, 시간이 지날수록 연인처럼 점점…….

조피 대공비는 머리 회전이 느린 남편을 지켜워했고 전혀 애정을 느끼지 못했다. 6년 동안이나 아이가 생기지 않은 것도 있어서 자주 라이히슈타트 공작을 불러 무도회나 오페라, 마차 산책에 나섰다. 사람들의 빈축을 사도 개의치 않았다. 훗날 '합스부르크가의 유일한 남자'로 불리는 여걸로서의 면모를 일찍이 발휘했다고 할까?

조피는 25세 때 드디어 장남 프란츠 요제프를 낳지만, 아이러니하게도 그 무렵부터 라이히슈타트 공작이 병으로 앓아눕게 된다. '하얀 흑사병'으로 불리며 두려움의 대상이던 당시의 불치병 폐결핵이었다. 아버지 나폴레옹은 땅딸막한 체형이지만 가슴은 넓은 편이었다. 그러나 아들은 어머니를 닮아 늘씬한 장신이었지만 흉곽이 좁고 어릴 적부터 건강한 편은 아니었다.

라이히슈타트 공작은 황제에 의해 헝가리 제60연대 대대장으로 임명되었다. 물론 메테르니히의 입김이 닿은 만큼, 이름은 헝가리지

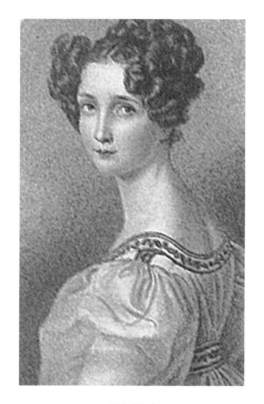

조피 대공비

만 지령 본부는 빈에 있어서 궁정에서 다닐 수 있는 거리였다. 그래도 라이히슈타트 공작은 이 지위에 긍지를 가졌고, 드디어 위대한 아버지의 아들인 것을 모두에게 증명할 수 있다고 야심을 불태웠다. 하지만 마음처럼 몸이 따라주지 않았다. 그래서 더욱 기를 쓰고 노력했다. 육체의 약함을 정신으로 커버하기 위해 무리에 무리를 거듭하며, 누가 봐도 이상할 정도로 비쩍 말라서 목소리마저 나오지 않게 될 때까지 그는 의사의 충고를 듣지 않았다. 피를 토하고 쓰러져도 단기간 요양한 뒤 곧바로 군대로 복귀하기를 반복했기 때문에 병세는 악화될 뿐이었다.

부모와 자식의 엇갈림

빈의 겨울은 혹독하다. 따뜻한 나폴리에서 요양하길 권하는 의사도 있었지만, 메테르니히는 이를 허락하지 않았다. 영웅의 피를 이은 미청년이 일단 이탈리아 땅을 밟으면 사람들이 입을 모아 "나폴레옹 2세를 국왕으로!"라며 합창할 것이 자명했다. 이미 프랑스에서도 민중들이 광장에 모여 "나폴레옹 2세 만세!"를 외쳤다는 신문 기사가 실린 참이었다. 국익을 위해서라도 라이히슈타트 공작은 끝까지 빈

에 머물러야 했다.

조피의 헌신적인 간병으로(그는 조피를 "다정한 미의 천사"로 부르며 감사하고 있었다) 라이히슈타트 공작은 간신히 겨울을 넘기고 3월에 21세의 탄생일을 맞이할 수 있었다. 그렇다고 해도 누가 봐도 이미 남은 수명이 길지 않은 것은 분명했고, 본인도 반쯤 예감했던 것 같다. 5월에 들어서자 라이히슈타트 공작은 어머니를 불러달라, 어머니를 한번 만나고 싶다 간청했다. 놀랍게도 마리 루이즈는 아들이 죽을병에 걸렸다고 알린 지 2년이 넘었는데도 여태 발걸음을 옮기지 않았던 것이다.

대신이 여러 차례에 걸쳐 "이제 정말 남은 시간이 없다", "아들이 살아 있는 동안에 만나고 싶지 않은 것이냐"라는 편지를 보낸 끝에, 드디어 차가운 어머니는 파르마를 떠났다. 하지만 빈으로 곧장 오지는 않았다. 도중에 있는 온천지에서 며칠 쉬고 나서(나이페르크 백작은 이미 세상을 떠난 후라 또 다른 남자와의 사이에서 아이를 낳았거나 유산을 한 건 아닐까 하는 소문도 돌았다) 느긋하게 병실 문을 열었다. 죽음을 눈앞에 둔 아들이 완전히 포기하고 있던 6월 말의 일이었다.

이런 어머니인데도, 아니, 이런 어머니이기에 오히려 아이는 더욱 매달리고 싶어지는 걸까? 가엾은 라이히슈타트 공작은 마리 루이즈의 문병에 기뻐하며 다시금 살아갈 힘을 발견했는지 놀랍게도 한 달을 더 살았다. 하지만 거기까지였다. 로마 왕이라 불리고, 나폴레옹

2세라 불리며 큰 가능성을 품고 있었지만, 무엇 하나 이루지 못한 채 라이히슈타트 공작으로서의 짧고 불행했던 일생을 끝냈다. 능력과 야심이 있고 대중의 인기를 독차지할 만큼 축복받은 외모까지 지녔지만 제대로 피어보지도 못한 채 허무하게 지다니 얼마나 원통했을까?

20년 뒤, 나폴레옹 보나파르트의 조카(남동생의 아들)가 황제 나폴레옹 3세가 되어 프랑스에 군림한다. 만일 라이히슈타트 공작이 살아 있었다면 그 자리는 그의 차지였을 것이다. 라이히슈타트 공작은 결혼하지 않았으므로 그의 죽음과 함께 나폴레옹 보나파르트의 직계는 끊겼다. 그러나 아이는? 라이히슈타트 공작은 아이를 남기지 않았던 걸까?

라이히슈타트 공작이 죽기 열흘쯤 전에 조피는 두 번째 아이 막시밀리안을 낳았다. 조피와 라이히슈타트 공작이 병실에서 친밀하게 지냈던 것은 잘 알려져 있어서 아이가 태어나기 전부터 조피가 남편이 아닌 라이히슈타트 공작의 아이를 임신하고 있다는 소문이 반쯤 공공연하게 돌고 있었다. 하지만 진위는 밝혀지지 않았다. 만일 막시밀리안이(유달리 야심가라는 의미에서는 나폴레옹과 닮았다) 라이히슈타트 공작의 피를 이었다면, 나폴레옹의 피는 한동안 더 합스부르크가에 흐르고 있었다고 할 수 있을 것이다.

어찌 됐든 라이히슈타트 공작은 쇤브룬궁전 내의 합스부르크가

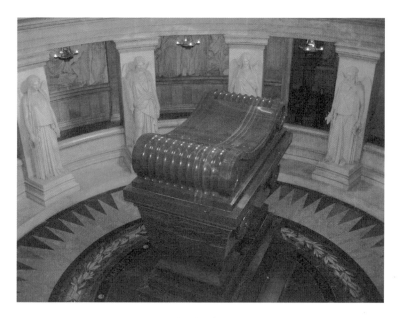

나폴레옹의 묘
라이히슈타트 공작의 묘도 나란히 있다.

묘지에 묻혔다. 이후 한 세기가 지나는 동안 오스트리아는 다시 거칠게 짓밟히게 된다. 오스트리아가 낳은 히틀러라는 이름의 괴물이 독일로 이주해서 그 나라의 총통이 되어 신성로마제국의 '제3제국' 건설을 외치며 오스트리아를 합병한 것이다. 그는 이미 프랑스를 지배하에 두었는데, 회유책을 위해 라이히슈타트 공작의 유해를 프랑스로 옮겼다. 그렇게 되어 지금(이 얼마나 신기한 인연인가) 나폴레옹 부자는 파리의 앵발리드에서 영원히 함께 잠들어 있다.

HABSBURGERREICH

'혁명의 아들'과
'고귀한 순혈' 사이에서 태어난
작은 나폴레옹은
고독한 삶을 살다가
죽어서나마
아버지와 함께하게 되었다.

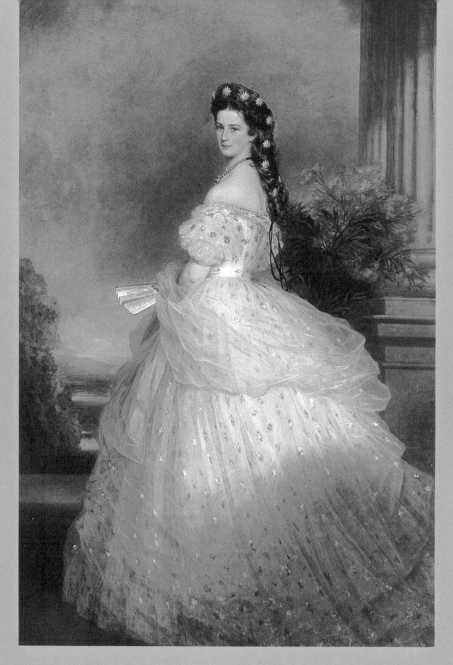

1865년, 유화, 빈미술사미술관, 255×133cm

제11장

프란츠 사버 빈터할터,
엘리자베트 황후

Habsburgerreich

어머니의 사랑과 장기 정권

프란츠 2세가 사망하자 장남 페르디난트 1세(300년 전의 선조와 같은 이름이다)가 뒤를 잇는다. 무거운 지병 탓에(아무래도 그 역시 근친혼의 희생자였던 듯하다) 정치 능력도 그렇고 후계자를 남기는 일도 힘들 것 같았는데, 오히려 그 편이 다루기 쉬워서 좋다는 재상 메테르니히 때문에 13년간 허수아비로서 옥좌에 계속 앉아 있었던 것이다.

그러나 보수 반동 체제를 향한 비난이 거세지자 메테르니히는 영국으로 망명했고, 페르디난트 1세도 퇴위하지 않을 수 없게 되어 다음 황제를 누구로 하느냐가 골칫거리가 되었다. 계승 순위를 따지면 페르디난트의 남동생인 46세의 카를 대공이 되어야 했다. 하지만 그러기에는 강력한 반대자가 있었다. 누구일까? 바로 카를 대공의 아내 조피였다. 조피는 이렇게 어리석은 사람이 황제가 되면 합스부르크가는 멸망한다고 주장했다(정말 그 말대로였다).

이제는 그 누구보다 합스부르크를 대표하는 인물이자 '합스부르크가의 유일한 남자'라는 별명까지 얻은 조피 대공비는 좋은 때를 만났다면, 그리고 만일 아들이 없었다면, 러시아의 예카테리나 여제처럼 남편을 죽이고 스스로 제위에 올랐을지도 모른다. 다행히 그녀에게는 우수한 장남 프란츠 요제프가 있었다. 어렸을 때부터 엄격한 제

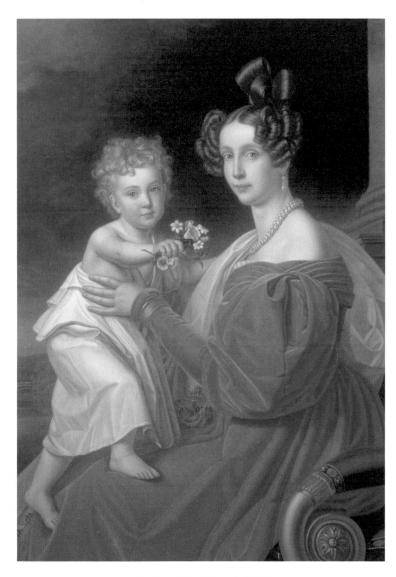

프란츠 요제프를 안은 조피 대공비

왕 교육을 받은 아이를 황제로 세우면, 저물어가는 합스부르크왕조를 다시 한번 되살리고 국민의 불만을 달랠 수 있을 것이었다. 이는 주위에서도 찬성해 왕관은 무기력한 아버지 카를 대공을 용케 피해 아들에게 인도되었다.

결국 조피의 생각이 맞았다. 늠름한 18세 청년 황제의 탄생을 사람들은 열렬히 환영했고, 프랑스의 2월혁명에서 번진 빈 3월혁명은 금방 수습되어 헝가리 봉기도 진압할 수 있었다. 프란츠 요제프는 어머니 조피와 돌아온 메테르니히를 정치 고문으로 삼아 신중하고 근면하게 제국을 운영하며 재위 68년이라는 놀라운 장기 정권을 유지했다. 이는 프란츠 요제프였기에 가능했던 일로, 다른 사람이었다면 이렇게 잘되지 않았을 것이다.

단 한 번의 반항

프란츠 요제프는 어머니의 통치력을 전폭적으로 신뢰했고 평생 순종적으로 행동했다. 단 한 번만 제외하고 말이다. 그러나 그 한 번의 여파가 매우 컸다.

합스부르크가의 가훈 "전쟁은 다른 이들에게 맡겨라. 너 행복한

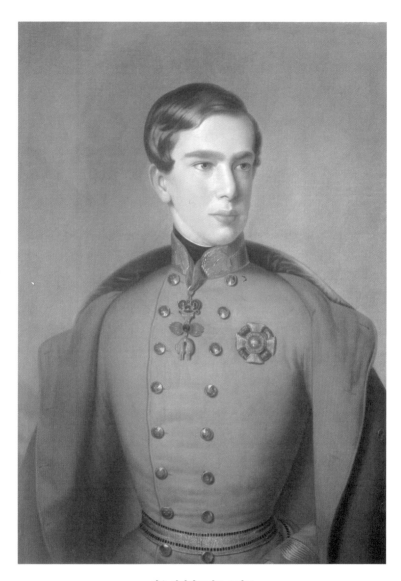

젊은 시절의 프란츠 요제프

오스트리아여, 결혼하라!"에 따라 조피는 일단 프로이센과 연을 맺으려 했지만, 비스마르크의 간섭 때문에 허무하게 실패했다. 그래서 차선책으로 자신의 여동생의 딸, 즉 프란츠 요제프의 사촌인 바이에른공국의 공주 헬레네를 선택한다. 정숙하고 착실한 이 조카딸이라면 아들을 곁에서 지지해주리라 생각했기 때문이다.

주도면밀하게 설정된 대면 자리에서 프란츠 요제프는 금세 사랑에 빠졌다. 헬레네에게? 아니다. 상대는 그녀의 맞선에 호기심으로 따라온 15세의 여동생 시시였다. 아직 어린아이 같은 느낌이 남아 있어 자유롭고 활달하며 구김살 없이 행동하는 사랑스러운 시시, 즉 엘리자베트는 의무에 얽매여 옴짝달싹 못 하던 착실하고 융통성 없는 프란츠 요제프에게 하늘을 나는 쾌활한 작은 새처럼 보였으리라. 그는 자신과 비슷한 기질의 헬레네에게는 끌리지 않았고, 정반대 타입을 아내로 원했다. 어머니가 아무리 반대해도 소용없었다. 23세의 젊은 황제는 모든 걸 다 양보해도 이것만은 양보할 수 없다고 드물게 자신의 의지를 밀고 나가, 마치 동화에 나올 법한 약혼이 성립된다.

엘리자베트의 마음은 어땠을까? 언니를 제치고 자신이 선택받은 것은 기뻤던 것 같지만, 막상 이야기가 구체적으로 진행되자 "그분이 황제가 아니라 재봉사였으면 좋았을 텐데" 하고 불안한 마음을 드러냈다. 반년밖에 남지 않은 결혼에 대비해 황비가 되기 위한 벼락치기 교육이 시작되자 사냥과 서커스를 좋아하고 공부를 싫어하던 그녀는

스트레스로 몇 번이나 히스테리를 일으켰다고 한다. 앙투아네트와 마찬가지로 좀 더 작은 나라의 왕비나 대공비같이 자신의 그릇에 맞는 지위에 올랐다면 역사에 이름을 남기는 일은 없어도 행복한 인생을 보낼 수 있었을 텐데. 언니의 맞선에 따라간 그 시점에서 운명의 톱니바퀴는 기묘하게 삐걱거리는 소리를 내기 시작한 것이다.

결혼식 당일, 마차에서 내리려던 엘리자베트는 문에 걸려서 티아라를 바닥에 떨어뜨렸다고 한다(앙투아네트가 결혼 계약서에 서명할 때 잉크가 떨어져 얼룩을 남겼던 일이 떠오른다). 어쨌든 이렇게 엘리자베트는 합스부르크가의 일원이 되었다. 하지만 이렇다 할 각오와 준비도 되어 있지 않고 사교계를 잘 몰랐던 탓에, 규칙만 가득한 궁정에서 매일매일 산처럼 쌓여 있는 수많은 공식 행사에 참석하게 되자 금세 비명을 지르고 말았다. 새벽 4시에 일어나 5시에 집무를 시작하는 워커홀릭 남편은 그녀를 새장 속 새처럼 귀여워하기만 할 뿐, 나머지는 모두 어머니 조피의 지시대로 따라달라고 말했다.

결국 장렬한 고부 전쟁의 서막이 올랐다. 수많은 전기나 최근 크게 히트한 뮤지컬 〈엘리자벳〉에서는 하나같이 젊고 아름다운 엘리자베트를 비극의 여주인공으로 그리고 있어서 조피는 그저 며느리를 괴롭히는 심술궂은 시어머니 취급을 받고 있지만, 사실 조피도 할 말이 많을 것이다. 명문 합스부르크가로 시집와서 고생한 것은 조피도 마찬가지였으니, 계속 제멋대로 구는 엘리자베트의 이기적인 행동을

허용할 수는 없었다. 황비가 된 이상 개인을 죽이고 제국의 안정을 가장 우선하지 않으면 혼돈의 유럽을 넘어설 수 없었다. 조피는 멋 부리기와 놀이를 우선하는 며느리에게 자각심을 심어주려고 필사적이었다.

결혼 이듬해, 빠르게도 장녀가 태어났다. 이때도 엘리자베트 입장에서는 시어머니에게 아이의 양육권을 빼앗긴 셈이었지만, 조피 입장에서는 소중한 손주를 도저히 미숙한 며느리에게 맡길 수 없었다. 누구 말이 옳았는지는 2년 뒤에 밝혀진다. 조피의 반대를 무릅쓰고 두 살짜리 딸을 억지로 헝가리 장기 여행에 데려간 엘리자베트는 아이를 병으로 잃고 말았다……

시어머니와 며느리 어느 쪽에도, 남편 프란츠 요제프에게도 처음 겪는 이 좌절은 결정타였다. 그 뒤 엘리자베트는 육아를 포기하고 조피는 더더욱 며느리를 불신하게 되었다. 그리하여 잇따라 태어난 1남 2녀는 전부 조피의 손에 키워졌고, 엘리자베트는 이를 대신하려는 것처럼 미용에 열중할 뿐만 아니라 마치 무언가에 쫓기듯 남편, 아이, 궁정도 모두 떠나 이곳저곳 여행을 다니며 떠도는 생활을 시작했다. '황후(Kaiserin)'가 아니라 '여행자(Reiserin)'라는 비아냥거림을 듣게 된 이유다.

완벽한 미녀

이 초상화의 주인공은 눈부시게 아름다운 28세의 엘리자베트다. 이미 카메라의 시대가 시작되어 그녀도 많은 사진을 찍었으므로, 독일인 궁정화가 프란츠 사버 빈터할터의 붓이(영국의 빅토리아 여왕이나 프랑스의 외제니 황비를 그렸을 때와 달리) 결코 아부하지 않았다는 사실은 이미 증명되었다. 미화할 필요는 없었다. 합스부르크가의 젊은 황후는 뒤편에 장식된 꽃보다도 향기롭고, 역대 어느 나라, 어느 왕가의 여성과 비교해도 1, 2위를 다툴 미녀라는 평가를 받았다.

거기다 그녀는 보다시피 섬세한 이목구비만 아름다운 것이 아니라 아이를 셋이나 낳으면서도 흡사 패션모델 같은 체형(키 170센티미터, 몸무게 50킬로그램, 허리둘레 50센티미터)을 유지하고 있었다. 그녀는 당시 크게 유행한 크리놀린(둥근 종 모양의 받침대를 한 일종의 페티코트)을 입고 있어서 치마가 마치 텐트처럼 풍성해 보이는데, 이 차림이 잘 어울리는 것은 키가 크고 허리가 늘씬한, 엘리자베트 같은 여성뿐이었다.

이 완벽한 스타일을 유지하기 위해 그녀가 얼마나 과격하게 다이어트를 하고 얼마나 열심히 운동을 했는지(승마, 펜싱, 체조, 아령), 심지어 공복에 장시간 걷기 운동을 하다 기절한 적도 있다고 하니 그 강

박관념 같은 노력에 기가 막힐 정도다.

길고 검은 머리카락은 달걀을 넣은 코냑으로 감고 매번 세 시간씩 손질했으며, 흰 피부를 유지하기 위해 우유 목욕도 했다. 돈도 일손도 시간도 엄청나게 요구되는 일이었다. 내면의, 그리고 인생의 너무나 큰 공허함을 채우기 위해 끝없이 외모를 갈고닦아야만 했다는 점에서는 애처로움마저 느껴진다. 그러나 아름다움이 큰 힘인 것은 틀림없다. 1년 중 대부분을 국외에서 보내는, 말하자면 왕족으로서 직무 유기를 하고 있는데도 국민들 사이에서 엘리자베트의 인기는 굳건했고, 오스트리아·헝가리 이중 제국이라는 무리한 체제를 펼쳤을 때도 그녀는 왕비로서 헝가리에서 열렬히 환영받았다. 하지만 유감스럽게도 아름다움에는 '시간'이라는 적이 있어서, 인간은 반드시 패배하기 마련이다. 젊음을 잃어가면서 엘리자베트는 남들 앞에 얼굴을 드러내는 것을 극단적으로 꺼리게 되었다. 얼굴을 부채로 가린 사진이 지금도 남아 있는데, 당시부터 이미 존재하던 파파라치에 대한 혐오도 미의 상실과 연관되어 있으리라는 생각이 든다.

그림으로 돌아가자. 여기서 그녀는 한창때의 화려함을 자랑하고 있다. 웅장하고 아름다운 대리석 궁전을 배경으로 비스듬하게 서서 우아하게 이쪽을 돌아보고 있는 엘리자베트. 자랑거리인 머리카락에는 별 모양 장식을 몇 개나 달고, 눈부시게 아름다운 황금 자수가 놓인 드레스를 꿈처럼 걸친 모습은 마치 자신의 아름다움을 자랑하는

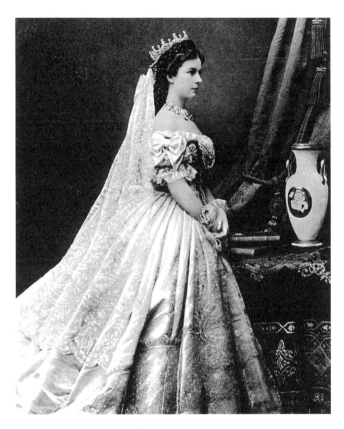

헝가리 왕비 대관식 때의 엘리자베트

것 같다. 하지만 우수 어린 눈빛은 갈 곳을 잃고 헤매고 있는 듯하다. 미소 띤 입술은 왕후에게 늘 요구되는 자세를 취하고 있지만, 눈은 조금도 웃고 있지 않다. 넓은 하늘도 그녀의 표정처럼 화창함이 부족하고, 치맛자락에서 스멀스멀 올라오는 불길한 그림자와 어우러져 그림에서 행복한 느낌은 그다지 들지 않는다.

화가의 노림수는 아니겠지만, 이 그림은 아름다움과 호사스러움 속에 숨어 있는 깊은 고독과 어두운 예감을 느끼게 해 좀처럼 잊을 수 없는 작품이 되었다. 사진이 탄생한 뒤로 초상화는 존재 의의를 잃어가고 있었으나, 엘리자베트 하면 누구나 사진이 아니라 이 작품을 가장 먼저 떠올리는 것이야말로 회화의 힘이라 할 수 있을 것이다. 이 그림을 본 프란츠 요제프가 "비의 진짜 모습을 담아낸 작품은 이것이 처음이다"라고 칭찬했다는 것도 뭐랄까, 인생의 아이러니 같다.

이 그림은 앞서 말한 뮤지컬에서도 매우 인상적인 방식으로 연출된다. 궁정 생활에 적응하지 못하고 주눅 들어 있던 소녀 시시가 후계자를 낳고 자신이 지닌 아름다움의 힘을 깨달으면서 이 모습을 한 황후 엘리자베트로 당당하게 등장해 주위를 압도한다. 그때 위에서 거대한 액자가 내려오며 무대 위 살아 있는 인간에 의한 초상화가 탄생한다(빈의 관객들이 거의 짖듯이 어마어마한 환성을 지르던 기억이 아직도 생생하다).

엘리자베트 암살

엘리자베트에게는 뛰어난 미모에 걸맞게 극적인 드라마가 준비되어 있었다. 고부간의 뿌리 깊은 대립이 장녀의 죽음으로 직결되고 부부 간에 균열을 일으킨 것은 시작에 불과했다. 그녀가 친헝가리파로 기울었던 간접적 원인은 헝가리를 싫어하는 조피를 향한 대항 의식이 분명했고, 애초에 빈에서 지낼 때마다 우울증이 도지는 것도 시어머니에 대한 거부감 때문이었다. 이런 일들이 너무 오래 지속되었던 탓에 조피가 사망한(엘리자베트가 35세 때였다) 뒤에도 사태는 나아지지 않았고, 걸핏하면 공식 행사를 취소해 점점 국민 앞에 모습을 드러내지 않게 되었다.

하지만 그녀의 가장 큰 불행은 후계자 루돌프를 둘러싼 스캔들이었다. 이 아이는 태어나자마자 곧장 조피가 데려가 손수 돌보며 차기 황제로 키웠기 때문에 엘리자베트는 자기 아이로 여겨지지 않아 서로의 감정이 엇갈린 상태였다. 사랑에 굶주린 루돌프는 어머니에게 거부당했다고 느꼈고, 자라날수록 아버지와 정치적으로 격하게 대립했다. 몸이 튼튼하지 않다는 콤플렉스 때문에 힘들어하며 벨기에 왕녀와 억지로 결혼하지만 좋은 관계를 유지하지 못했고, 익명으로 신문에 군주제 비판 글을 쓴 것이 아버지에게 들켜 질책을 당하

들것에 실려 하선하는 엘리자베트

는 등 사면초가에 몰린 루돌프는 31세 때 마침내 '마이얼링 사건'을 일으킨다.

마이얼링의 사냥용 별장에서 17세의 남작 영애와 권총으로 동반 자살한 것이다. 이 소식을 들은 엘리자베트는 여행지에서 급히 달려 왔다. 아마 수많은 생각이 쏟아졌을 것이다. 책임을 느꼈을지도 모른다. 비탄에 젖어 아들의 관에 매달렸던 엘리자베트는 그날 이후 죽을 때까지 상복을 벗지 않았다. 그리고 이제까지보다 더욱, 마치 도망칠 곳을 찾아 이리저리 헤매고 다니는 것처럼(잠시라도 나무에 앉아 쉬면 붙잡힐 거라고 생각하는 새처럼) 정처 없는 방랑을 계속했다.

엘리자베트의 마지막 순간은 그런 방랑지에서 찾아왔다. 루돌프가 사랑 때문에 자살한 지 10년 가까이 지난 1898년 초가을의 스위스였다. 61세의 엘리자베트가 증기선을 타기 위해 동행한 시녀와 호숫가를 걷고 있을 때, 한 남자가 몸을 부딪쳐 그녀를 쓰러뜨렸다. 남자는 도망쳤고 엘리자베트는 곧 일어나서 아무 일도 없었던 것처럼 빨리 배에 오르자며 시녀를 재촉했다. 그러나 승선한 지 얼마 지나지 않아 엘리자베트는 가슴이 답답하다고 중얼거리고는 정신을 잃었다. 당황한 시녀가 옷을 벗기자 코르셋에 작은 핏자국이 보였다. 즉시 배를 유턴하게 해서 호텔로 돌아갔지만, 한 시간 뒤 엘리자베트는 잠든 것처럼 세상을 떠났다. 가느다란 송곳 형태의 줄로 단번에 심장을 찔렀기 때문에 출혈은 극히 적고 아마 고통도 거의 느끼지 못했을 것으

엘리자베트의 데스마스크

로 추측된다[평온한 표정의 데스마스크(사람이 죽은 직후에 그 얼굴을 본떠서 만든 안면상 – 옮긴이)가 남아 있다].

범인은 금방 체포되었다. 이탈리아인 무정부주의자로 처음에는 다른 왕족을 노렸지만 실패하자, 우연히 근처에 있던 그녀로 표적을 바꾼 것이었다.

"왕족이라면 누구든 좋았다"라는 남자의 말은 엘리자베트의 일생에 한층 허무와 적막감을 더한다. 결혼도 그렇고 죽음도 그렇고, 어째서 그녀는 중요한 순간마다 다른 인간에게 가야 할 것을 떠안게 되는 걸까……?

임박한 제국의 종언

프란츠 요제프는 엘리자베트가 암살되었다는 소식을 듣고 "나는 이제 인생의 쓴맛과 단맛을 다 보았다"라고 중얼거리고는 평소처럼 직무로 돌아갔다고 한다.

확실히 일을 미룰 수는 없었다. 일단 비탈 아래로 굴러가기 시작한 공은 누구도 멈출 수 없듯이, 제국의 종언은 가까이 다가오고 있었다. 이탈리아를 잃고 프로이센에 당하고 통일 독일에서는 배제되고,

오스트리아·헝가리 이중 제국이라는 기묘한 형태는 언제까지 유지될 수 있을지 위태로웠으며, 민족 문제는 이미 통제가 안 되고 있었다. 정무에서 손을 놓을 수는 없었다.

황제가 평생 변함없이 아내를 사랑했다는 견해는 낭만주의에 지나지 않을 것이다. 엘리자베트는 더 이상 아내라 볼 수 없었고, 아이들의 어머니였던 적도 없으며, 황비의 직무에서도 오로지 도망치기만 했다. 프란츠 요제프는 어려운 정무를 처리할 때마다 어머니 조피에게 의지했고, 어머니가 세상을 떠난 뒤에는 애인이자 여배우인 카타리나 슈라트에게 정신적으로 도움을 받아왔다. 이 불행한 부부는 부부가 되지 말았어야 했다는 사실을 45년에 걸쳐 끝끝내 확인한 것인지도 모른다.

프란츠 요제프의 참담한 사생활은 하나같이 평범치 않은 죽음과 얽혀 있다. 일단 1867년 남동생 막시밀리안 대공의 죽음(제12장 참조)이 있다. 이때는 자신보다 어머니의 슬픔을 달래주는 것이 고작이었다. 1889년 루돌프의 동반 자살 사건에서는 유일한 후계자를 잃은 충격을 견디며 뒷수습을 하느라 애썼다. 가톨릭은 자살을 인정하지 않았기에 동반 자살이라는 사실이 공공연하게 알려지면 시신을 교회에 매장할 수 없다. 그리하여 여러 가지로 손을 써서 무사히 장례를 치를 수는 있었지만 "황태자가 자유주의자 편을 들었기 때문에 아버지인 황제에게 살해당한 것이다"라는 소문이 돌았다. 그리고 1898년, 엘

리자베트 암살 사건이 일어났다.

여기서 끝이 아니다(어쨌든 프란츠 요제프는 아내가 죽은 뒤에도 18년이나 더 살아가야 했으므로). 1914년, 그는 후계자로 지명했던 조카 프란츠 페르디난트마저 잃는다. 다들 알다시피 페르디난트는 아내와 함께 사라예보에서 세르비아인의 손에 암살되었고, 이것이 제1차 세계대전의 방아쇠가 되었다.

피닉스(불사조)라 불리며 만년에는 신격화되기까지 했던 프란츠 요제프가 86세의 나이로 서거한 것은 제1차 세계대전의 한가운데였다. 죽기 전날까지도 정무에 몰두했던 그는 사실상 합스부르크제국의 마지막 황제였다.

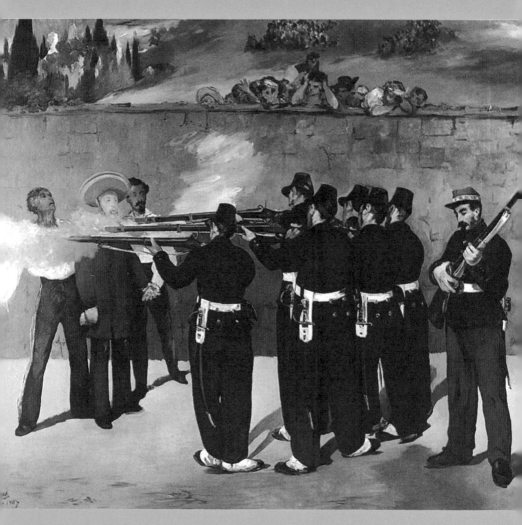

1868년, 유화, 만하임시립미술관, 252×305cm

제12장

에두아르 마네,
막시밀리안의 처형

Habsburgerreich

우수한 형의 그늘에서

조피 대공비와 '작은 나폴레옹(나폴레옹 2세=라이히슈타트 공작)' 사이에서 태어난 아이라는 뒷소문에 시달렸던 막시밀리안은 성장함에 따라 자신의 야심을 펼칠 기회가 없다는 사실에 몸부림치며 괴로워했다.

겨우 두 살밖에 차이 나지 않는데 형 프란츠 요제프는 유소년기부터 제왕학을 배워 황제가 되고, 자신은 아무 지위도 없이 그림자 같은 존재로 일생을 마치는 것인가……. 맹목적으로 사랑받으며 오냐오냐 자라서 자신의 능력을 과신하고 있던 몽상가 막시밀리안의 불만이 형제간에 균열을 일으킬지도 몰랐기에 조피는 두 사람의 관계가 악화되지 않도록 안간힘을 썼다. 그러나 젊은 나이에 군함 미네르바의 함장이 된 막시밀리안은 독단으로 해군성을 확대하려다 빈 궁정과 대립하고 형의 의심을 부채질한다(남동생이 옥좌의 찬탈자가 된 예는 역사상 많았으므로).

막시밀리안은 25세에 벨기에 왕녀 샤를로트와 결혼했는데, 그녀도 막시밀리안처럼 야심가에다 자긍심이 높아서(자신보다 친정의 지위가 낮은 동서 엘리자베트가 황후라는 사실에 불만을 품었던 듯하다) 아버지인 벨기에 국왕에게 부탁해 남편에게 좀 더 좋은 지위를 주도록 오스트리아

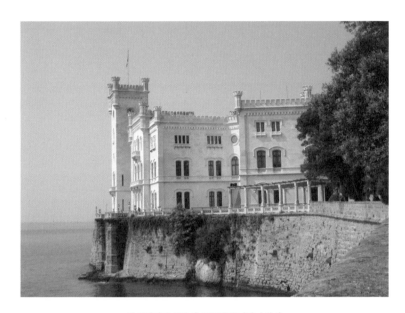

막시밀리안 부부가 은둔했던 미라마레성

를 움직였다. 덕분에 막시밀리안은 합스부르크 지배하에 있던 롬바르디아·베네치아의 총독으로 취임할 수 있었다. 다만 부부가 그 지위를 누릴 수 있었던 것은 겨우 2년이었다. 여기서도 그는 본국의 의향에 반해 자유주의자들에게 공감하는 바람에 프란츠 요제프의 분노를 사서 해임된다.

더 이상 막시밀리안이 있을 곳은 없었다. 27세라는 젊은 나이에 은둔 생활로 내몰린 막시밀리안은 아드리아해에 면한 절경의 장소에 성을 짓고 부부끼리 세계 일주 선편 여행을 하며 마음을 달래곤 했지만, 남아도는 에너지를 연소시키기에는 역부족이었다. 그렇게 몇 년이 지나 1863년에 기묘한 요청이 프랑스에서, 그것도 나폴레옹 3세에게서 들어왔다. 바로 멕시코 황제가 되어달라는 부탁이었다.

당시 멕시코는 내전 중이었다. 에스파냐에 독립을 선언했다고는 하지만 그 뒤 44년 동안 대통령이 40명이나 바뀌는 대혼란 속에서 인디오 출신인 후아레스가 이끄는 혁명군(공화파)과 영국, 프랑스, 에스파냐의 지원을 받은 구 지배계급(보수파)이 일진일퇴를 거듭하다 공화파가 기세를 떨치고 있었다.

미국의 압력을 받아 영국과 에스파냐가 철수했기에 멕시코의 식민지화를 포기하지 않고 출병을 계속하고 있는 것은 프랑스뿐이었다. 나폴레옹 3세는 빨리 내란을 종결하기 위해 현지에 강력한 괴뢰 정권을 수립할 필요를 느끼고, 그 책임자로서 유럽 왕실에서 변변한

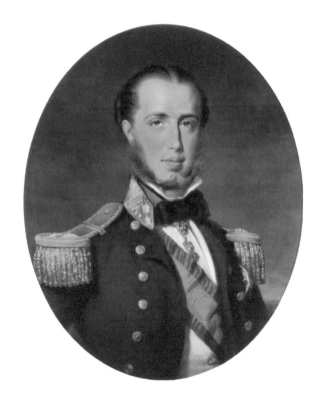

막시밀리안의 초상

지위가 없는 왕족 중 누군가를 앉히려고 생각하고 있었다. 거기엔 그야말로 막시밀리안이 적임자였다.

끊어진 최후의 희망

'황제'라는 말에 맨 먼저 반응한 것은 아내 샤를로트였다. 그녀는 아버지와 함께 막시밀리안을 부추겼지만, 처음에 막시밀리안은 망설였다. 사람을 보는 눈이 확실한 조피가 나폴레옹 3세를 '거짓말쟁이 메피스토(중세 서양의 파우스트 전설에 나오는 악마 – 옮긴이)'라고 부르며 전혀 신용하지 않았기 때문이다. 나폴레옹 3세는 나폴레옹 보나파르트의 조카(남동생의 아들)였는데, 라이히슈타트 공작이 병으로 죽은 뒤 보나파르트가의 가주가 되었다. 그는 선대의 이름을 악착같이 이용해 제2공화제의 대통령으로 선출되었고, 뒤이어 황제의 자리에 올라 독재 정치를 펼친 인물이었다.

그러나 뿌리부터 낭만주의자인 막시밀리안은 결국 어머니의 판단을 외면하고 나폴레옹 3세의 제안을 수락한다. 과거 젊은 해군 소위로서 에스파냐를 방문했을 때 곳곳에서 합스부르크가의 영광의 흔적을 발견하고 뿌듯해했던 그는 자신의 힘으로 '해가 지지 않는 제국'

을 부흥하겠다는 시대착오적인 꿈을 꾸었던 것이다. 또한 출생을 둘러싼(희대의 영웅의 피를 이어받았다는) 소문이 그의 귀에도 들어가지 않았을 리 없어서, 나폴레옹이라는 이름의 인연에 강하게 끌렸던 것일지도 모른다. 어찌 됐건 현 상태는 타파되어야 했다.

이듬해 봄, 부부가 유럽을 떠나는 당일에 형 프란츠 요제프가 신하들을 거느리고 일부러 찾아왔다. 이별이 아쉬워서가 아니라 오스트리아의 제위 계승권 포기를 요구하기 위해서였다. 프랑스에 접근해 멕시코 황제로 고용된 남동생을 프란츠 요제프는 노여워하고 있었다. 교섭은 길어졌지만, 마침내 막시밀리안은 형의 뜻에 따라 서류에 서명했다. 이로써 퇴로는 끊겼다. 시작부터 먹구름이 드리워졌다. 실제 출항도 이 소동 때문에 며칠 늦어졌다.

긴 여정 끝에 도착한 멕시코에서 부부를 기다리고 있던 것은 따뜻한 환영이 아니라 프랑스군의 총에 위협당해 어쩔 수 없이 "황제 만세"를 외치는 사람들이었다. 현지의 절박한 모습을 듣는 것과 직접 보는 것은 천지 차이였다. 정치 면에서도 막시밀리안이 가진 권한은 거의 없어서 마침내 그는 나폴레옹 3세에게 속았다는 사실을 깨달았다. 하지만 본격적인 배신은 이제부터였다. 나날이 우세해지는 후아레스 측과 필사적으로 싸우는 중에 프랑스군은 막시밀리안과 얼마 안 되는 (오스트리아인과 현지 귀족들로 이루어진) 의용병을 남겨둔 채 뒤도 돌아보지 않고 철수해버린 것이다! 군대의 현지 체류가 황제직을 수

락하는 조건이었는데, 보기 좋게 고립되었다.

나폴레옹 3세의 비정함으로 인해 막시밀리안이 얼마나 대책 없는 낙관주의자였는지 까발려졌다. 냉정한 어머니 조피의 의견을 듣지 않고 실현 불가능한 꿈에 빠져든 결과가 이것이었다. 결국 이름뿐인 황제 부부는 궁지에 몰렸다. 일단 샤를로트 혼자 유럽으로 돌아가 각국에 원조를 부탁하기로 했다. 하지만 두 달이나 걸리는 선편 여행이었다. 고국 벨기에의 부왕은 이미 세상을 떠났고 합스부르크가에 부탁하기는 힘들었으니, 지푸라기를 잡는 심정으로 로마 교황을 찾은 샤를로트는 바티칸에서(지원을 거절당했기 때문일지도 모른다) 돌연 정신의 균형을 잃고 만다. 그대로 광기의 어둠에 가라앉은 샤를로트는 친정 벨기에로 돌아가 후아나처럼 (60년 가까이) 성에 유폐되었고, 남편에게 무슨 일이 일어났는지 모르는 채로 길고 서글픈 일생을 마치게 된다.

한편 아내의 발병 소식을 들었을 때 막시밀리안은 아직 도망치려면 도망칠 수 있는 상황에 있었다. 공화파 입장에서도 망명해주는 편이 고마웠을 것이다. 그래도 그는(정말이지 그다운 낭만주의 때문에) 동료와 운명을 함께하는 길을 선택했다. 격렬한 최종전 후 후아레스에게 붙잡힌 막시밀리안은 "흐르는 내 피가 이 나라의 행복으로 이어지기를!"이라고 에스파냐어로 마지막 유언을 남긴 채 총살당했다. 멕시코의 땅을 밟은 지 딱 3년째, 35세 때였다.

화가의 고발

"합스부르크제국 황제의 남동생이 야만의 나라 멕시코에서 살해당했다." 제1보를 받은 파리 시민은 경악했고 공화파 후아레스에 대한 비난이 소용돌이쳤지만, 조금씩 세부 내용이 밝혀지면서 진짜 악당은 자신들 가까이에 있다는 사실을 깨닫기 시작했다(이것이 나폴레옹 3세 실각의 간접적 원인이 되었다).

에두아르 마네도 그 사실을 깨달은 한 사람이었다. 마네는 지금이야 인상파의 선구자, '근대 서양 회화의 아버지'라는 평을 듣지만, 당시는 좀처럼 좋은 평가를 받지 못하고 입선을 목표로 정부 주최 전람회에 차례차례 문제작을 출품해 낙선하고 있었다. 역사화 〈막시밀리안의 처형〉도 사건의 이듬해인 1868년에 발표한 의욕작이다.

실제 처형은 6월의 이른 아침, 케레타로 언덕에서 집행되었다. 막시밀리안과 두 명의 측근은 병사들과 다섯 걸음 떨어진 곳에서 일제 사격을 당한 뒤 최후의 일격을 맞았다. 그런데 처형 사진이 남아 있어서 그림에 사실과 다른 점이 몇 가지 있다는 것을 알 수 있다. 그림 중앙의 막시밀리안은 솜브레로(에스파냐, 멕시코, 미국 남부 등지에서 쓰는 중앙이 높고 챙이 넓은 모자 – 옮긴이)를 쓰고 있지만 실제로는 아니었고, 구경꾼은 벽 위가 아니라 사수들 뒤에 훨씬 많이 몰려 있었다. 또한

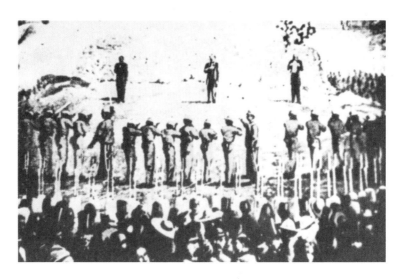

막시밀리안의 처형 직전 사진

그림 속 병사들의 옷차림은 혁명군의 제복이 아니라 프랑스 군복 같은 옷으로 바뀌었다. 오른쪽 가장자리에서 이쪽을 바라보며 마지막 숨통을 끊을 탄환을 준비하는 붉은 모자의 사내는 콧날이나 수염으로 볼 때 아무래도 나폴레옹 3세의 얼굴을 닮았다.

다시 말해 마네는 막시밀리안이 후아레스에게 살해당한 것이 아니라 프랑스, 그것도 명백히 나폴레옹 3세에게 이용당하고 버려진 것이라고 그림을 통해 고발한 것이다. 그는 이 작품을 전람회에 출품하며 만일 낙선하더라도 테오도르 제리코의 〈메두사호의 뗏목〉처럼 큰 반향을 불러오리라 기대했다. 그러나 결과는 역시 낙선이었다. 친구이자 작가인 에밀 졸라는 검열관이 나폴레옹 3세를 두려워해서 그랬을 거라고 위로했다.

그럴지도 모른다. 하지만 민중의 인기를 끄는 일도 없었다.

감정이입을 거부하는 회화

그야 당연하지 않은가. '트럼프 카드 그림'이라고 혹평을 받는 마네의 작풍은 '회화의 회화성', 다시 말해 그림을 2차원 세계인 평면으로 되돌려 회화의 순수성을 추구했다고 한다. 〈올랭피아〉나 〈피리 부는

소년〉이라면 그래도 괜찮다. 그러나 충격적인 사건을 주제로 다룬 경우, 흐느적거리는 인물 군상과 현실성 없는 그림자, 말도 안 되는 구도는 전부 기대에 어긋난다. 이 작품을 보고 대체 뭘 어떻게 느끼라는 걸까?

마네가 프란시스코 고야의 걸작 〈마드리드, 1808년 5월 3일〉(나폴레옹 군대의 마드리드 시민 학살을 그린 역사화)을 의식한 것은 틀림없다. 죽이는 자와 죽는 자의 숨 막히는 접근, 얼굴이 보이지 않는 로봇 같은 비인간적인 처형자들, 무고의 증표 같은 눈부시게 새하얀 셔츠 등은 고야에게서 인용한 것이다. 〈마드리드, 1808년 5월 3일〉의 화면 중앙에는 마치 십자가에 매달린 것처럼 두 팔을 벌린 남자의 손바닥에 못 박힌 예수 그리스도의 성흔을 닮은 상처가 보인다. 마찬가지로 마네도 막시밀리안에게 솜브레로를 씌워서 보는 이들이 성스러운 빛의 고리를 상상하게끔 하려 했다(의도가 성공했다고는 말하기 어렵다).

고야의 희생자들은 너 나 할 것 없이 얼마나 개성적인지 모른다. 기계장치 같은 살육자와 대비되어 그들 한 사람 한 사람의 분노, 고통, 절망, 공포가 한층 강렬하게 솟아오른다. 아니, 그 이상으로 이 장면을 그리고 있는 화가 자신의 불같은 분노가 전해져 온다. 고야의 영혼은 살해당하는 자의 편에 서서 그 불합리함과 하나 되어 고통에 몸부림치고 있다. 그렇기에 우리 역시 먼 옛날 이국에서 일어난 일인데도 불구하고 인류에게 되풀이되는 공통의 비극을 친근하게 느끼고

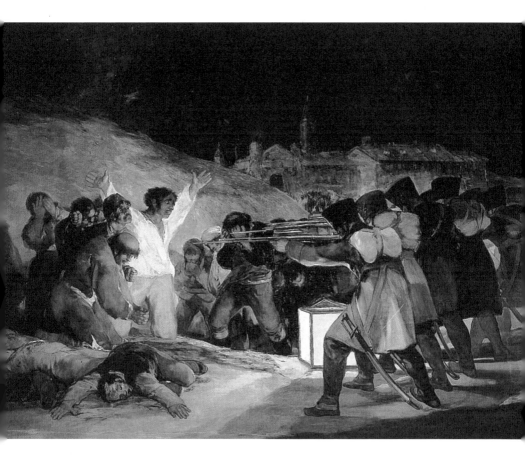

고야, 〈마드리드, 1808년 5월 3일〉(1814년)

가슴 아파하는 것이다.

반면 마네의 그림에서는…….

그가 의식적으로 드라마틱한 표현을 피한 것은 알겠다. 하지만 그 덕분에 본래는 지탄받아야 할 나폴레옹 3세가 주위에서 일어나고 있는 일을 깨닫지 못하고 태평하게 총을 만지작거리고 있는 것으로 보이고, 죽음을 앞둔 막시밀리안도 위엄을 무너뜨리지 않는 것이 아니라 감수성이 부족해서 멍하게 있는 멍청이로밖에 보이지 않는다. 벽너머에서 고개를 내밀고 있는 구경꾼들은 자신들의 황제를 잃는 것을 한탄하고 있는 건지, 아니면 처형의 잔혹함에 충격을 받은 건지 구분되지 않는다.

드라마가 없고, 화면에 긴박감이 없고, 사람들의 움직임에 자연스러움이 없고, 인물은 종이 인형 같다. 무엇보다 고야처럼 전하고 싶은 메시지가 있다고 느껴지지 않는다. 마네는 머리로 그리고 있지만 뜨거운 마음이 없다. 색이나 형태는 있지만 영혼이 없다. 보는 사람들도 나폴레옹 3세에게 화가 나지 않으며, 막시밀리안에게 동정심이 들지 않는다. 아무 감정도 느낄 수 없는 것이다.

뒤러의 품격 있는 초상화부터 고야의 불꽃이나 벨라스케스의 깊은 인간 이해를 거쳐 생각해보면 회화는 꽤 멀리까지 왔다. 그러나 어떤 의미로 감정이입을 막는 마네의 이 그림은 뭐든지 상대적인 것으로 바꾸어버리는 근대에서는 확실히 새로운 표현이라고 부를 수

있을지도 모른다.

쉽게 말해서 우리는 무엇을 근거로 나폴레옹 3세에게 분노하는 걸까? 그는 막시밀리안을 속였지만, 독립을 원하는 멕시코 국민의 입장에서는 철수를 결심한 나폴레옹 3세는 고마워도 쓸데없이 전투를 오래 끌어 피해를 크게 만든 막시밀리안은 미웠을 수 있다. 그 증거로 총살당할 때 막시밀리안이 사수에게 금화를 건네며 얼굴은 쏘지 말아달라고 간청했지만 얼굴에 집중포화를 당했다고 한다. 또 지금도 멕시코에서 막시밀리안은 황제로 인정받지 못한다. 그는 어디까지나 오스트리아의 대공으로서 처형된 것이다.

앞에서 말했듯이 막시밀리안의 죽음을 시작으로 프란츠 요제프에게는 차례차례 일가의 죽음이 덮쳐왔다. 그리고 마침내 자신도 슬로모션으로 쓰러지듯이 천천히 죽음을 맞이하면서 합스부르크왕조는 사실상 붕괴했다. 그러나 형식상으로는 또 한 사람의 황제 카를 1세가 탄생한다. 프란츠 요제프의 조카의 아들인 카를 1세는 제1차 세계대전 중에 제위에 올랐지만, 전쟁이 끝나는 동시에 쫓겨났다(그는 스위스로 망명한 뒤 마데이라섬으로 유배되어 35세에 병사한다).

650년 가까이 이어진 합스부르크왕조도 끝나고 보니 짧게 느껴진다. 체코와 헝가리가 독립하고 새롭게 탄생한 오스트리아공화국은 지금의 형태, 즉 영토는 과거의 8분의 1로, 인구는 9분의 1로 줄어든 소국으로 전락했다.

맺으며

합스부르크제국에 관한 책은 많이 나와 있지만, 명화에만 초점을 맞
추어 각각의 부분들을 묘사한 작품은 이 책이 처음이지 않을까 자부
하고 있습니다. 서양사를 어려워하는 사람이라도 그림의 흡인력 덕
분에 문턱이 낮아졌다고 느껴주신다면 기쁠 것 같습니다. 저로서도
《무서운 그림》시리즈를 잇는 회화 관련 서적이라 무척 즐겁게 작업
할 수 있었습니다! 합스부르크 사람들은 워낙 개성이 강했고, 비록
운명의 비정함에 짓눌린다고 해도 끝까지 자신답게 싸워나가며 파멸
할 때조차 더없이 화려하게 스러져가니까요.

　역사는 역시 인물의 재미에 달려 있다고 다시금 느꼈습니다. 특히
적의 규모가 클수록 주인공도 한층 더 빛나는 법이라 프리드리히 대
왕에게 호되게 당했기 때문에 마리아 테레지아의 놀라운 수완을 알

수 있고, 엘리자베스 1세와 거듭 사투와 암투를 벌였기 때문에 펠리페 2세의 정치력을 가늠할 수 있습니다. 개인적으로 가장 매료된 인물이 펠리페 2세입니다. 티치아노가 그린 초상화에서 조용하게 서 있는 모습이랄까, 복잡하기 그지없는 내면성이랄까, 유럽사를 깊이 파고들수록 압도적인 존재감을 자랑하는 이 인물은 하는 일마다 정말 흥미로웠답니다. 지면이 허락한다면 메리 스튜어트와의 관계나 이단 심문, 에스파냐 무적함대에 대해서도(영국에 패배한 부분을 포함해) 좀 더 자세하게 쓰고 싶습니다. 언젠가 펠리페 2세의 전체적인 모습을 그릴 수 있는 날이 오면 좋을 텐데요……

이 책을 집필하는 동안 담당 편집자인 야마가와 에미 씨와 이인삼각을 해왔습니다. 주제며 방향성에 대해 조언해주시고 때때로 감상을 통해 격려해주셔서 큰 신세를 졌습니다. 이 자리를 빌려 감사의 말을 전합니다.

나카노 교코

주요 참고 문헌

Allgemeine Deutsche Biographie(ADB[Bd.1~56]), Dunker&Humboldt/ Berlin, 1967

Der Treppenwitz der Weltgeschichte, William Lewis Hertslet, Haude & Spenersche Verlagsbuchhandlunng/Berlin, 1882

Die Habsburger, Ein biographisches Lexikon, Wien, 1988

Geschichte der habsburgischen Macht, Georg Stadtmuller, 1966

Neue Deutsche Biograhpie, Dunker&Humboldt/Berlin, 1971

What Great Paintings Say, Rose-Marie & Rainer Hagen, Taschen, 2003

《이미지 심볼 사전(イメージ・シンボル事典)》, 애드 드 브리스 지음, 야마시타 가즈이치로 번역 감수, 다이슈칸, 1984

《서양 미술 해독 사전(西洋美術解読事典)》, 제임스 홀 지음, 다카시나 슈지 옮김, 가와데쇼보신샤, 1988

《세계 명화의 수수께끼(世界·名画の謎)》, 로버트 커밍 지음, 도미다 아키라 외 4인 옮김, 유마니쇼보, 2000

《네덜란드 여행 일기(ネーデルランド旅日記)》, 알브레히트 뒤러 지음, 마에카와 세이로 옮김, 이와나미쇼텐, 2007

《합스부르크가(ハプスブルク家)》, 기쿠치 요시오 지음, 나쓰메샤, 2008

《합스부르크가 역사 이야기(ハプスブルク家史話)》, 에무라 히로시 지음, 도요쇼린,
2004

《합스부르크제국(ハプスブルク帝国)》, 가토 마사히코 지음, 가와데쇼보신샤, 1995

《합스부르크 1000년(ハプスブルク一千年)》, 나카마루 아키라 지음, 신초샤, 2001

《합스부르크를 만든 남자(ハプスブルクをつくった男)》, 기쿠치 요시오 지음, 고단
샤, 2004

《변신 이야기(하)(変身物語(下))》, 오비디우스 지음, 나카무라 젠야 옮김, 이와나미
쇼텐, 1984

《마리 앙투아네트(マリー・アントワネット)》, 슈테판 츠바이크 지음, 나카노 교코
옮김, 가도카와쇼텐, 2007

《마리 루이즈(マリー・ルイーゼ)》, 쓰카모토 데쓰야 지음, 분게이슌주, 2006

《용병의 2000년사(傭兵の二千年史)》, 기쿠치 요시오 지음, 고단샤, 2002

Alamy Images
PPS 통신사
포토 라이브러리
Harvard University Art Museums Imaging Department

p.40, p.85: Erich Lessing/PPS 통신사
p.70, p.126, p.156, p.181, p.197, p.199: The London Art Archive/Alamy
p.130: INTERFOTO Pressebildagentur/Alamy
p.138: AKG/PPS 통신사
p.174: ⓒ President and fellows of Harvard College
p.178: The Print Collector/Alamy

〈참고 지도〉
가토 마사히코, 《합스부르크제국(ハプスブルク帝国)》p.10, p.18
The Cambridge Modern History Atlas, Sir Adolphus William Ward, G.W. Prothero,
Sir Stanley Mordaunt Leathes, and E.A. Beniansed., Cambridge University Press,
London, 1912

〈챕터 레이아웃〉
스튜디오 키키

〈도판 제작〉
p.7, p.13, p.59: 디자인 플레이스 디맨드

/ 본문과 관련된 내용만 발췌 수록 /

1273년	합스부르크 가문의 루돌프 1세, 독일 왕으로 선출되다.
1278년	마르히펠트 전투(루돌프 1세, 보헤미아 왕 오타카르 2세에게 승리하다).
1291년	루돌프 1세, 사망하다.
1477년	프리드리히 3세, 적자 막시밀리안을 부르군트 공녀 마리아와 결혼시키다.
1486년	막시밀리안 1세, 즉위하다.
1493년	프리드리히 3세, 사망하다.
1496년	막시밀리안 1세, 적자 미남왕 펠리페를 에스파냐 왕녀 후아나와 결혼시키다.
1506년	미남왕 펠리페, 사망하다.
1516년	막시밀리안 1세의 손자 카를이 에스파냐 왕위를 계승하고, 카를로스 1세가 되다.
1519년	막시밀리안 1세, 사망하다.
	카를로스 1세가 신성로마 황제로 즉위하다(카를 5세를 겸임하다).
	뒤러, 〈막시밀리안 1세〉(제1장).
1527년	로마 약탈이 일어나다.
1529년	오스만튀르크에 의한 제1차 빈 포위가 발생하다.
1533년	에스파냐의 피사로가 페루의 잉카제국을 멸망시키다.
1547년	뮐베르크 전투(카를 5세, 신교도군에 승리하다)
1548년	티치아노, 〈황제 카를 5세의 기마상〉(제3장).
1551년경	티치아노, 〈군복 모습의 펠리페 황태자〉(제4장).

1555년	후아나, 사망하다.
1556년	카를 5세의 은퇴로 합스부르크제국이 오스트리아계와 에스파냐계로 갈라지다(전자에는 동생인 페르디난트 1세, 후자에는 적자인 펠리페 2세가 즉위하다).
1558년	카를 5세, 사망하다.
1576년	루돌프 2세, 신성로마 황제로 즉위하다.
1580년	펠리페 2세, 포르투갈 왕을 겸임하다. 해외 식민지를 더욱 확장하다.
1581년	네덜란드가 에스파냐로부터 독립을 선언하다.
1583년	루돌프 2세, 빈에서 프라하로 천도하다.
1586년경	엘 그레코, 〈오르가즈 백작의 매장〉(제5장).
1588년	아르마다 해전(에스파냐 무적함대, 영국에 패배하다).
1591년경	아르침볼도, 〈베르툼누스의 모습을 한 루돌프 2세〉(제7장).
1598년	펠리페 2세, 사망하다.
1612년	루돌프 2세, 사망하다.
1618년	30년전쟁이 발발하다(1618~1648년).
1656년	벨라스케스, 〈시녀들〉(제6장).
1683년	오스만튀르크에 의한 제2차 빈 포위가 발생하다.
1700년	카를로스 2세, 사망하다. 에스파냐 합스부르크가의 대가 끊기다.
1701년	에스파냐 계승전쟁이 발발하다(1701~1713년).
1740년	카를 6세의 사망으로 마리아 테레지아가 왕위를 계승하다. 프로이센, 슐레지엔을 침략하다. 오스트리아 계승전쟁이 발발하다(1740~1748년).
1770년	마리 앙투아네트와 프랑스 왕태자(훗날의 루이 16세), 결혼하다.
1780년	마리아 테레지아, 사망하다.
1787년	비제 르브룅, 〈마리 앙투아네트와 아이들〉(제9장).
1789년	프랑스혁명이 발발하다.
1793년	마리 앙투아네트, 처형당하다.

1805년	나폴레옹, 빈에 입성하다.
1806년	신성로마제국이 해체되다.
	프란츠 2세, 오스트리아 황제 프란츠 1세가 되다.
1810년	마리 루이즈와 나폴레옹, 결혼하다.
1813년	나폴레옹, 엘바섬으로 추방당하다(1815년에 탈출하다).
1818년	로런스, 〈로마 왕(라이히슈타트 공작)〉(제10장).
1821년	나폴레옹, 유배지 세인트헬레나섬에서 사망하다.
1832년	나폴레옹 2세(라이히슈타트 공작), 사망하다.
1848년	프란츠 요제프, 즉위하다.
1852년	멘첼, 〈프리드리히 대왕의 플루트 연주회〉(제8장).
1854년	프란츠 요제프와 엘리자베트, 결혼하다.
1865년	빈터할터, 〈엘리자베트 황후〉(제11장).
1867년	오스트리아·헝가리제국이 성립하다.
	멕시코 황제 막시밀리안, 처형되다.
1868년	마네, 〈막시밀리안의 처형〉(제12장).
1871년	독일제국이 성립하다.
1877년	프라디야, 〈광녀 후아나〉(제2장).
1889년	프란츠 요제프의 적자 루돌프, 연인과 동반 자살하다.
1898년	엘리자베트 황후, 암살당하다.
1914년	사라예보 사건(페르디난트 황태자 부부가 암살당하다).
	제1차 세계대전이 발발하다(1914~1918년).
1916년	프란츠 요제프, 사망하다.
	카를 1세, 즉위하다.
1918년	카를 1세, 퇴위하다. 오스트리아·헝가리제국이 해체되다.
	오스트리아공화국이 성립하다.
1922년	카를 1세, 유배지 마데이라섬에서 사망하다.

○ **알브레히트 뒤러(1471~1528년)**

독일 르네상스 최대의 거장. 판화에서도 많은 걸작을 남겼다. 〈네 명의 사도〉,
〈멜랑콜리아〉.

○ **베첼리오 티치아노(1488(?)~1576년)**

이탈리아 베네치아파 최고의 화가. 화려한 색채와 온화한 화풍, 다작이 특징이
다. 〈성모승천〉, 〈전원 음악회〉.

○ **주세페 아르침볼도(1527(?)~1593년)**

이탈리아 마니에리스모(르네상스 양식에서 바로크 양식으로 옮겨 가는 과도기
에 나타난 꾸밈이 많고 기교적인 미술 양식 – 옮긴이) 화가. 20세기의 초현실주
의로 재평가받는다. 〈물〉, 〈불〉.

○ **엘 그레코(1541~1614년)**

그리스 태생의 에스파냐 화가. 시대를 초월한 독특한 개성으로 유명하다. 〈톨
레도 풍경〉, 〈라오콘〉.

○ **디에고 벨라스케스(1599~1660년)**

에스파냐의 대표적 화가. 만년의 기법으로 인상파의 선구자가 되었다. 〈교황
인노첸시오 10세〉, 〈마르가리타 왕녀〉.

○ **엘리자베트 비제 르브룅(1755~1842년)**

프랑스의 인기 여성 초상화가. 마리 앙투아네트의 초상화를 20점 이상 그렸다고 한다.

○ **토머스 로런스(1769~1830년)**

영국의 인기 초상화가. 〈샬럿 왕비〉, 〈웰링턴 후작(훗날 제1대 웰링턴 공작이 되는 아서 웰즐리 ─ 옮긴이)의 초상〉.

○ **프란츠 사버 빈터할터(1805~1873년)**

독일 출생이지만 파리에 거주했다. 영국 빅토리아 여왕이 좋아한 초상화가로 유명하다.

○ **아돌프 폰 멘첼(1815~1905년)**

독일의 사실주의 화가. 프리드리히 대왕의 역사화 연작으로 유명하다.

○ **에두아르 마네(1832~1883년)**

프랑스 근대 회화의 아버지. 〈풀밭 위의 점심 식사〉, 〈올랭피아〉.

○ **프란시스코 프라디야(1848~1921년)**

에스파냐 화가. 프라도미술관 관장을 역임했다. 〈그라나다의 항복〉.

역사가 흐르는 미술관 1

명화로 읽는
합스부르크 역사

제1판 1쇄 발행 | 2022년 10월 20일
제1판 9쇄 발행 | 2023년 7월 13일

지은이 | 나카노 교코
옮긴이 | 이유라
펴낸이 | 김수언
펴낸곳 | 한국경제신문 한경BP
책임편집 | 노민정
교정교열 | 한지연
저작권 | 백상아
홍보 | 이여진 · 박도현 · 정은주
마케팅 | 김규형 · 정우연
디자인 | 지소영
본문 디자인 | 디자인 현

주소 | 서울특별시 중구 청파로 463
기획출판팀 | 02-3604-590, 584
영업마케팅팀 | 02-3604-595, 562 FAX | 02-3604-599
H | http://bp.hankyung.com E | bp@hankyung.com
F | www.facebook.com/hankyungbp
등록 | 제 2-315(1967. 5. 15)

ISBN 978-89-475-4847-2 03600